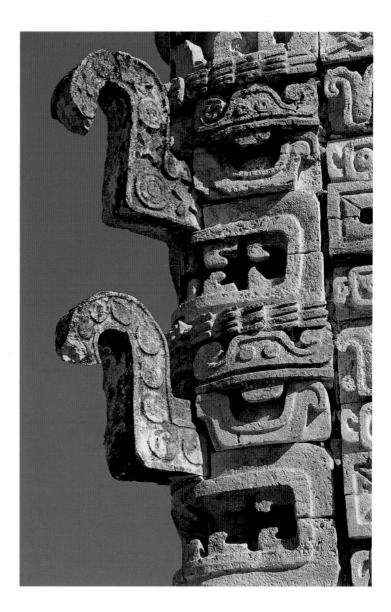

# NUMEN
ARTE A TRAVÉS DEL TIEMPO

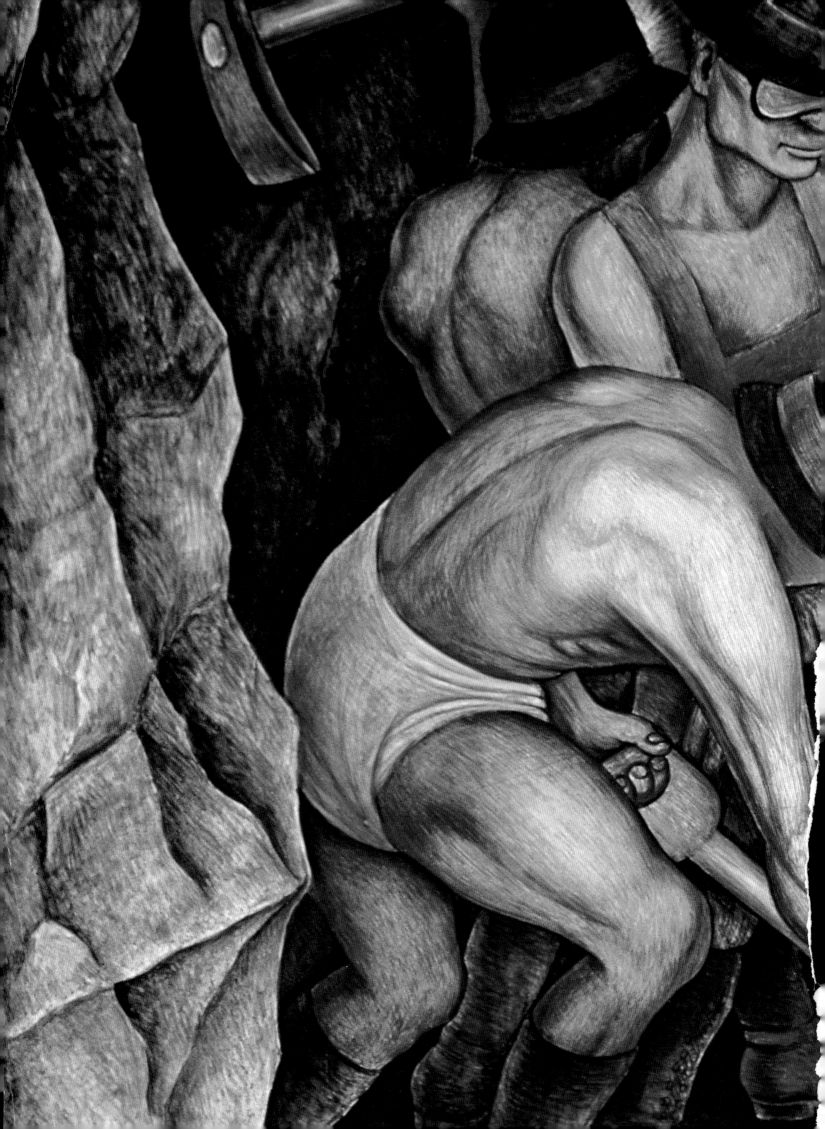

# SUMARIO

**Realización gráfica**
Maria Cucchi

© 2005 White Star S.r.l.
Via Candido Sassone 22-24, 13100 Vercelli, Italia

Publicado en México en 2005 por
Advanced Marketing, S. de R.L. de C.V. bajo el sello **Numen**

Título original: Messico
Traducción al español: Anna Casals - NAONO, S.L.
Reproducción autorizada bajo convenio con White Star

Publicado en México por:
Advanced Marketing, S. de R.L. de C.V.
Aztecas 33   Col. Santa Cruz Acatlán
Naucalpan, Edo. de México. C.P. 53150, México.

ISBN 970-718-267-9

Impreso en China / *Printed in China*

1 2 3 4 5   05 06 07 08 09

# INTRODUCCIÓN

*9 ARRIBA, A LA IZQUIERDA La Pirámide de Kukulkán, o "El Castillo", se eleva por encima del bosque que rodea Chichén Itzá, en Yucatán. Este edificio, del siglo X, estaba consagrado al dios serpiente, de quien se creía que había llevado la luz de su ciencia superior a esta ciudad.*

*9 ARRIBA, A LA DERECHA La magnífica Pirámide del Adivino, que presenta una singular planta elíptica, domina Uxmal desde el siglo X, manifestándose como una de las más elevadas realizaciones del refinado estilo puuc.*

*8 ABAJO El rey Pacal de Palenque fue enterrado en el Templo de las Inscripciones (detalle, arriba). En este edificio se ha encontrado el extraordinario ajuar fúnebre del soberano, incluido su probable retrato en estuco.*

**E**xplicar qué es México, sus lugares y su historia, constituye una tarea difícil y estimulante al mismo tiempo. Pocos países del mundo poseen un patrimonio natural, urbanístico y arqueológico tan grande y variado como el mexicano, formados estos últimos durante casi cinco mil años entre la época prehispánica, la de la colonización y la Edad Moderna.

Durante el período prehispánico, los dos millones de kilómetros cuadrados de la actual República mexicana fueron el escenario del desarrollo de civilizaciones que ocuparon un lugar relevante en el panorama mundial. Mesoamérica fue, efectivamente, junto con el mundo andino, uno de los dos centros de "civilización primaria" del continente americano, un privilegio análogo al que en el Viejo Mundo tienen solamente Egipto, Mesopotamia, China y el valle del Indo. La agricultura, la escritura, la ciudad y el estado son solamente algunos de los fenómenos culturales que tuvieron en Mesoamérica un origen inde-

*8-9 Filas de pirámides menores a los lados de la Calzada de los Muertos, en Teotihuacán, dominada al este por la imponente Pirámide del Sol, que se eleva hasta 65 metros de altura. Este edificio se conserva perfectamente, a excepción del templo propiamente dicho que se encontraba en la cumbre.*

pendiente y que nos dan una idea de hasta qué punto el conocimiento del pasado mexicano, demasiadas veces considerado un simple objeto de interés exótico, es una pieza fundamental en la historia de la humanidad. Civilizaciones como la olmeca, la maya, la zapoteca y la azteca dieron vida a tradiciones artísticas distintas y refinadas, que revelan las concepciones religiosas, las ideologías políticas y los acontecimientos históricos del mundo indígena mesoamericano, un mundo que no tuvo el privilegio de proseguir su espléndido desarrollo hasta hoy.

México fue uno de los principales escenarios de la gran tragedia de la conquista: uno de los más crueles genocidios que la humanidad recuerda, del que el mundo indígena salió derrotado y mutilado, obligado a adaptarse a ideas y a formas de vida que habían llegado de repente de un mundo desconocido. De aquel encuentro-desencuentro con el Nuevo Mundo –que no en vano marca convencionalmente el inicio de la época moderna– Europa obtuvo una nueva conciencia y enormes riquezas que fueron la base del inicio del capitalismo y de otros procesos económico-sociales aún vigentes. Pero México no es un país que llora las tragedias del pasado: el choque entre culturas se transformó de algún modo en un encuentro que, bajo el signo del dolor y de la violencia, dio vida a un mundo nuevo, el mundo mestizo del México actual, aun con todas sus contradicciones y divisiones internas.

Ruinas prehispánicas, iglesias coloniales y modernos rascacielos de cristal conviven en un país cuya población está formada por indígenas, mestizos y blancos, y que de esta

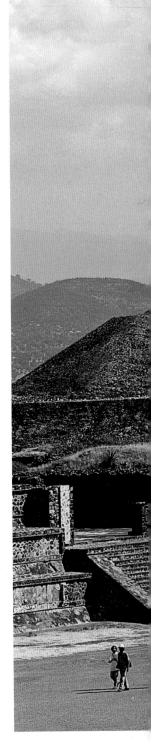

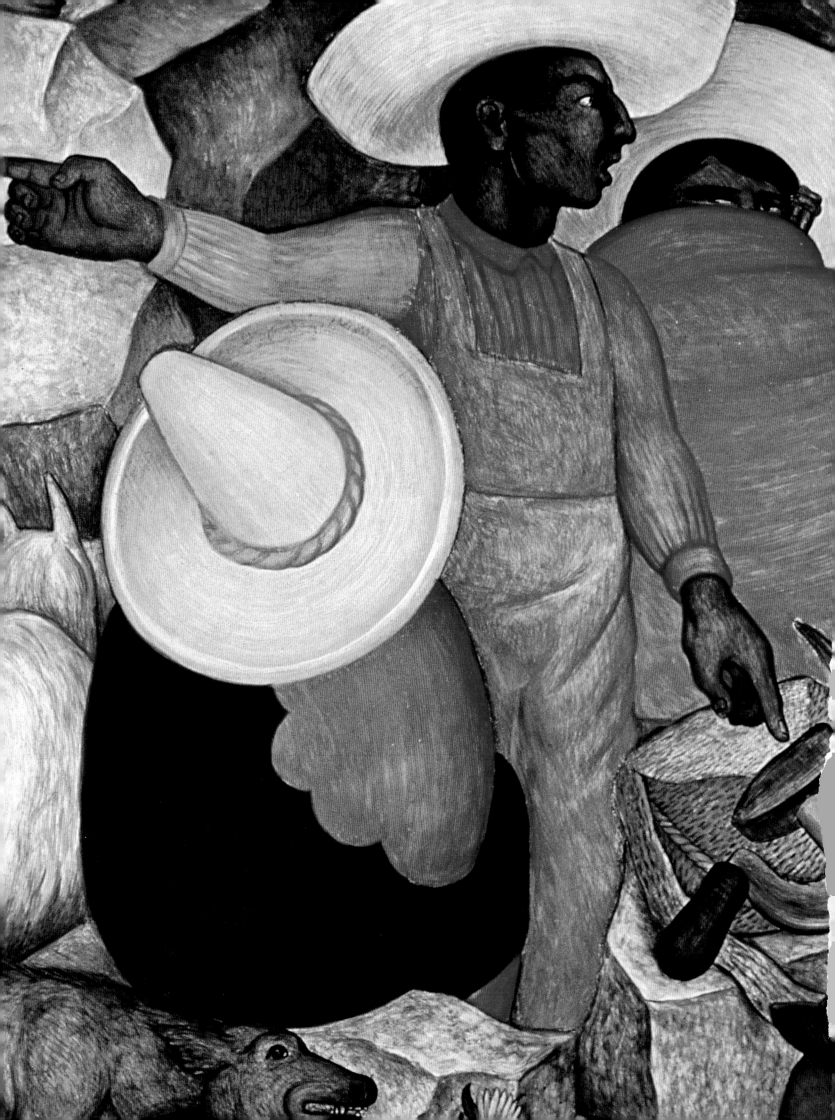

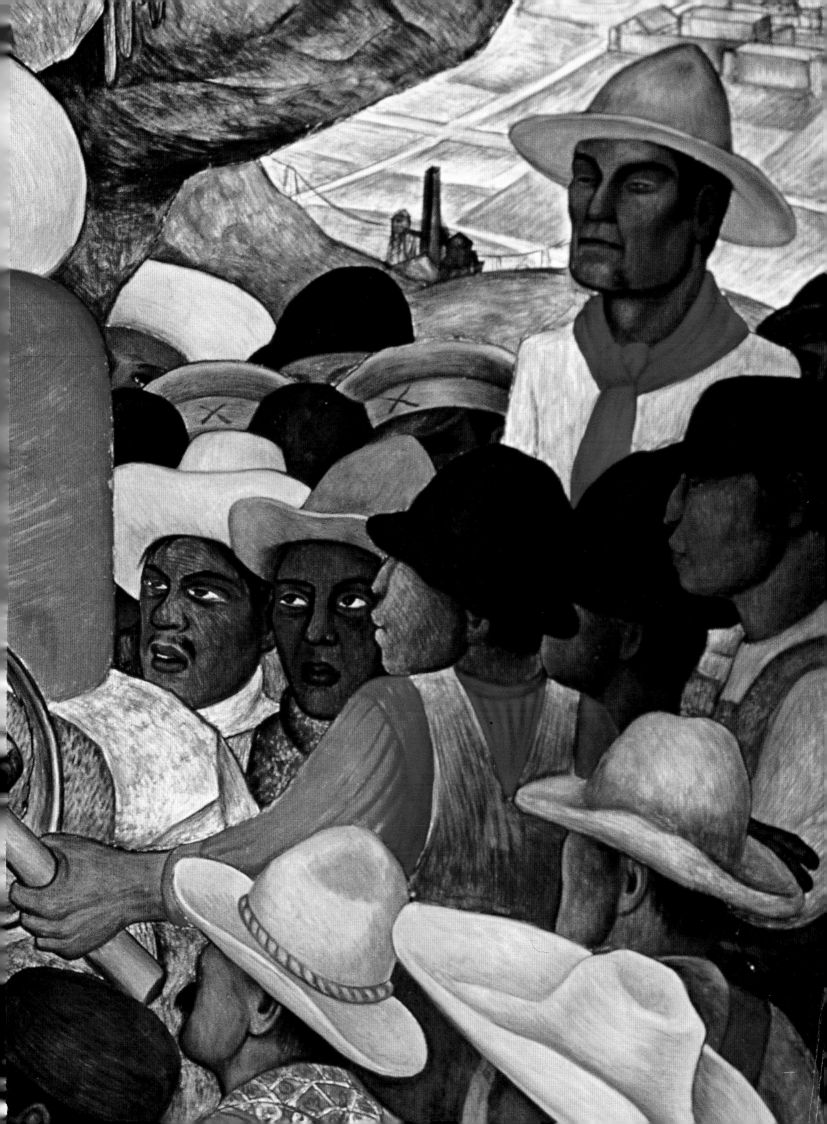

# México

## LUGARES E HISTORIA

Textos: Davide Domenici

1 *Un mascarón que representa al dios de la lluvia, Chac, se asoma desde un esquina del Cuadrángulo de las Monjas.*

3-6 *El Agitador, fragmento del mural que Diego Rivera pintó en la capilla de la Universidad Autónoma de Chapingo, Estado de México.*

2 y 7 *En el Templo de los Frescos de Bonampak, una serie de murales que ilustran las hazañas guerreras de los soberanos locales.*

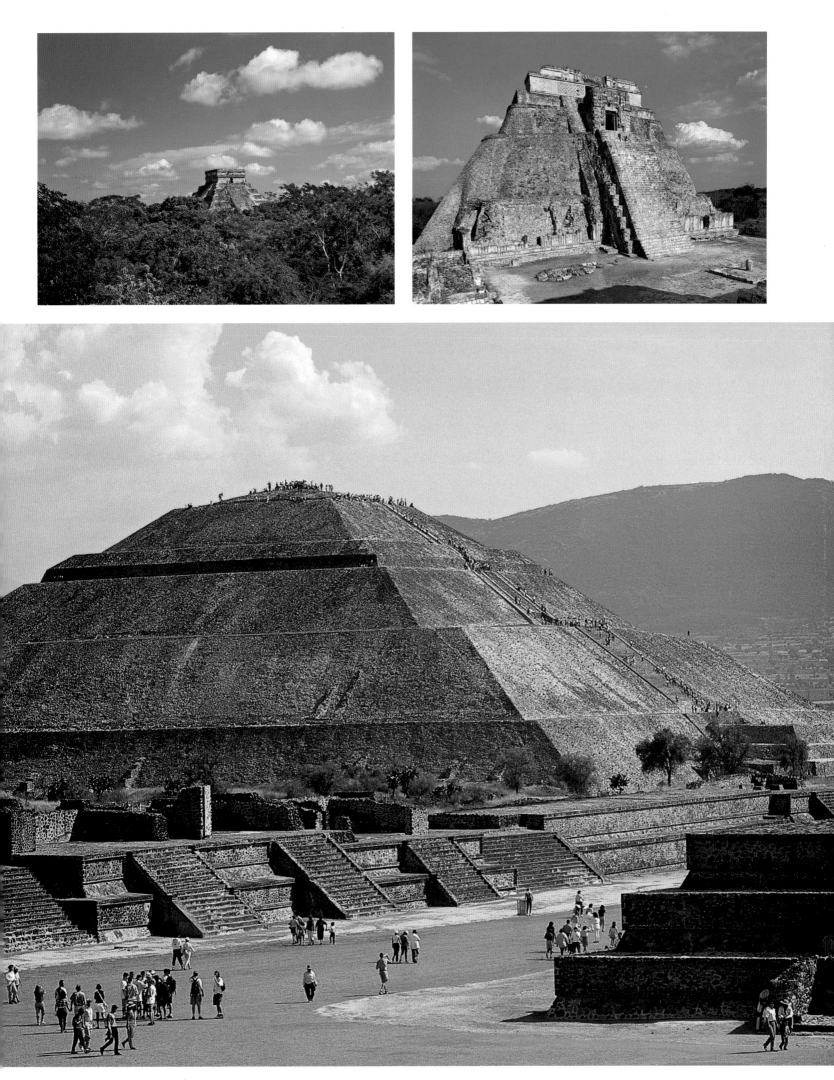

inextricable mezcla ha sabido extraer una savia vital. Los distintos componentes étnicos de la identidad mexicana, la riqueza del país y la peculiar trayectoria histórica moderna derivada de la Revolución han hecho de México un país único en el panorama de América Latina, un país que como pocos se ha planteado su identidad cultural y que, de esta identidad, construida en gran parte de una forma artificial e intelectual, ha hecho su bandera más significativa.

Hoy México se encuentra en un momento clave de su desarrollo. Recordando una célebre definición del antropólogo Guillermo Bonfil Batalla, se puede decir que el México imaginario, es decir, el producto de la elaboración cultural posrevolucionaria, intentó en el pasado "redimir" al México profundo, al país indígena y tradicional, para incorporarlo a la cultura nacional, apropiándose al mismo tiempo de todos los símbolos del México profundo útiles para construir la imagen del país mestizo. Hoy, el México profundo está saliendo a la superficie cada vez más, dando inicio así a una fase de desacuerdo con las pretensiones del México imaginario, fase que es al mismo tiempo un período de gran vitalidad.

Pero de períodos históricos convulsos y a veces violentos está hecha toda la historia de México, un país que parece haber sabido sacar energía de cada tragedia, y renacer cada vez, con un rostro nuevo, de las ruinas del pasado. Quizás las palabras clave para comprender México son *convivencia* y *diversidad*. En el multiforme territorio mexicano, bajo su cielo justamente celebrado, conviven estrechamente tradiciones distintas, condiciones económicas trágicamente opuestas, antigüedad y modernidad, retórica nacionalista y vitalidad artística.

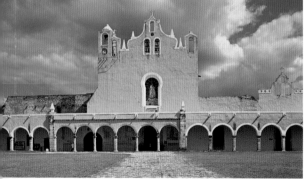

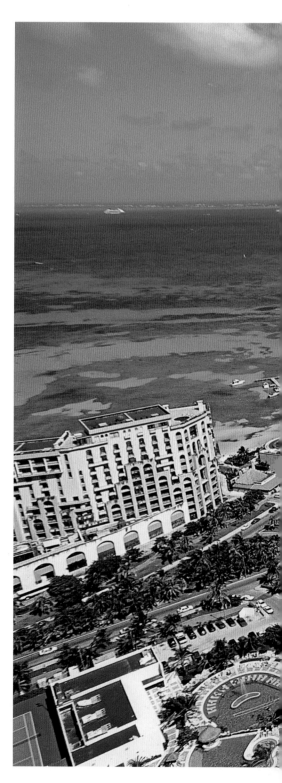

10 ARRIBA *Para simbolizar la victoria del cristianismo sobre los cultos prehispánicos, el convento de San Antonio de Padua, en Izamal, Yucatán, se erigió sobre la base de una pirámide consagrada a Chac.*

10 ABAJO *Una sobria y larguísima fachada pintada con vivos colores distingue al imponente convento de San Antonio de Padua, en Izamal. Este edificio empezó a construirse en el año 1549, pero sufrió distintas reformas hasta el siglo XIX.*

*ARRIBA, A LA DERECHA Una mujer tzotzil confecciona ropa delante de su taller en el pueblo maya de Zinacantán, en Chiapas. El hilado, el tejido y la tintura en vivos colores cuentan en México con una larga tradición secular.*

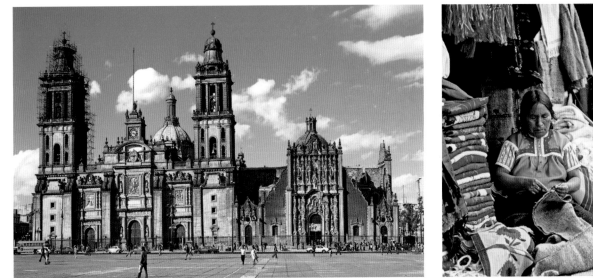

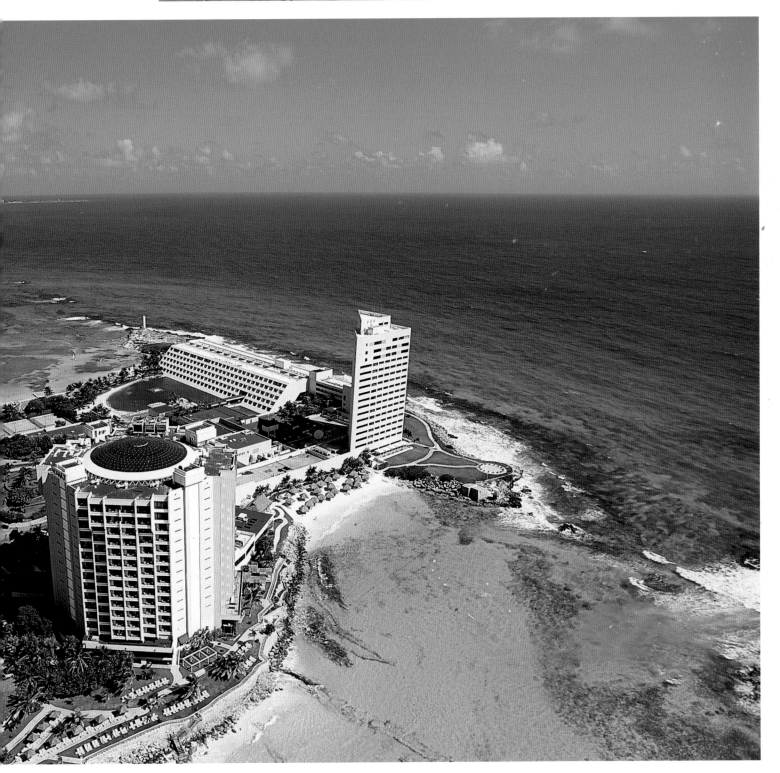

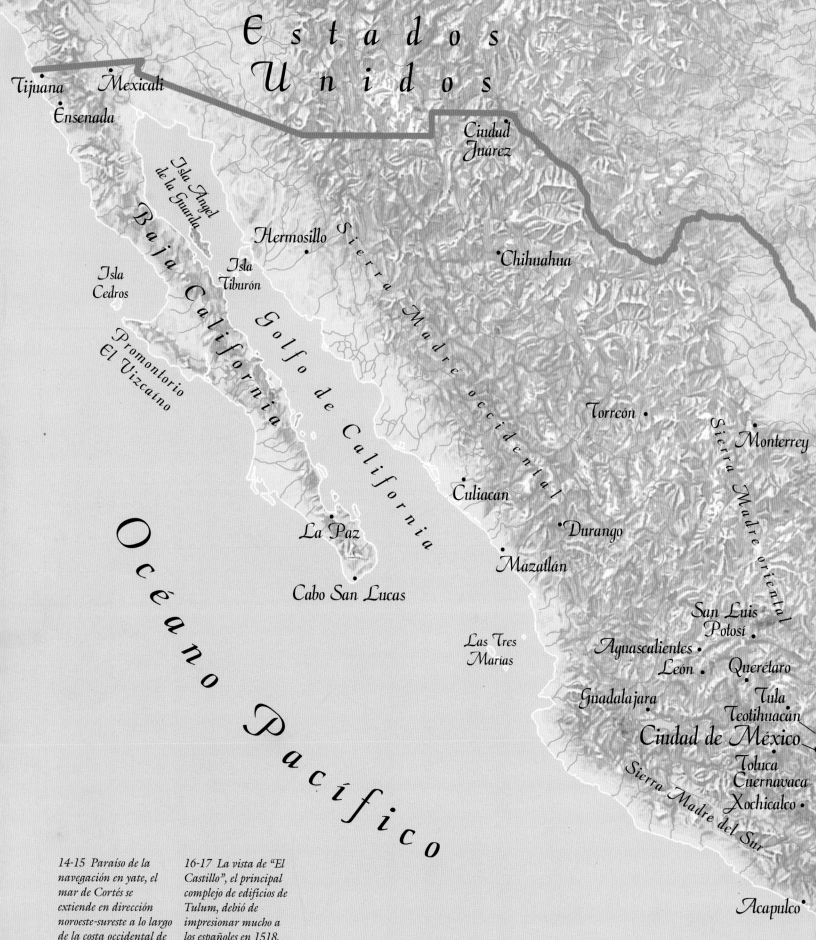

# Estados Unidos

Tijuana
Mexicali
Ensenada

Ciudad Juárez

Isla Ángel
de la Guarda

Baja California

Hermosillo

Sierra Madre occidental

Chihuahua

Isla
Cedros

Isla
Tiburón

Golfo de California

Promontorio
El Vizcaíno

Torreón

Monterrey

Sierra Madre oriental

Culiacán

La Paz

Durango

Mazatlán

Cabo San Lucas

Las Tres
Marias

San Luis
Potosí

Aguascalientes

León

Querétaro

Guadalajara

Tula

Teotihuacán

Ciudad de México

Toluca
Cuernavaca
Xochicalco

Sierra Madre del Sur

Océano Pacífico

Acapulco

14-15 Paraíso de la navegación en yate, el mar de Cortés se extiende en dirección noroeste-sureste a lo largo de la costa occidental de México. Separando sus aguas, relativamente cálidas y tranquilas, de las del océano Pacífico, se encuentra la estrecha península de Baja California, que cuenta con muchos lugares aún vírgenes.

16-17 La vista de "El Castillo", el principal complejo de edificios de Tulum, debió de impresionar mucho a los españoles en 1518, cuando acababan de desembarcar en las costas de Yucatán. En aquella época, efectivamente, la ciudad aparecía como una sólida fortaleza, provista de murallas y de torres de vigía.

Golfo de
México

Tampico

El Tajín

Mérida
Uxmal
Chichén
Itzá
Kabah

Cancún
Cobá
Tulum

Veracruz
Puebla

Coatzacoalcos
Villahermosa

Monte
Albán
Oaxaca
Mitla
Tuxtla
Gutiérrez
Palenque
San Cristóbal
de las Casas

Belice

Puerto
Escondido

Guatemala

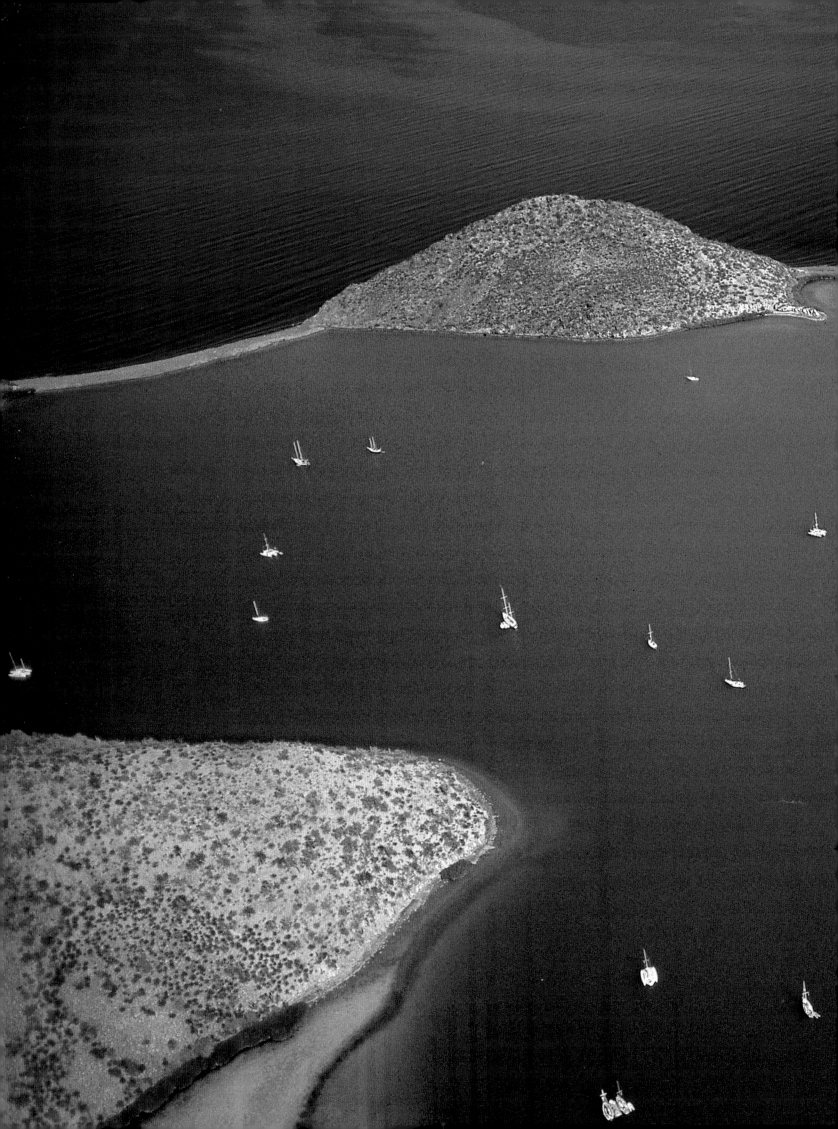

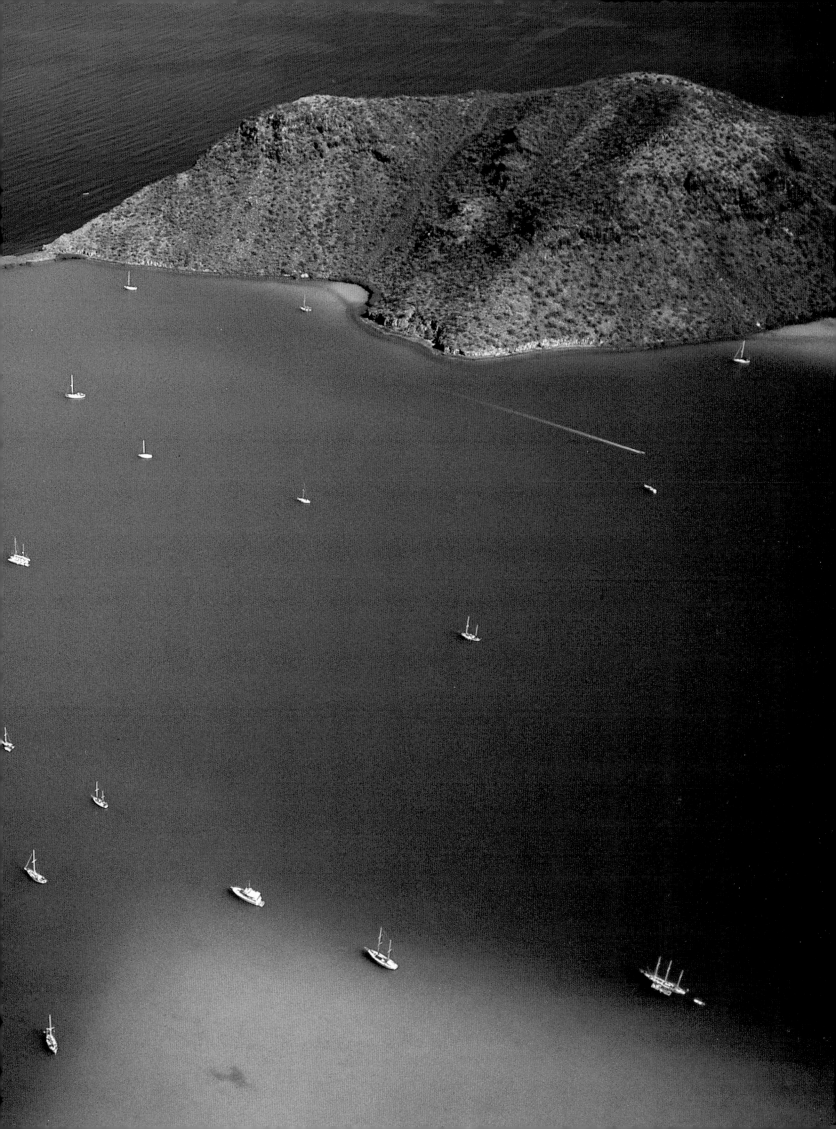

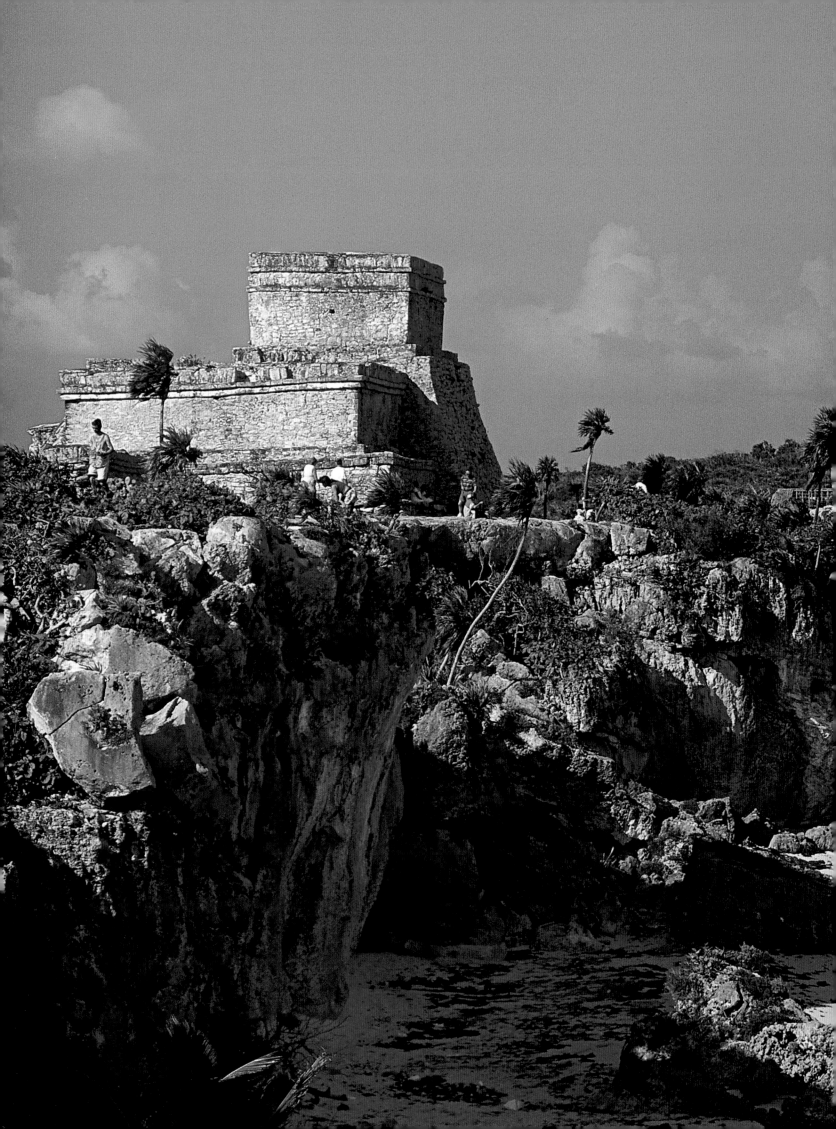

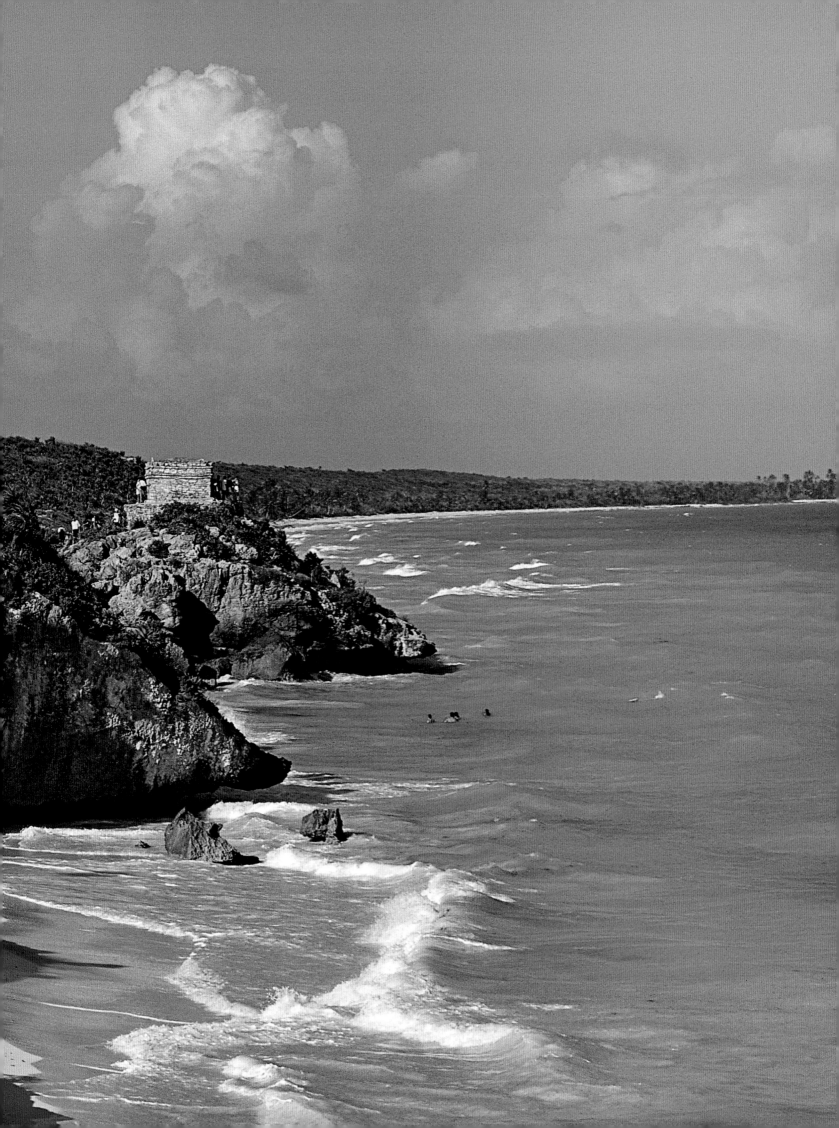

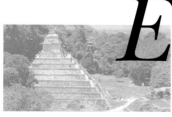

*E*ste trepidante conjunto de gentes, lenguas, ciudades, monumentos, comida, música, colores y tradiciones que llamamos México es el fruto de una historia milenaria al mismo tiempo trágica y grandiosa, una historia hecha de grandes civilizaciones antiguas, de masacres inenarrables, de grandes anhelos de libertad y de represiones feroces. A lo largo de los siglos, indígenas, negros, criollos y mestizos han contribuido, cada uno a su modo, al nacimiento de un país cuya historia es como un tejido variopinto, en el que se entrelazan los hilos de muchas historias distintas que el destino ha unido inextricablemente. Contemplar la historia de México significa seguir el curso de las múltiples y distintas "historias" mexicanas. Los orígenes remotos de la población indígena mexicana están aún en gran parte envueltos en la niebla del pasado. Sabemos, sin embargo, que por lo menos treinta mil años atrás, el territorio mexicano estaba habitado por grupos de cazadores y recolectores que llegaron al continente americano a través del estrecho de Bering. La variedad geográfica del país y los cambios climáticos que desde entonces lo han caracterizado dieron vida a distintas tradiciones culturales ligadas a especializaciones económicas, como la caza de la gran fauna pleistocénica o la recolección de plantas salvajes en las grandes extensiones áridas del norte. Fue precisamente en el ámbito de esta última tradición

donde se efectuaron los primeros pasos en la domesticación de las especies vegetales, que llevaron a la creación de las primeras comunidades agrícolas alrededor del año 2500 a.C. La difusión de las prácticas agrícolas condujo a la subdivisión del actual territorio mexicano en tres grandes superáreas culturales: Aridamérica, Oasisamérica y Mesoamérica. En Aridamérica, es decir, el área de las grandes extensiones desérticas del actual México septentrional y de gran parte del su-

18 Durante milenios, los cazadores-recolectores del continente americano utilizaron instrumentos de piedra tallada. Los dos cuchillos de la ilustración, de sílex, están fijados con resinas vegetales a un mango de madera; esta técnica se siguió utilizando hasta finales del siglo XVII entre los grupos asentados en las regiones septentrionales de Mesoamérica y de Aridamérica.

18-19 Los primeros colonos llegaron al continente americano atravesando un puente de tierra firme, situado donde ahora se encuentra el estrecho de Bering y que se formó a causa del descenso del nivel del mar durante la última glaciación. Aunque la fecha de dicha migración aún es objeto de controversia, es probable que se produjera hace más de 30.000 años.

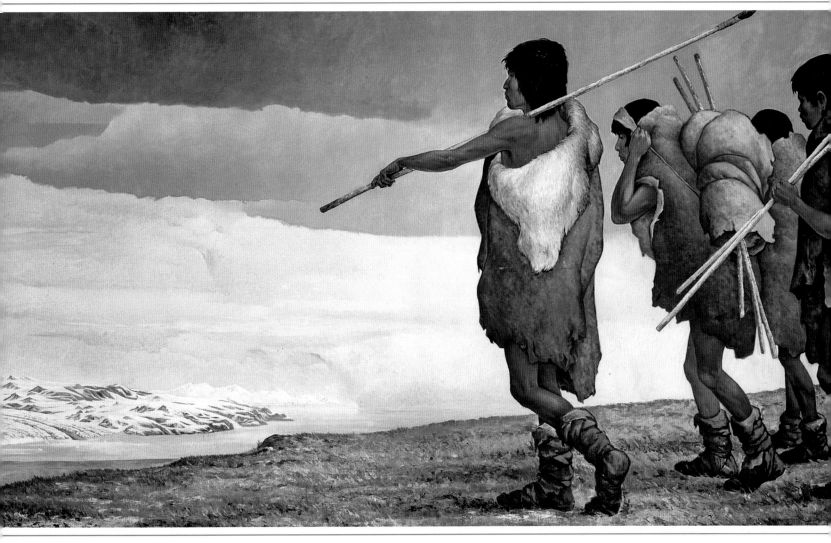

roeste estadounidense, pervivió la antigua economía de caza y recolección hasta la época colonial. Los indígenas que la habitaban estaban organizados en pequeños grupos nómadas, muy móviles, que a menudo se dedicaban a hacer incursiones contra bandas rivales; su dieta se basaba en las semillas, bayas, nueces y cactos que recolectaban, y la adaptación a un ambiente extremo en muchos aspectos produjo un estilo de vida igualmente extremo, que sorprendió mucho a los primeros europeos llegados a aquellas tierras: la *maroma*, por ejemplo, era una práctica que consistía en atar un trozo de carne a una tira de cuero para así poder ingerirlo, extraerlo luego del estómago y pasarlo a un familiar, hasta el completo desgaste de la carne; la *segunda recolección* consistía, en cambio, en recuperar de las propias heces las semillas de cactos no digeridas para tostarlas y comerlas de nuevo. La Aridamérica era, en suma, el gran mundo de los nómadas belicosos a quienes los aztecas llamaban chichimecas, o "pueblo de perros". En una especie de isla en el extremo norte del México de hoy, en los actuales estados de Sonora y Chihuahua, unas condiciones ambientales más propicias permitieron el desarrollo de una economía agrícola en lo que era un "apéndice mexicano" de Oasisamérica, superárea cultural donde florecieron las poblaciones hohokam, mogollón, anasazi y el pueblo del suroeste de Estados Unidos.

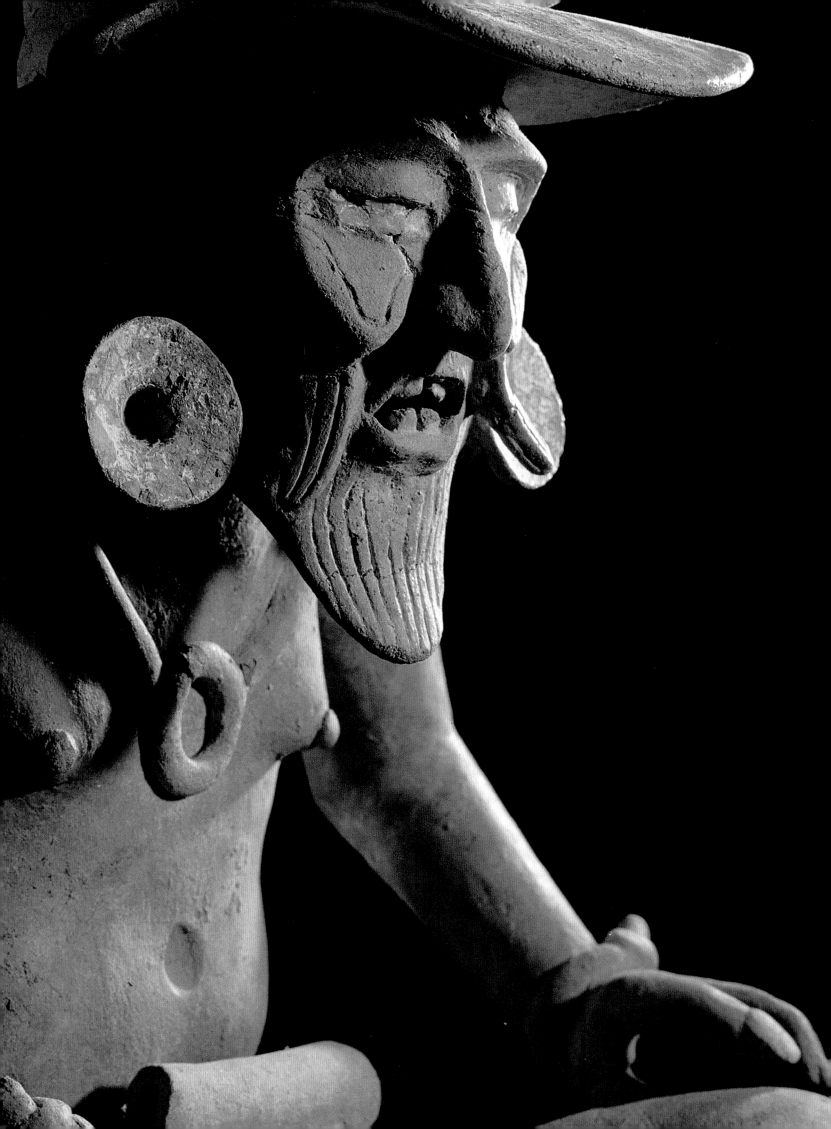

20  *El Dios Viejo del
Fuego, que en la época
azteca era conocido
como Huehuetéotl
("Dios Viejo"), fue
una de las primeras
divinidades adoradas
en el México central.
Probablemente su
culto estaba
relacionado con la
intensa actividad
volcánica de
la región.*

21  *El Señor de Las
Limas (Veracruz)
es una de las más
hermosas esculturas
de piedra producidas
por la cultura olmeca,
la primera de las
grandes civilizaciones
mesoamericanas que
se desarrollaron en la
zona sur de la costa
del golfo de México,
entre el 1200 y
el 400 a. C.*

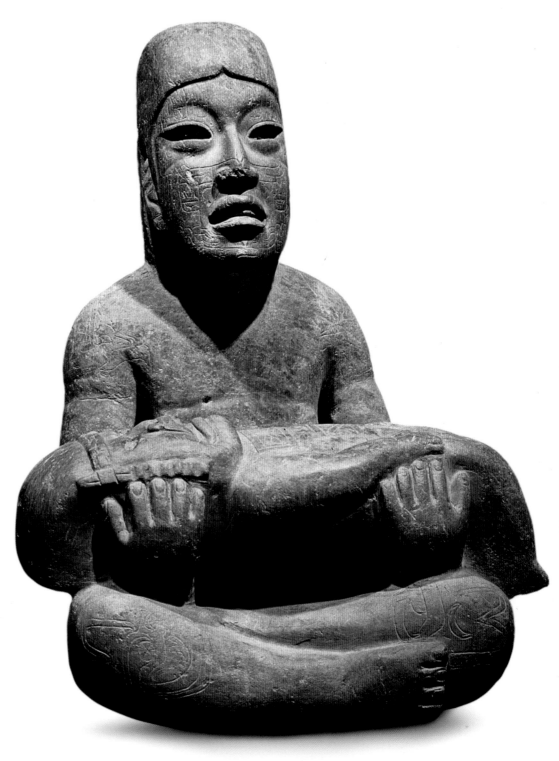

Al sur del trópico de Cáncer se extendía en cambio Mesoamérica, la superárea que vio el desarrollo de grandes tradiciones culturales como la maya, la zapoteca y la azteca (nahua). En realidad, el límite entre Mesoamérica y Aridamérica estaba formado por una línea móvil y permeable; en la época de la conquista, ésta coincidía aproximadamente con el paralelo 25° norte, pero sabemos que en los siglos anteriores algunos grupos de agricultores habían llegado más al norte, colonizando tierras que después fueron nuevamente abandonadas antes de la llegada de los europeos.

El inicio de las prácticas agrícolas mesoamericanas marca convencionalmente el principio del período preclásico temprano (2500-1200 a.C.). Esta fue una época caracterizada por la difusión de comunidades agrícolas de poblado, en las que se sentaron las bases de la tradición cultural mesoamericana común: la agricultura basada en el maíz, el frijol, el chile y la calabaza; la organización social cimentada en linajes patrilineales, la concepción tripartita del cosmos, el calendario ritual de 260 días, etcétera.

El aumento progresivo de la jerarquización y de la complejidad social llevaron, en el preclásico medio (1200-400 a.C.), a la creación de entidades políticas estratificadas en zonas como la cuenca de México, el valle de Oaxaca, la costa del Golfo, la costa del Pacífico en Chiapas y también en las tierras mayas de Chiapas, Guatemala, Belice y Honduras. Entre estas regiones, ocupó muy pronto un lugar preeminente la de la costa del Golfo, poblada por grupos de lengua mixe-zoque, siendo escenario del desarrollo de la civilización olmeca. Centros como San Lorenzo y La Venta se convirtieron en auténticas capitales de los dominios olmecas, en los que se desarrolló una cultura monumental que constituye aún hoy una de las cumbres del arte mesoamericano: los soberanos olmecas fueron representados en cabezas colosales y sobre grandes tronos de basalto, situados cerca de las pirámides y otros edificios de tierra batida. En los dominios olmecas se articulaba una vasta red comercial mesoamericana por la que circulaban bienes de lujo (jade, cerámica, plumas, pieles, etc.) que eran símbolos de estatus que las nuevas clases dirigentes utilizaban para subrayar y justificar el carácter sagrado de su autoridad. En este sentido, el estilo artístico olmeca se convirtió en una especie de *lingua franca* del poder mesoamericano, manifestación de las concepciones cosmológicas y políticas que unificaron culturalmente toda Mesoamérica.

Con la decadencia de la acción unificadora de las entidades políticas olmecas durante el preclásico tardío (400 a.C.-300 d.C.), Mesoamérica vivió un período de fuerte diferenciación regional en el que tomaron forma las grandes tradiciones étnico-culturales del siguiente período clásico: Monte Albán se convirtió en la capital del estado zapoteco de Oaxaca; Teotihuacán creció hasta dominar toda la cuenca de México y transformarse en la metrópolis más importante del continente americano; en el mundo maya, la colonización de las tierras bajas cubiertas de bosques tropicales llevó a la fundación de ciudades como Mirador, Uaxactún, Tikal, Calakmul y Copán; en la costa del Golfo y en Chiapas occidental, asentamientos como Tres Zapotes, Cerro de Las Mesas y Chiapa de Corzo heredaron la tradición olmeca, convirtiéndose en capitales de distintos dominios mixe-zoques.

Las líneas de desarrollo surgidas en el preclásico tardío fueron perfeccionadas en el siguiente período clásico antiguo (300-600 d.C.), una de las épocas de mayor esplendor de las civilizaciones mesoamericanas. Teotihuacán, transformada en una gigantesca metrópolis multiétnica con más de 200,000 habitantes (la sexta ciudad más grande del mundo en el año 600 d.C.), se convirtió en la "ciudad sagrada" por excelencia de Mesoamérica, y sus gobernantes

entablaron importantes relaciones diplomáticas y comerciales con los zapotecos de Monte Albán y con los soberanos de las dinastías reales mayas. Una vasta red comercial dominada por Teotihuacán –que tenía probablemente una especie de monopolio del comercio de la obsidiana– unió toda Mesoamérica, desde la zona de expansión septentrional de la cultura chalchihuite (Zacatecas y Durango) hasta las regiones de América Central (Honduras, El Salvador, etcétera).

Fueron especialmente intensas las relaciones entre Teotihuacán y las ciudades mayas de Tikal y Copán, cuyos soberanos mantenían relaciones político-diplomáticas con la metrópolis del México central. Tikal, después de derrotar militarmente a la cercana Uaxactún, se convirtió en la ciudad maya más importante de las tierras bajas, sede de una de las dinastías reales más pomposas y longevas de toda Mesoamérica, en conflicto constante con las potencias de Caracol y Calakmul. La escritura jeroglífica y el complejo calendario mesoamericano, elaborados durante el período anterior, fueron llevados a su máximo nivel de complejidad en el mundo maya, convirtiéndose en elementos fundamentales de las inscripciones de tipo religioso-propagandístico; las esculturas, los bajorrelieves y los frescos se multiplicaron en los palacios y los templos de los centros monumentales de las espléndidas "capitales de la jungla".

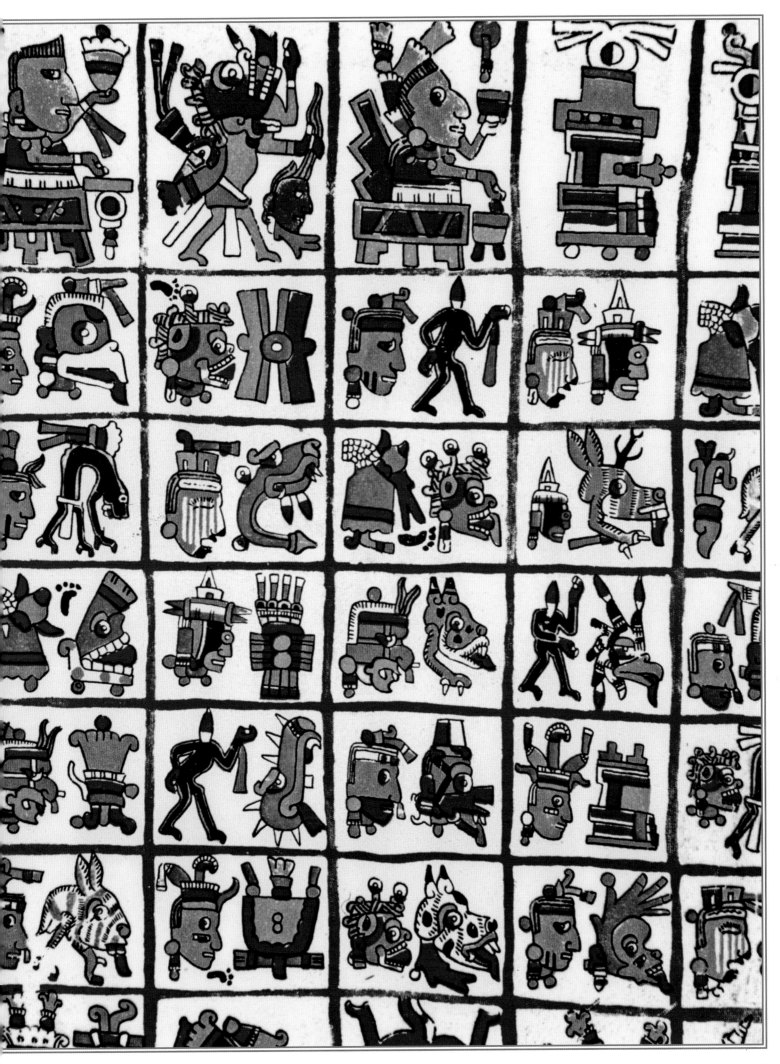

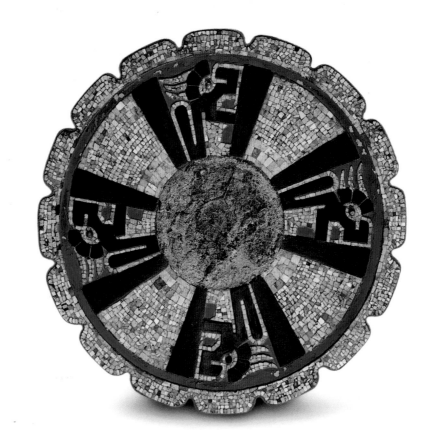

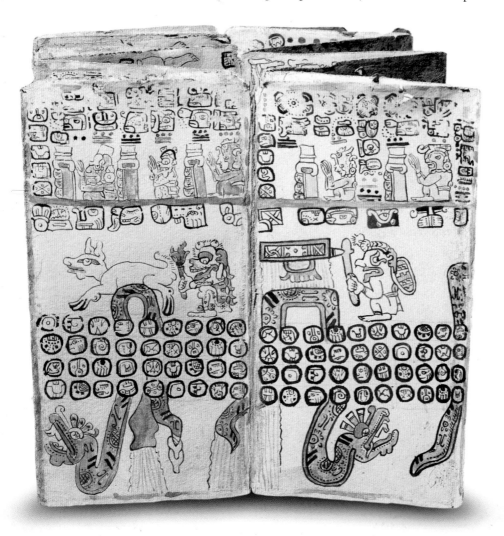

26 *ARRIBA Cuatro serpientes de fuego están representadas en este disco de madera cubierto de un mosaico de turquesas procedente de Chichén Itzá (Yucatán). Este resto arqueológico demuestra la adopción de un estilo típico del México central en el mundo maya posclásico.*

26 *ABAJO Estas representaciones del dios Quetzalcóatl ocupan dos páginas de un códice prehispánico, formado por una única tira de papel obtenida con fibra vegetal y plegada en acordeón.*

27 *Entre las actividades rituales más importantes de la alta nobleza maya se contaba la del autosacrificio. En este arquitrabe de Yaxchilán se observa a una reina que, bajo la mirada de su marido, hace pasar una cuerda con espinas por su lengua perforada. De la sangre recogida en el cuenco emergía la Serpiente de la Visión, de cuyas fauces salían los antepasados difuntos evocados en este rito.*

A principios del período clásico tardío (600-900 d.C.), la caída de Teotihuacán, incendiada y parcialmente abandonada alrededor del año 650, originó un cambio de enormes proporciones en el equilibrio político mesoamericano. Precisamente después del colapso de Teotihuacán, el mundo maya, el zapoteco y el mixe-zoque vivieron su más espléndido florecimiento. Así, en el México central, donde empezó la penetración de grupos de origen septentrional, nuevas entidades políticas como Xochicalco, Cacaxtla, Teotenango y Tula aprovecharon el vacío de poder, y lo mismo hizo El Tajín en la costa del Golfo.

Sin embargo, alrededor del año 900 todas las grandes capitales clásicas ya estaban abandonadas como consecuencia de la crisis del sistema político-cultural de la Mesoamérica clásica, provocada por la caída de Teotihuacán. El poder de Monte Albán fue eclipsado en gran parte en la zona de Oaxaca por nuevos dominios zapotecos y por el incipiente desarrollo de los belicosos señoríos mixtecos; las ciudades mayas de las tierras bajas meridionales fueron completamente abandonadas, mientras que en la península de Yucatán, donde la transición fue menos traumática, los nuevos estilos arquitectónicos mayas de Chenes, Río Bec y Puuc marcaban la ascensión de nuevas ciudades como Kabah, Sayil, Uxmal y Chichén Itzá. En este mismo período empezaron a volver al sur aquellos pueblos que anteriormente se habían lanzado a colonizar los territorios septentrionales de Guanajuato, San Luis Potosí, Querétaro, Zacatecas y Durango; la bajada de estos grupos fue acompañada por la llegada de grupos de cazadores nómadas que entraron en Mesoamérica, donde sufrieron un proceso de aculturación y adonde importaron elementos culturales de origen septentrional.

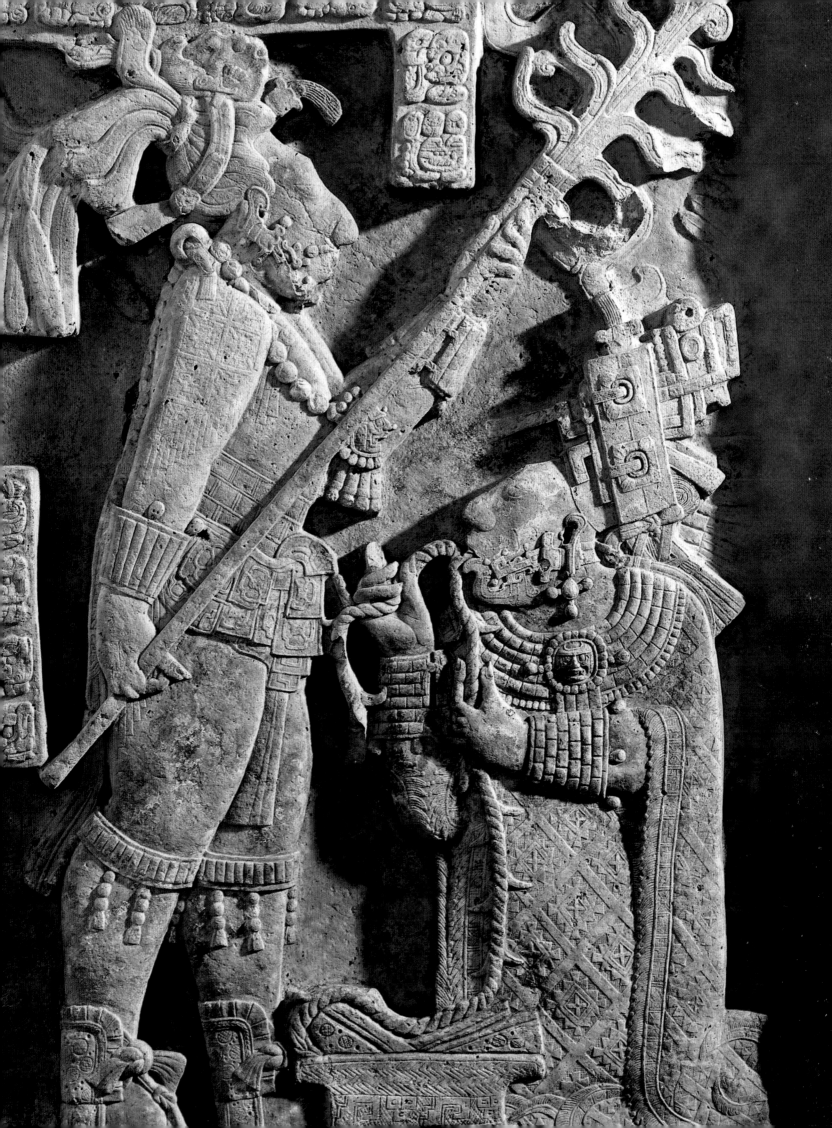

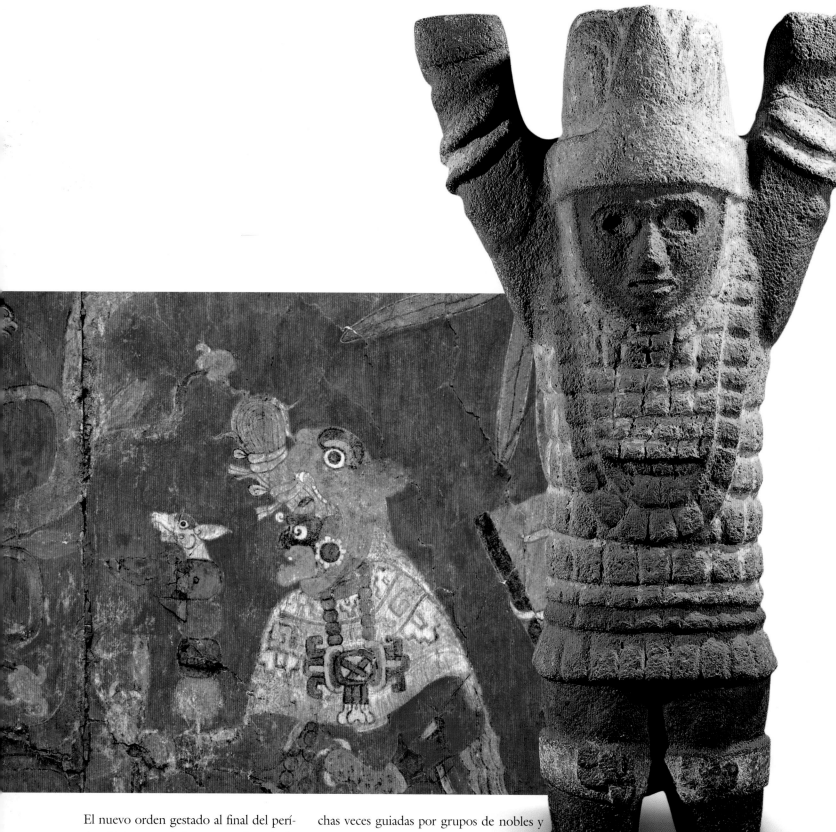

El nuevo orden gestado al final del período clásico tomó forma en el período posclásico antiguo (900-1200 d.C.), cuando los toltecas de Tula, en gran parte deudores de tradiciones del norte, dieron vida a un vasto imperio expansionista que llegó a dominar buena parte del México central y que se basaba en conceptos como la guerra sagrada y el culto a la Serpiente Emplumada. El lenguaje artístico y político tolteca se difundió por toda Mesoamérica paralelamente a la proliferación de entidades políticas multiétnicas, mu-chas veces guiadas por grupos de nobles y ya no por señores soberanos. Las distintas tradiciones étnico-culturales del período clásico empezaron a fundirse y a dar vida a formas artísticas más homogéneas, "internacionales", de gran difusión territorial, mientras que los elementos "mexicanos" (es decir, los del México central) empezaron a penetrar fuertemente en el mundo maya, donde Chichén Itzá se había convertido en la capital de un poderoso estado maya militarista, culturalmente ligado al mundo tolteca.

*28 IZQUIERDA*
*El estilo artístico eclético del período epiclásico (650-900 d.C.) queda bien documentado con esta pintura mural de Cacaxtla (Tlaxcala) que representa a un ser sobrenatural, quizás un patrón de los mercaderes.*

*28 DERECHA El arte tolteca de Tula, representado por este pequeño atlante que probablemente sostenía un trono, dio vida a un estilo "internacional" difundido en toda Mesoamérica durante el período posclásico antiguo (900-1250 d.C.).*

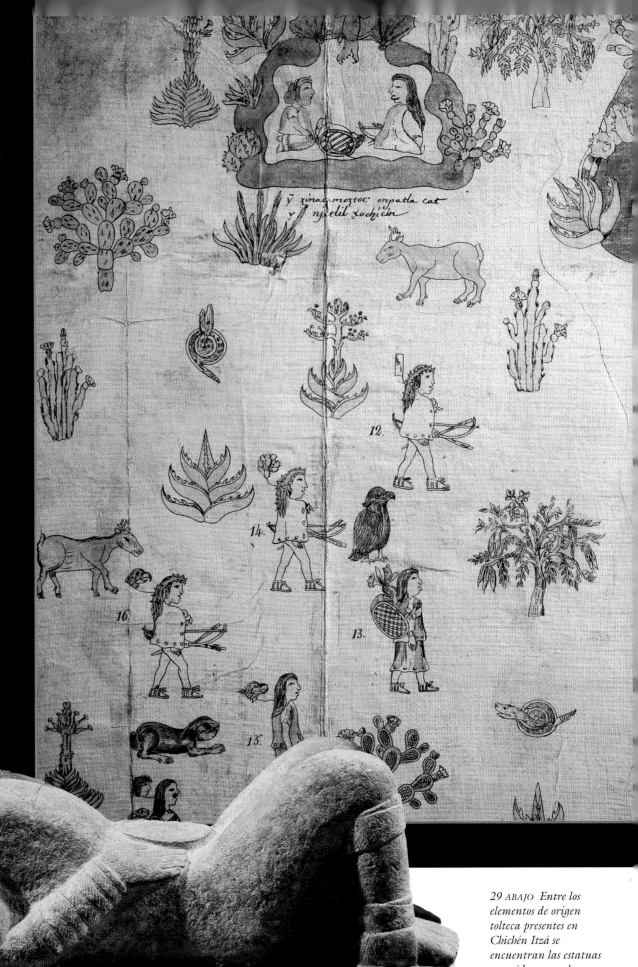

29 ARRIBA  Los grupos que, a partir del posclásico antiguo, empezaron a descender desde las tierras septentrionales hacia el México central, recordaban sus orígenes en narraciones histórico-mitológicas registradas en documentos pictográficos. El Mapa Tlotzin, de la época colonial, ilustra, por ejemplo, los orígenes de la dinastía reinante de la ciudad nahua de Texcoco.

29 ABAJO  Entre los elementos de origen tolteca presentes en Chichén Itzá se encuentran las estatuas conocidas como chac mool. En el plato que sostienen en su regazo se depositaban ofrendas y corazones de prisioneros sacrificados.

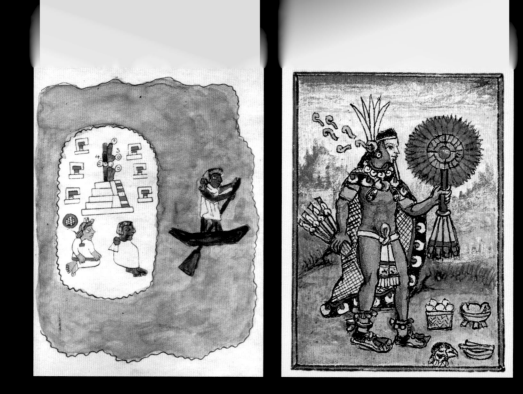

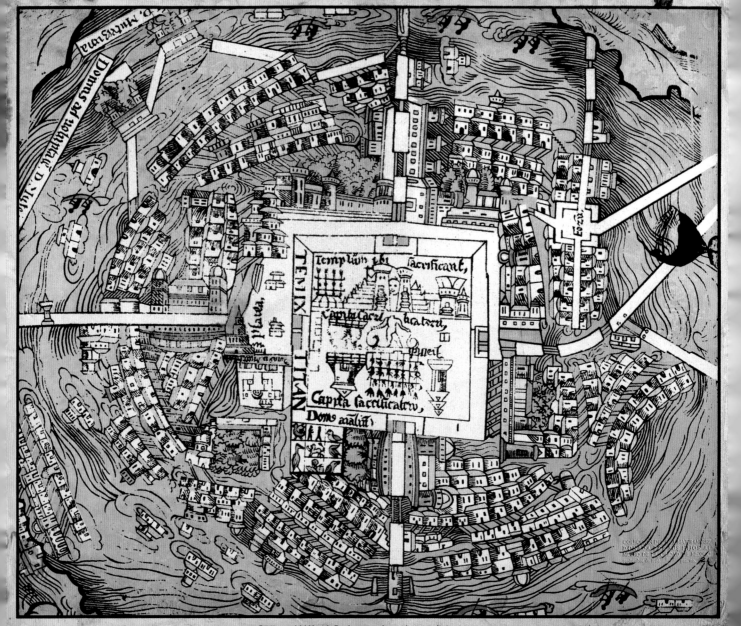

Parte central del Mapa de Cortés, aumentado y a colores para distinguir
la arquitectura de los principales edificios.

*30 ARRIBA, A LA IZQUIERDA* Los aztecas, o mexicas, explicaban que habían iniciado su migración originaria desde un lugar llamado Aztlán, que aquí aparece representado en una página del códice Boturini. Conducidos por su dios Huitzilopochtli, habían descendido hasta el México central, donde fundaron su capital, Tenochtitlan.

*30 ARRIBA, A LA DERECHA* Un noble sostiene un abanico de plumas en esta ilustración procedente de la Historia de las Indias, *escrita en el siglo XVI por el dominico Diego Durán. Etnógrafo apasionado, este religioso produjo una obra importantísima, clave para conocer las costumbres y las formas de vida del México prehispánico.*

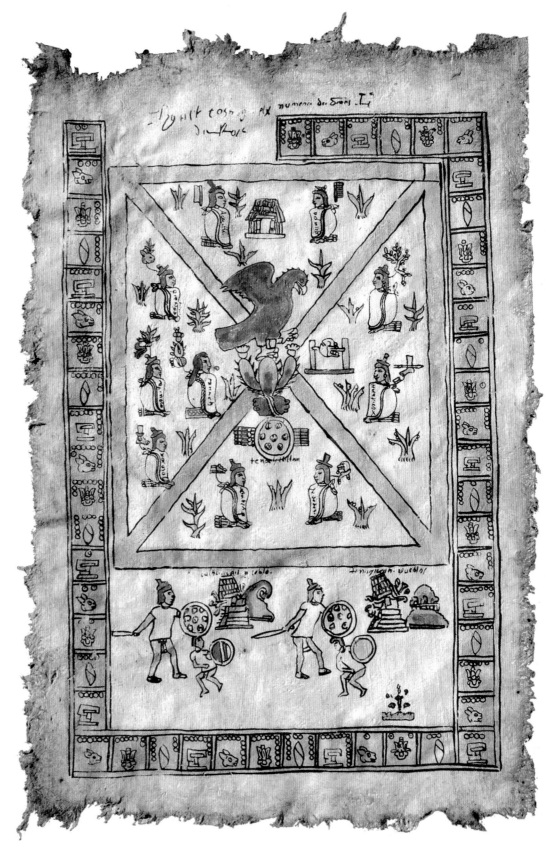

Alrededor del año 1250 hubo nuevos cambios políticos que alteraron toda Mesoamérica; tanto Tula como Chichén Itzá fueron abandonadas, y en el posclásico tardío (1200-1521 d.C.) su función fue asumida por una serie de ciudades menores, que muchas veces competían unas con otras. La ciudad de Mayapán se convirtió en el principal centro de poder entre los mayas de Yucatán, y la expansión de los señoríos mixtecos prosiguió en el estado de Oaxaca, mientras que en el México central una constelación de ciudades nahuas (es decir, habitadas por hablantes de lenguas uto-aztecas) daba vida a un panorama político inestable que pronto fue trastornado por la llegada de un nuevo grupo nahua de origen septentrional: los aztecas, o mexicas.

Según la leyenda, los mexicas llegaron a la cuenca de México al final de una larga migración que empezó en Aztlán, una mítica población del México septentrional u occidental. Ya en la cuenca de México, los mexicas fundaron en 1325 México-Tenochtitlan, su nueva capital, levantada sobre una pequeña isla del lago de Texcoco. En poco más de un siglo, gracias a una considerable capacidad militar y a una alianza con las ciudades de Texcoco y Tlacopan, Tenochtitlan era ya una de las principales ciudades de la cuenca de México.

Entre 1469 y 1519, esta triple alianza, dominada por los mexicas de Tenochtitlan, creó el mayor imperio expansionista que el México antiguo haya conocido jamás. La mística guerrera se convirtió en el eje de la ideología imperial y en el motor de una su-

cesión de campañas militares que extendieron el poder de los mexicas por todo el México central, por la costa del Golfo y por una parte de la costa del Pacífico de Chiapas. Sólo pocas zonas indómitas permanecieron dentro de los confines imperiales, mientras que, en el sur, los mixtecos, mixezoques y una miríada de pequeños reinos mayas independientes prosperaban gracias a una intensa actividad militar y comercial.

*30 ABAJO Este grabado del siglo XVII reproduce el mapa de Tenochtitlán atribuido al conquistador Hernán Cortés, que había adjuntado el original a la segunda carta que envió desde México al emperador Carlos V.*

*31 Según la leyenda, Tenochtitlán se levantó en el lugar indicado por la aparición de un águila sobre un nopal, escena representada en la primera página del códice Mendoza que se puede ver en esta ilustración.*

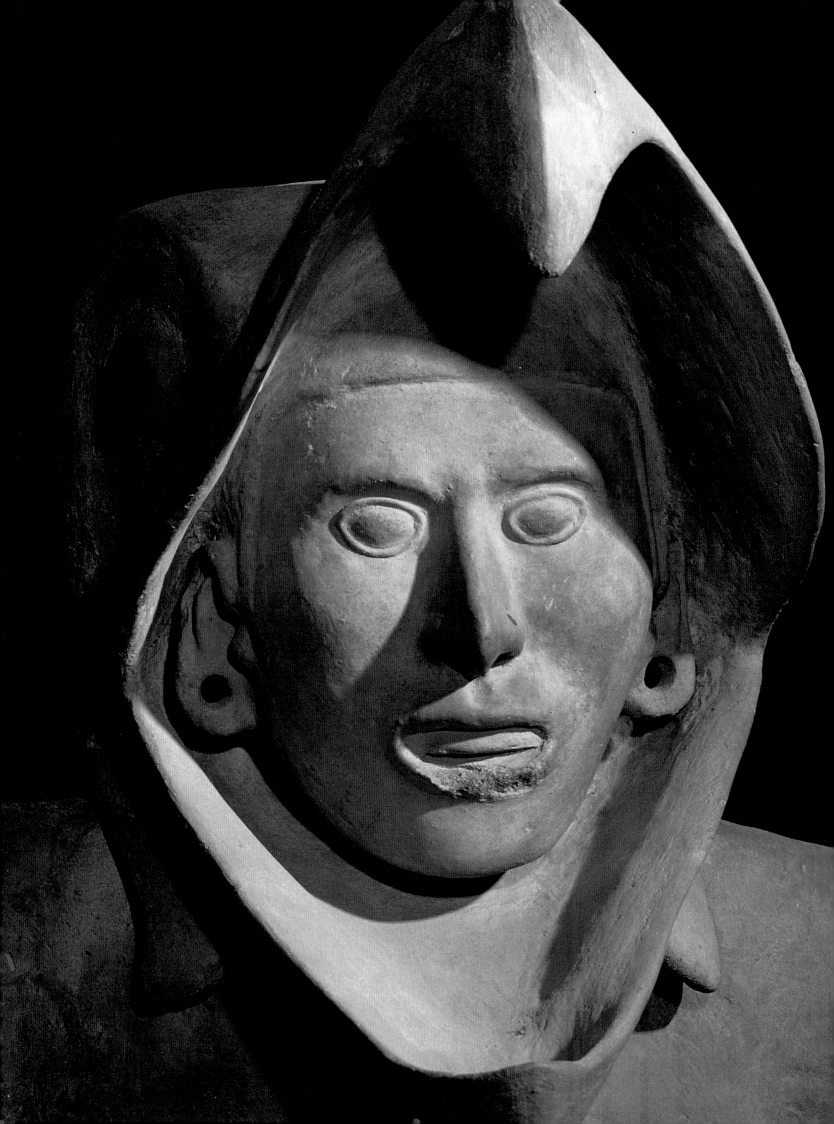

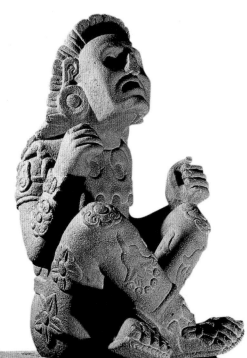

*33 ARRIBA, A LA IZQUIERDA Xochipilli, dios de las flores y de la vegetación, está representado en esta estatua probablemente en estado de éxtasis provocado por plantas alucinógenas.*

*33 ABAJO, A LA DERECHA Este famoso resto arqueológico llamado Piedra del Sol, actualmente conservado en el Museo Nacional de Antropología de la Ciudad de México, está considerado uno de los emblemas de la civilización azteca.*

*32 Una de las bases de la ideología imperial azteca era la guerra santa, llevada a cabo por un poderoso ejército en el que destacaban las órdenes de los Guerreros Águila y de los Guerreros Jaguar. Esta representación de un guerrero águila fue encontrada cerca del Templo Mayor, en Tenochtitlan.*

34 *ARRIBA El dios Tezcatlipoca ("Espejo Humeante"), una de las principales divinidades aztecas, se asociaba con la magia y la adivinación. Lo vemos representado en esta máscara formada por un cráneo humano cubierto por un mosaico de turquesas, obsidiana, conchas del tipo Spondylus y pirita.*

El mundo mixteco vivió un período floreciente a partir de finales del período clásico. Los soberanos mixtecos gobernaban pequeños señoríos belicosos, cuyos avatares son objeto de una serie de códices precolombinos de una belleza extraordinaria. La pompa de los reyes y de los nobles mixtecos queda patente en los hallazgos arqueológicos: espléndidas obras de orfebrería y productos manufacturados, cubiertos de mosaicos de turquesas, son muestras de un estilo artístico que se extendió por gran parte de Mesoamérica, influyendo profundamente incluso en el propio arte azteca. Paralelamente al desarrollo del imperio azteca, más allá de sus límites noroccidentales, un nuevo gran reino, el tarasco, parecía destinado a convertirse en su principal adversario cuando nuevos acontecimientos catastróficos interrumpieron el desarrollo independiente del mundo indígena.

*34-35 La técnica artística del mosaico de turquesas fue una de las principales en la época azteca; vemos una espléndida muestra en esta serpiente bicéfala que representa Xiuhcóatl ("Serpiente de Fuego" o "Serpiente de Turquesa"), una importante figura mitológica azteca.*

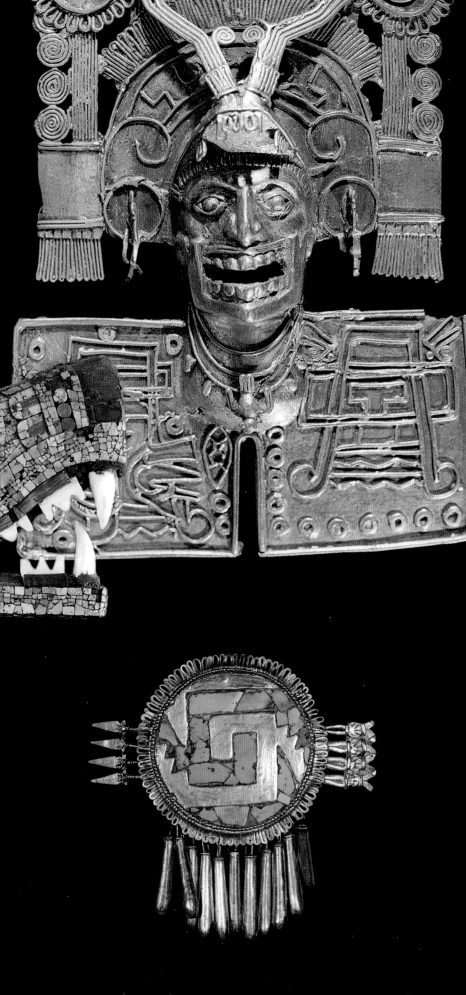

35 ARRIBA Y ABAJO
*Las ofrendas funerarias contenidas en las tumbas mixtecas son de las más ricas encontradas en México. Aquí vemos dos ejemplos de la orfebrería mixteca: arriba, el dios de la muerte representado en un pectoral de la tumba 7 de Monte Albán y, abajo, un pectoral de oro y turquesas de Yanhuitlán (Oaxaca).*

36 IZQUIERDA
En 1519, en uno
de los caminos que
se dirigían a
Tenochtitlán, Hernán
Cortés y el soberano
azteca Moctezuma
Xocoyotzin se
encontraron por
primera vez e
intercambiaron
regalos. Esta escena
está representada en
un grabado sobre
cobre de finales del
siglo XVIII o
principios del XIX.

36 DERECHA Después
de haber sido acogido
con deferencia por
Moctezuma (que
quizás creyó que era
una divinidad) y
de instalarse en
uno de los palacios
reales de la capital,
Cortés ordenó que
encarcelaran al
emperador, como
ilustra un grabado
que pertenece a la
misma serie que la
imagen anterior.

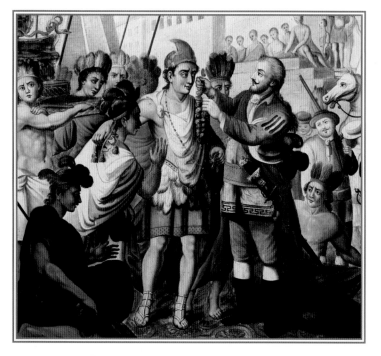
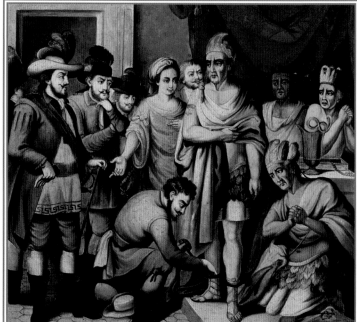

En 1519, mientras Motecuhzoma Xocoyotzin reinaba en Tenochtitlan, llegaron a las costas mexicanas las naves españolas de la expedición de Hernán Cortés, el capitán que, con un ejército de pocos centenares de hombres, sometió al imperio azteca en dos años. Las auténticas armas de Cortés fueron la superioridad tecnológico-militar basada en las armas de fuego y en los caballos, la capacidad de captar las rivalidades internas del mundo indígena de manera que se ganó inmediatamente miles de aliados locales, una falta de prejuicios políticos sin igual y la carga de enfermedades que los españoles, inconscientemente, llevaron al Nuevo Mundo y que demostró ser el arma de conquista más poderosa que la historia pueda recordar. Las cifras son inciertas y discutibles, pero en general se considera que los más de

veinte millones de individuos que poblaban Mesoamérica en 1519 fueron reducidos a tan solo un millón en un siglo. Este genocidio y el proceso paralelo de aculturación y de evangelización llevaron a una rápida disolución del tejido social y cultural indígena, desde entonces obligado a sobrevivir casi clandestinamente en zonas acotadas o bajo formas sincréticas y culturalmente mestizas.

Tras un primer período "heroico" de la conquista (obviamente desde el punto de vista de los vencedores), la normalización del orden administrativo colonial reforzó la posición de la corona española en detrimento de la de muchos hidalgos y capitanes que durante cierto tiempo habían tenido pretensiones de dominio personal de las tierras de la Nueva España, ahora situadas bajo la autoridad de un virrey.

Los años de la colonización (1521-1821) fueron años de explotación y de conquista espiritual de las poblaciones indígenas que, por lo menos desde un punto de vista externo, aceptaron rápidamente la nueva religión, abandonando o relegando a formas "subterráneas" sus antiguas creencias. Este proceso contribuyó sustancialmente a la pérdida de una gran parte de los conocimientos tradicionales, aunque se debe precisamente a algunos misioneros el mérito de haber registrado creencias, usos y costumbres indígenas en obras que hoy constituyen la base del estudio del pasado prehispánico; entre éstos destaca el franciscano Bernardino de Sahagún, auténtico fundador de la antropología americana.

Pero los años de la colonización fueron sobre todo años de explotación devastadora de las tierras mexicanas.

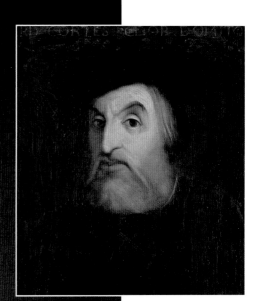

37 IZQUIERDA
*Moctezuma
Xocoyotzin, aquí
representado en un
cuadro al óleo que
perteneció a la
Colección Médicis y
que hoy se conserva en
el Palacio Pitti, fue
incapaz de reaccionar
ante la sorpresa que
constituyó la llegada
de los españoles. El
soberano fue asesinado
en una revuelta
indígena que se
produjo durante la
ocupación de
Tenochtitlan.*

37 ARRIBA, A LA
DERECHA *En este
retrato del siglo XVI
se puede reconocer el
rostro severo y afilado
de Hernán Cortés, el
astuto y despiadado
conquistador de
México. A pesar del
éxito de su empresa,
al conquistador no
le fue fácil obtener
el beneficio que
esperaba: nombrado
marqués del Valle de
Oaxaca, bien pronto
fue excluido,
efectivamente, de la
explotación de las
enormes riquezas de
la nueva colonia
española.*

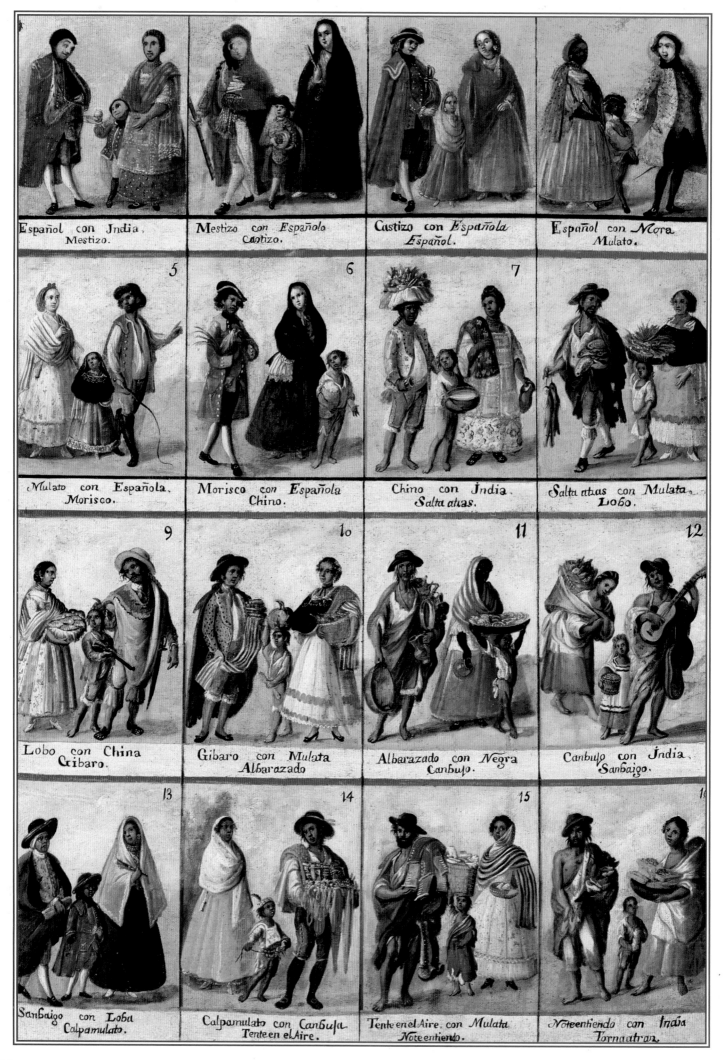

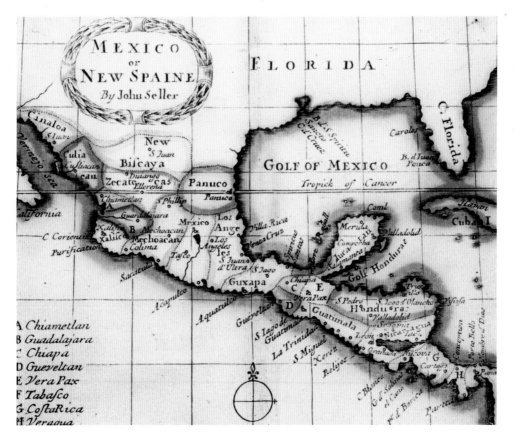

A Chiametlan
B Guadalajara
C Chiapa
D Gueveltan
E Vera Pax
F Tabasco
G CostaRica
H Veragua

Al norte del país, la explotación minera se convirtió en el motor de la colonización de las tierras de la Aridamérica hasta mediados del siglo XVII. En las tierras del sur, en cambio, el modelo de la hacienda agrícola se convirtió en la principal unidad productiva, alrededor de la cual se concentraban grandes extensiones de terreno bajo el control directo del hacendado. La hacienda era, además, la célula fundamental del sistema de la encomienda, en virtud de la cual el encomendero recibía de la Corona el derecho a explotar un territorio y su población, exigiendo trabajo y tributos a cambio de un "compromiso" de evangelizar y de civilizar a los indígenas. Si ya este nuevo orden económico usurpaba las tierras de las comunidades indígenas, muchas veces reducidas a un estado de esclavitud, la política de las congregaciones, es decir, la concentración de las comunidades rurales dispersas en asentamientos centralizados y más fácilmen-

te controlables, causó la ruptura definitiva de la organización territorial indígena.

El panorama político y cultural de las colonias españolas de ultramar empezó a cambiar a mediados del siglo XVIII, cuando las ideas ilustradas comenzaron a difundirse también por el continente americano. La Nueva España ya se había extendido militarmente hasta abarcar Texas, California, Nuevo México y Arizona, alcanzando los cuatro millones de kilómetros cuadrados de extensión y los seis millones de habitantes. De éstos, el 60% era indígena, el 20% mestizo, el 4% español y el 16% criollo. Fueron precisamente los criollos, es decir, los individuos de sangre española pero nacidos en tierra americana, quienes se convirtieron en portadores de las nuevas corrientes culturales y de las exigencias de una independencia progresiva de la madre patria española. El siglo XVIII había sido efectivamente un siglo de constante crecimiento económico en el terreno minero, agrícola y manufacturero, pero sólo el componente español de la población mexicana gozaba de este crecimiento. Von Humboldt, el gran viajero alemán que visitó México en 1803, escribió: "México es el país de la desigualdad; existe una desigualdad tremenda en la distribución de la riqueza y de la cultura."

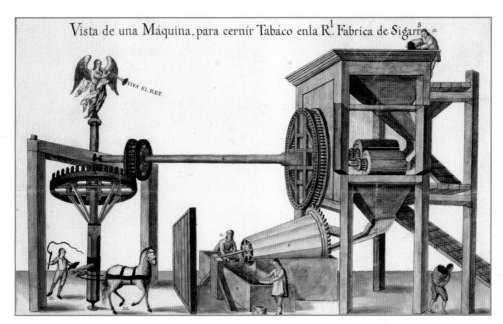

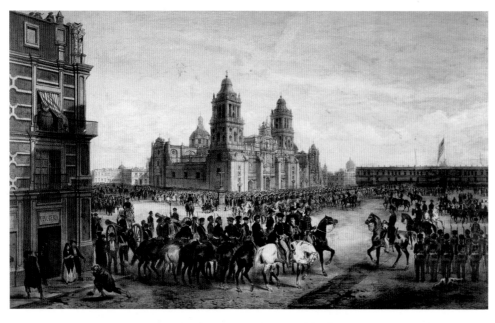

Así pues, los criollos se convirtieron en los impulsores de los movimientos independentistas y de las conspiraciones antiespañolas que, desde 1810 y bajo la guía de los sacerdotes Miguel Hidalgo y José María Morelos, tomaron el carácter de una auténtica guerra de independencia. El 28 de septiembre de 1821, el primer gobierno independiente mexicano se estableció en la Ciudad de México bajo el mando del coronel Agustín de Iturbide, "padre de la patria": se trataba en realidad de un miembro de las clases pudientes, que vieron con agrado la posibilidad de obtener la independencia sin tener que realizar reformas sociales. En mayo de 1822, Iturbide fue nombrado emperador

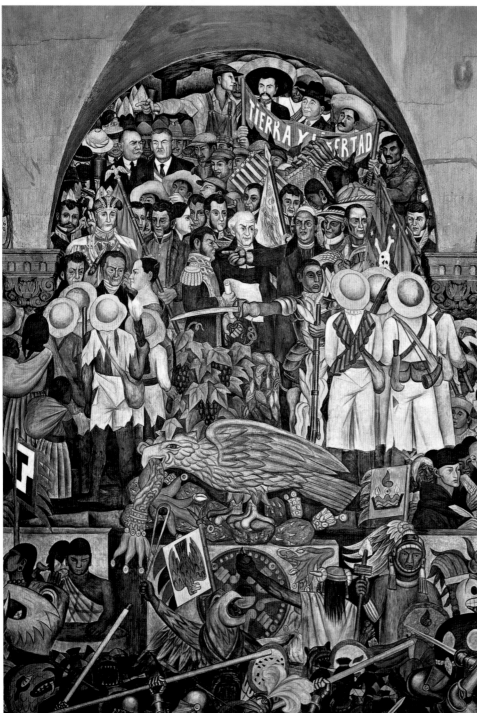

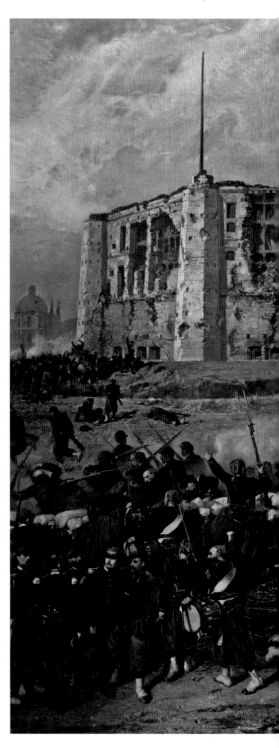

con el nombre de Agustín I, título que tuvo que abandonar al año siguiente, con la restauración de la República.

Las primeras décadas del México independiente fueron una sucesión de enfrentamientos entre caudillos, de nombres de presidentes destituidos por sublevaciones militares, de constituciones promulgadas y anuladas enseguida: entre 1821 y 1850 hubo 50 gobiernos, 11 de los cuales estuvieron presididos por Antonio López de Santa-Anna. La economía vivió un largo período de crisis, y entre 1845 y 1848 las tropas estadounidenses conquistaron California, Nevada, Nuevo México y Utah, y la bandera de Estados Unidos llegó a ondear en el Palacio Nacional de la Ciudad de México. En 1848 estalló la Guerra de Castas, la más importante rebelión maya, que puso a sangre y fuego a Yucatán durante varios años, mientras bandas de apaches, mayos y yaquis realizaban incursiones en las regiones del norte del país.

Los años cincuenta del siglo XIX se distinguieron por el duro enfrentamiento –en muchos casos armado– entre los partidos conservador y liberal; precisamente un líder de este último partido, el indio zapoteco Benito Juárez, promulgó las Leyes de Reforma (1859) después de tomar la presidencia, estableciendo la nacionalización de los bienes eclesiásticos, el matrimonio civil, el cierre de los conventos, la secularización de los cementerios y la supresión de muchas fiestas religiosas, lo que desencadenó la reacción de varios países europeos. En 1862, las tropas francesas de Napoleón III invadieron el país, y Maximiliano de Habsburgo, archiduque de Austria, fue nombrado emperador de México. Pero el suyo fue un reinado breve: los ejércitos liberales derrotaron a los franceses en 1867, y Maximiliano murió fusilado. Con la caída de Maximiliano se restauró la República, bajo el mando del mismo Benito Juárez, auténtico héroe nacional que ocupó la presidencia hasta su muerte en 1872, cuando fue sucedido por Sebastián Lerdo de Tejada.

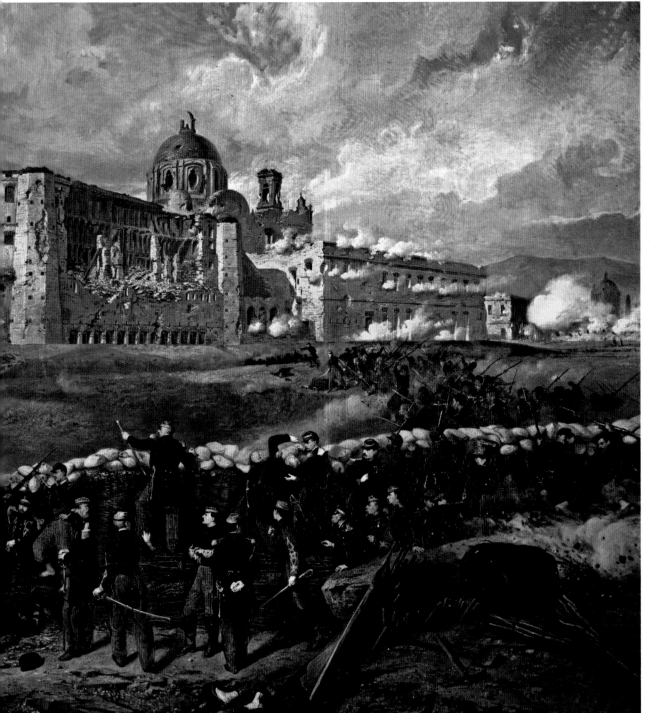

*40 ARRIBA Las tropas estadounidenses entraron en la Ciudad de México el 14 de septiembre de 1847 bajo el mando del general Winfield Scott, luego se convertiría en célebre oficial de la Guerra de Sucesión norteamericana. En la guerra con Estados Unidos (1846-1848), México perdió casi la mitad de su territorio.*

*40 ABAJO La independencia de España, aunque gestionada en gran parte por la élite criolla del país, constituyó un paso fundamental en la formación de una nueva identidad nacional mexicana. Los protagonistas de la Independencia, entre los que destaca Miguel Hidalgo, reconocible por sus cabellos blancos, están representados en el centro de este fresco de Diego Rivera, que decora una pared del Palacio Nacional.*

*40-41 La invasión francesa de México culminó en la batalla de Puebla, el 29 de marzo de 1863. Este cuadro de Jean-Adolphe Beaucé representa el asedio del fuerte de San Javier de Puebla por el ejército francés a las órdenes del general Bazaine.*

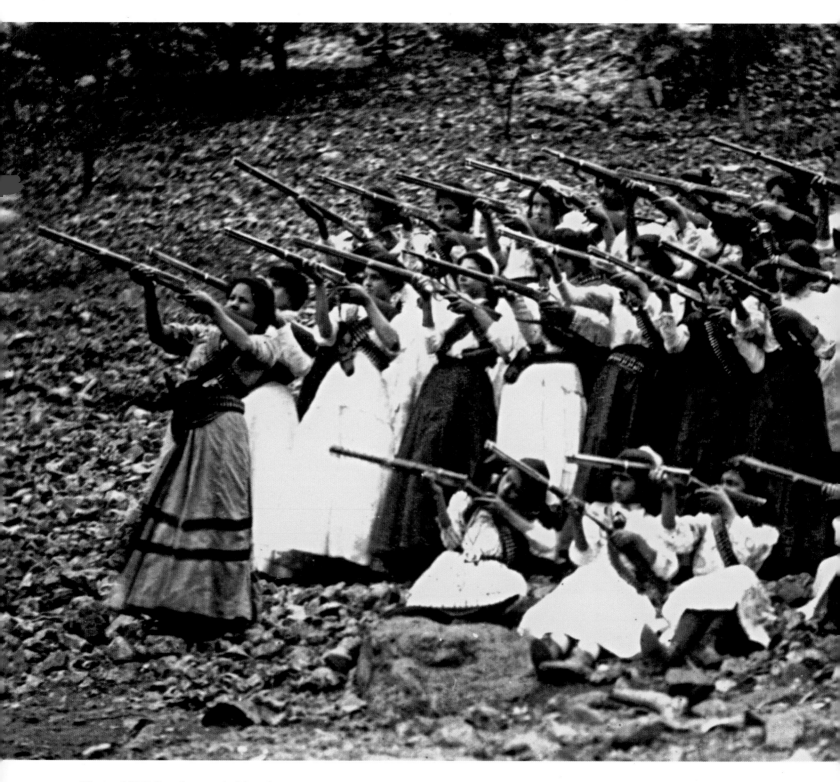

El año 1877 fue clave en la historia moderna de México: Porfirio Díaz, héroe de la guerra contra los franceses y adversario político conservador de Juárez, fue elegido presidente de la República, dando inicio así a los 34 años de Porfiriato. Desde el punto de vista del desarrollo económico y de las infraestructuras, el Porfiriato, cuya estrategia resumen las fórmulas "poca política, mucha administración" y "orden y progreso", se caracterizó por una acelerada modernización de algunos sectores del país, siguiendo el modelo de estados europeos como el Reino Unido, Francia e Italia; pero al mismo tiempo se ensancharon considerablemente las diferencias entre ricos y pobres, y las garantías democráticas quedaron muy reducidas; tanto, que el poder de Porfirio Díaz (reelegido presidente en siete ocasiones) se convirtió, en la práctica, en una dictadura.

La rebelión contra la dictadura de Díaz estalló al cabo de pocos meses de su última reelección, cuando en noviembre de 1910 Francisco I. Madero dirigió, al grito de "sufragio efectivo, no reelección", el levantamiento armado que dio inicio a la Revolución mexicana y que en noviembre de 1911 lo llevó al sillón presidencial. Los movimientos revolucionarios, sin embargo, se prolongaron aún por espacio de diez años, con la sublevación de distintos caudillos, como Pascual Orozco, Francisco Villa, Emiliano Zapata, Álvaro Obregón y Venustiano Carranza, portadores de exigencias sociales distintas, muchas veces en conflicto entre ellos y opuestos a las fuerzas contrarrevolucionarias de Victoriano Huerta. Al final, en 1920, Álvaro Obregón, militar de prestigio y representante de la clase media, fue nombrado presidente e inició la reconstrucción nacional.

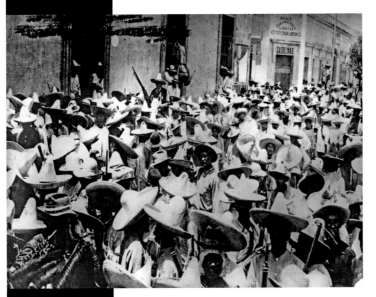

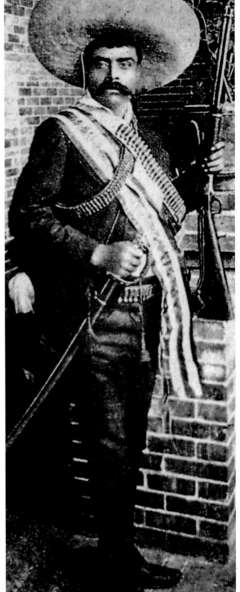

42-43 *La Revolución mexicana fue uno de los episodios políticos más relevantes del siglo XX, y en ella se ha basado en gran parte la elaboración de la identidad nacional mexicana del siglo pasado, muchas veces utilizándola en clave retórico-nacionalista. En esta fotografía, tomada en 1911, un grupo de mujeres y niñas revolucionarias posan para el fotógrafo.*

43 ARRIBA, A LA DERECHA *Las regiones mexicanas donde en principio se vivió de forma más intensa la sublevación revolucionaria fueron las del norte. En esta foto de época se ve la entrada de las tropas revolucionarias en una ciudad de Sinaloa en noviembre de 1913.*

43 ARRIBA, A LA IZQUIERDA *A diferencia de otros caudillos revolucionarios, Emiliano Zapata no cedió nunca a las tentaciones del poder y aún hoy es recordado como el símbolo más puro del espíritu revolucionario.*

43 CENTRO *Pancho Villa fue sin duda, después de Zapata, el más célebre de los caudillos revolucionarios.*

43 ABAJO *Los rebeldes zapatistas, al grito de "Tierra y libertad", marchan sobre Xochimilco.*

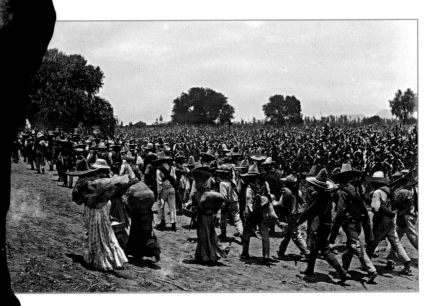

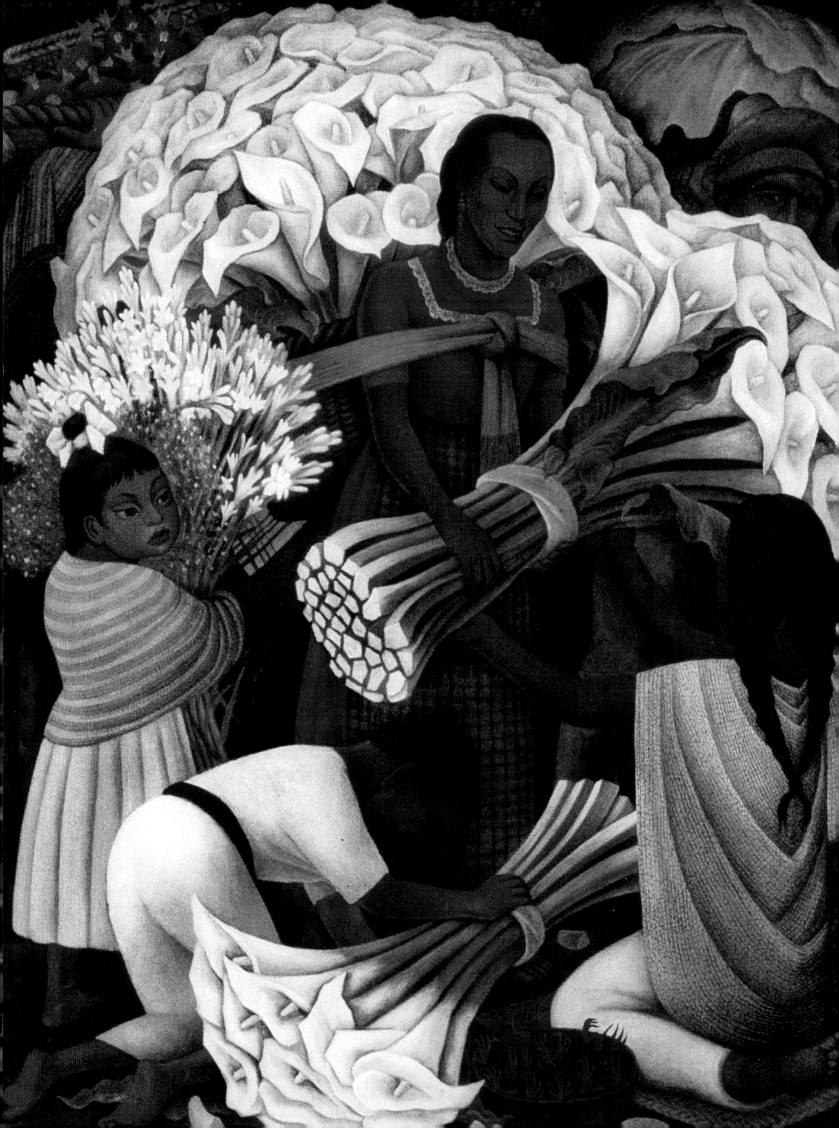

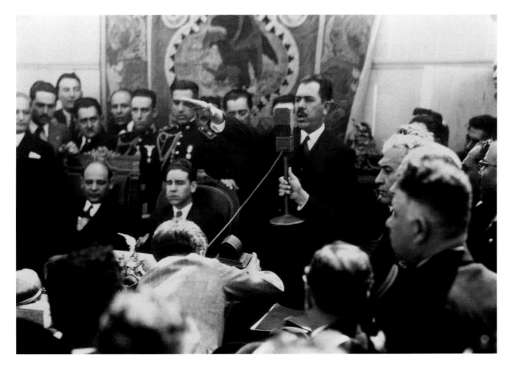

45 EN EL CENTRO ARRIBA El presidente Portes Gil escucha la lectura de una proclama relativa a una distribución de tierras entre los campesinos del estado de Hidalgo.

45 EN EL CENTRO ABAJO Cuauhtémoc Cárdenas, hijo de Lázaro Cárdenas, fue el fundador de un partido mexicano de la oposición, nacido de una escisión interna del Partido Revolucionario Institucional. Derrotado dos veces en las elecciones presidenciales, fue elegido jefe del gobierno del distrito Federal en 1997, convirtiéndose así en el primer político que, no perteneciendo al PRI, asumía una importante responsabilidad de gobierno.

45 ABAJO A pesar de que en el período posrevolucionario México vivió una época de considerable desarrollo económico y social, su vida política estuvo completamente dominada por el partido único, llamado Partido Revolucionario Institucional.

El primer período posrevolucionario fue una época de grandes progresos sociales y de fervor cultural, en gran parte fomentado por el ministro de Educación, José Vasconcelos. Además de una profunda reorganización del sistema educativo, encargó obras de gran contenido social y pedagógico a los muralistas Diego Rivera, José Clemente Orozco y David Alfaro Siqueiros, iniciando uno de los períodos culturales más vivos de México, que se prolongó hasta los primeros años de posguerra y en el que tomaron parte artistas como Frida Kahlo y Rufino Tamayo.

Aunque las condiciones sociales y culturales de México fueron mejorando progresivamente, la vida política continuó muy alejada de una auténtica democracia. En 1929 se fundó el Partido Nacional Revolucionario (hoy Partido Revolucionario Institucional, PRI); desde entonces, la historia de la política mexicana y la del PRI coincidieron durante todo el siglo XX, y cada nuevo presidente era nombrado por el presidente anterior.

Entre los episodios más importantes de la historia moderna mexicana, ocupa un lugar relevante la presidencia de Lázaro Cárdenas (1934-1940), que llevó a cabo la reforma agraria y nacionalizó los recursos petrolíferos. Tras la limitada participación de México en la Segunda Guerra Mundial, el país prosiguió su desarrollo económico, en gran parte basado en el petróleo, paralelamente a una enorme ex-

plosión demográfica y a una restricción cada vez mayor de los derechos constitucionales: las manifestaciones de estudiantes contra el gobierno en 1968 –año en que se celebraron los Juegos Olímpicos en la Ciudad de México–, fueron reprimidas con violencia por la policía en la tristemente célebre masacre de la plaza de Tlatelolco.

A lo largo de los años setenta y ochenta, el país vivió una profunda crisis, ligada a la caída de los precios del petróleo, que causó fuertes tensiones sociales –agravadas por episodios como el devastador terremoto que sacudió la capital en 1985– y un aumento de las críticas hacia el partido de gobierno. En 1988, el candidato de la oposición, Cuauhtémoc Cárdenas, hijo del ex presidente, fue derrotado por el candidato oficial Salinas de Gortari en unas elecciones presidenciales fuertemente cuestionadas por la sospecha de fraude.

44 Diego Rivera fue el pintor muralista al que se confiaron los encargos más importantes del México posrevolucionario. Entre sus temas más célebres, además de los episodios de la historia mexicana, están las "vendedoras de flores" como la de la ilustración, auténticos iconos del arte mexicano.

45 IZQUIERDA El general Lázaro Cárdenas, veterano de la Revolución, fue el presidente mexicano más importante del siglo XX, promotor de una nacionalización de las empresas petrolíferas que llevó a México a un paso del enfrentamiento con Estados Unidos.

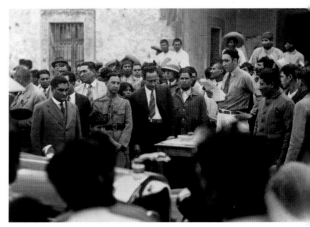

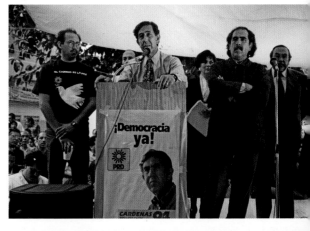

46 *IZQUIERDA*
*La victoria electoral
de Vicente Fox, antiguo
presidente de Coca-Cola
en México y América
Latina, marcó el final
del dominio del PRI en
la política mexicana.
Exponente de la
burguesía liberal,
México ha iniciado bajo
su presidencia una
política neoliberal que
no ha solucionado los
conflictos sociales que
aún laceran el país.*

46 *DERECHA Nuevo
icono revolucionario,
el subcomandante
Marcos se convirtió en
el símbolo de la
revuelta neozapatista
que estalló el 1ro. de
enero de 1994 en el
estado de Chiapas,
revuelta que truncó los
sueños neoliberales del
país, manifestando la
existencia de antiguos
conflictos no resueltos
en el "corazón
profundo" de México.*

46-47 *Un grupo de
indígenas vigila las
fronteras de la
comunidad. La
revuelta zapatista y la
contraofensiva del
ejército regular
llevaron a la explosión
de conflictos
intracomunitarios
entre los indígenas
de Chiapas,
pertenecientes
principalmente a las
etnias maya tzotzil,
tzeltal y tojolabal.*

La política marcadamente liberal de Salinas se manifestó con una rápida aceleración de las privatizaciones y con la firma del tratado de libre comercio con Estados Unidos y Canadá (TLC, o NAFTA, por sus siglas en inglés), que entró en vigor en enero de 1994. Sin embargo, en aquel mismo momento México vivió la mayor sacudida política de su historia reciente: la noche de fin de año los indígenas mayas del Ejército Zapatista de Liberación Nacional, al mando del subcomandante Marcos, ocuparon San Cristóbal de Las Casas y otras tres localidades de Chiapas, iniciando una rebelión aún latente. Los objetivos de los zapatistas eran la obtención de mejores condiciones de vida, de estructuras médicas y educativas, y la restitución de tierras de cultivo a las comunidades indígenas, remitiéndose en este sentido a la herencia de Emiliano Zapata.

En el año 2000, el Partido Revolucionario Institucional fue derrotado por primera vez en las elecciones presidenciales por el candidato de la oposición de derecha. El actual presidente de la República es Vicente Fox, antiguo presidente de la Coca-Cola Company de México y América Latina, y responsable también de una política neoliberal centrada en las relaciones comerciales con Estados Unidos.

Hoy, México está dividido entre sus grandes aspiraciones económicas y la resolución de conflictos internos que son la incómoda herencia de la época colonial. Pero ciertamente la energía para salir de este *impasse* procederá de aquel México que es el depositario de las grandes aspiraciones libertarias del pasado, el México de los exiliados, el México de los artistas, el México que desde hace siglos pide a gritos tierra y libertad.

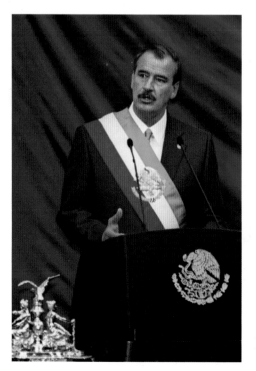

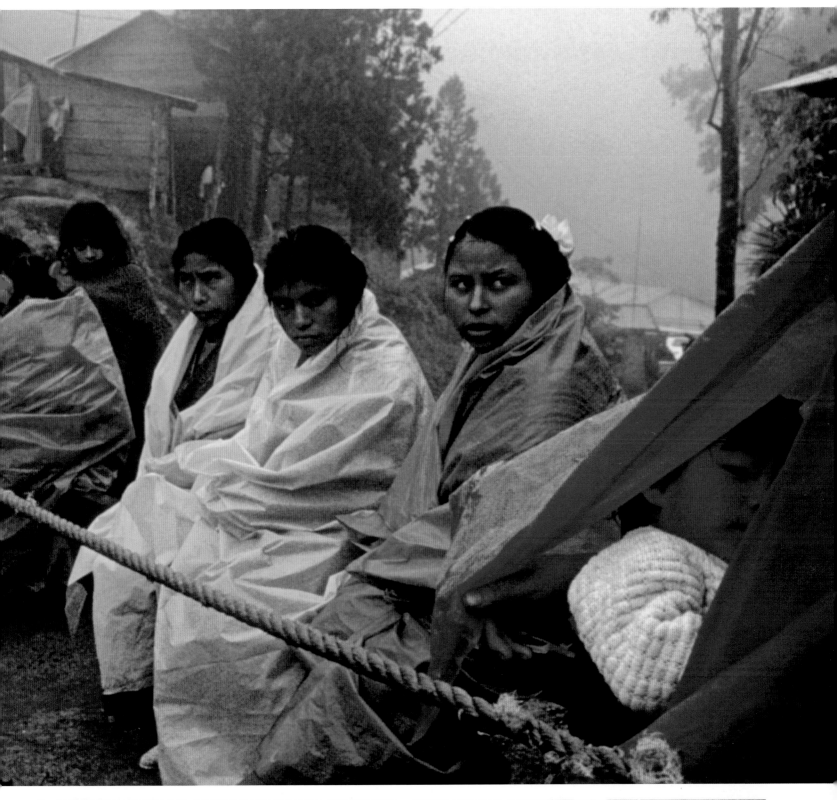

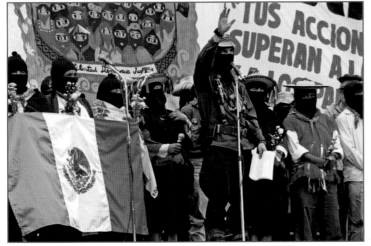

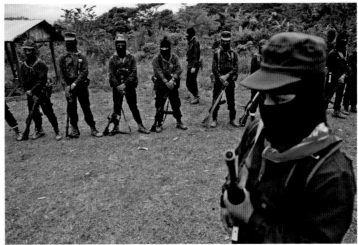

# EL PAÍS DE
LOS EXTREMOS

*49* ARRIBA, *A LA*
IZQUIERDA *Como*
*sombras del pasado,*
*unos seres humanos*
*en actitud de acción*
*de gracias o de*
*plegaria, ciervos de*
*grandes astas salen*
*de la, oscuridad de*
*la prehistoria en las*
*pinturas rupestres*
*de la Cueva de*
*la Pintada, en la*
*sierra de San*
*Francisco. Estas*
*representaciones,*
*que se remontan al*

*Neolítico, demuestran*
*la antigüedad de los*
*asentamientos*
*humanos en Baja*
*California.*

*49* ARRIBA, *A LA*
DERECHA *Las*
*plácidas aguas a*
*los pies de Punta*
*Colorada, en la costa*
*de Baja California,*
*reciben un*
*espectacular toque de*
*color del magnífico*
*anfiteatro de arenisca*
*que se refleja en él.*

*48 El paisaje de*
*amplias zonas de*
*México, desde las costas*
*a las altas zonas del*
*interior, es el reino del*
*cacto y de las plantas*
*suculentas de distintas*
*especies. Destaca entre*
*ellas el agave, del que*
*se obtienen fibras para*
*tejer y, en el caso del*
*agave azul, el célebre*
*tequila.*

*48-49 Gigantescas*
*olas se alzan en la*
*costa occidental de*
*Baja California, cerca*
*del promontorio de El*
*Vizcaíno, incluido por*
*la UNESCO en la*
*lista del Patrimonio*
*de la Humanidad.*

**S**ituados como la boca de un embudo en la base de la América septentrional, los Estados Unidos Mexicanos se extienden por un área de casi dos millones de kilómetros cuadrados, hoy divididos en 31 estados y un distrito federal. Desde el punto de vista natural, el territorio mexicano es, en muchos sentidos, extremo: enormes desiertos, imponentes cadenas montañosas, volcanes nevados, espesas selvas tropicales y espléndidas playas forman un mosaico natural de increíble variedad; en un territorio que no constituye siquiera el 2% de la superficie terrestre, viven hoy el 10% de las plantas, de los mamíferos, de los reptiles y de los pájaros del planeta.

Desde el punto de vista físico, el elemento sobresaliente de la geografía mexicana es la doble espina dorsal formada por la Sierra Madre Occidental y la Sierra Madre Oriental. Las dos cadenas descienden de norte a sur, hasta confluir en el Altiplano Central, para seguir luego en la única cadena montañosa de la Sierra Madre del Sur, que baja hacia Guatemala y los demás países de América Central. Las distintas formaciones de la Sierra Madre forman por lo tanto una horquilla de frías tierras altas, que se levanta entre franjas de tierras bajas tropicales cálidas y húmedas y que, en su extremo septentrional, abraza las amplias extensiones de los áridos desiertos del norte.

Cruzando por Tijuana o por Mexicali el extremo occidental de los más de tres mil kilómetros de frontera que separan México de Estados Unidos, entramos en la península de Baja California, "el brazo descarnado de México", aún hoy una de las regiones más vírgenes y menos pobladas de la República, llena de parques y reservas naturales. Las laderas de las altas cadenas montañosas de la península se asoman a sus espléndidas costas, la del Pacífico o la del mar de Cortés, o bien a algunos de los más espectaculares paisajes marítimos de México. Bajando por la carretera Transpeninsular hasta el desierto Central entramos en un paisaje lunar de bloques de granito y de cactos. Las plantas endémicas del cirio (*Idria columnaris*) y del torote blanco (*Pachycormus discolor*), y animales como el ciervo, el conejo y el borrego cimarrón distinguen esta zona, 2,546,790 de la cual están protegidos por la Reserva de la Biosfera El Vizcaíno, la más grande de América Latina. El trecho de mar cercano constituye un importante centro de reproducción de cetáceos, visibles por ejemplo en la zona de isla Cedros o cerca de la laguna San Ignacio, una zona llena de cormoranes y de águilas pescadoras. En el interior de San Ignacio se pueden admirar las pinturas rupestres de la sierra de San Francisco, que son de las más hermosas del continente americano. En la región de Los Cabos, en el extremo meridional de Baja California, hoy desgraciadamente muy deteriorada por la afluencia masiva de turistas, se encuentran algunas de las playas más hermosas de la península, y se despliegan espectaculares paisajes de montaña surcados por cañones en la Reserva de la Biosfera de la Sierra de la Laguna.

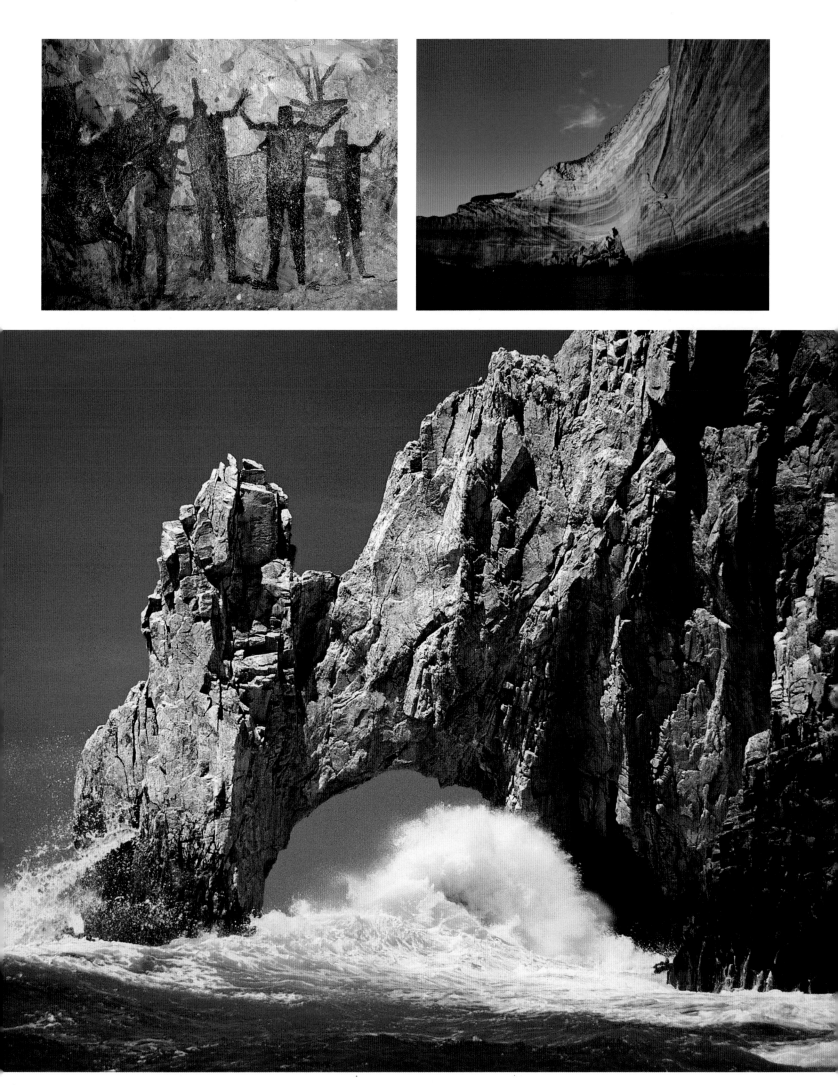

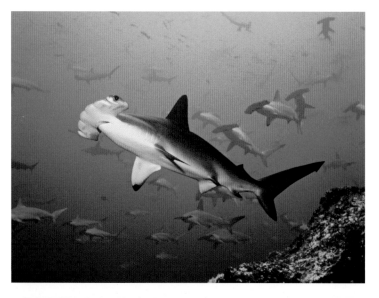

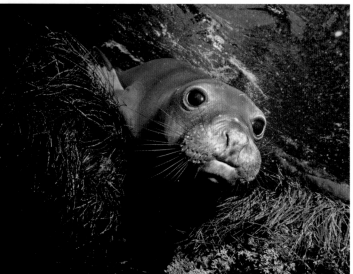

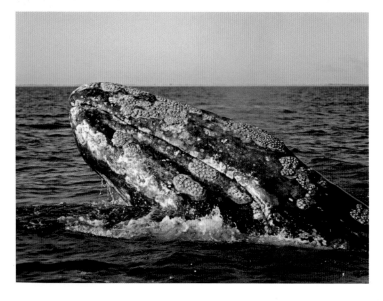

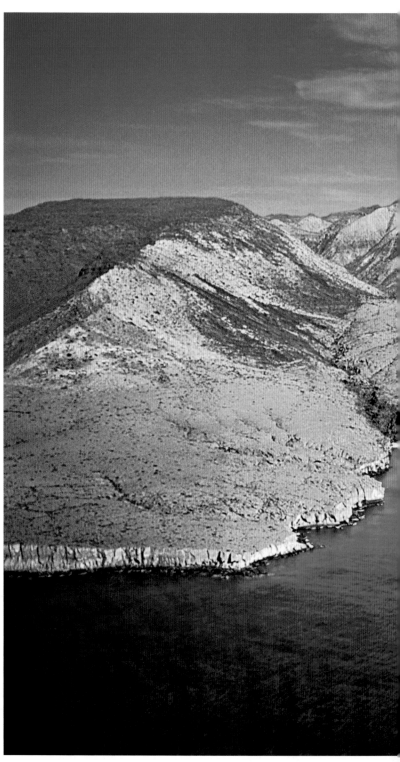

50-51 *La isla Espíritu Santo emerge del azul profundo del mar de Cortés, casi en el extremo sur de Baja California. Estas aguas son importantísimas para la conservación de centenares de especies animales, entre las que se incluyen 30 de mamíferos marinos, 500 de peces y casi 5,000 de pequeños invertebrados, además de 600 tipos de grandes algas.*

51 ARRIBA, A LA IZQUIERDA *Contrastes cromáticos muy sugestivos reavivan el áspero paisaje de la sierra de San Lázaro, cerca de Cabo San Lucas, que constituye la punta meridional de Baja California.*

51 ARRIBA, A LA DERECHA *Muchas especies de pájaros, tanto sedentarios como migratorios, pueblan los cielos y los acantilados de Baja California. En esta imagen, bandadas de gaviotas llenan una playa del sur de la península.*

50 ARRIBA *El mar de Cortés está poblado por miríadas de criaturas marinas, incluidas distintas especies de tiburón. En esta imagen, un nutrido grupo de tiburones martillo (Sphyrna lewini) explora las aguas buscando presas.*

50 CENTRO *Un visitante periódico de la costa de Baja California es el gran elefante marino ártico (Mirounga angustirostris), que emigra cada año desde Alaska hacia las costas mexicanas, adonde se dirige para reproducirse.*

50 ABAJO *Con la cabeza llena de cirrópodos incrustados, una ballena gris adulta emerge en la costa de Baja California. Las lagunas de El Vizcaíno, santuarios naturales famosos por los cetáceos que los visitan, están protegidas desde 1933.*

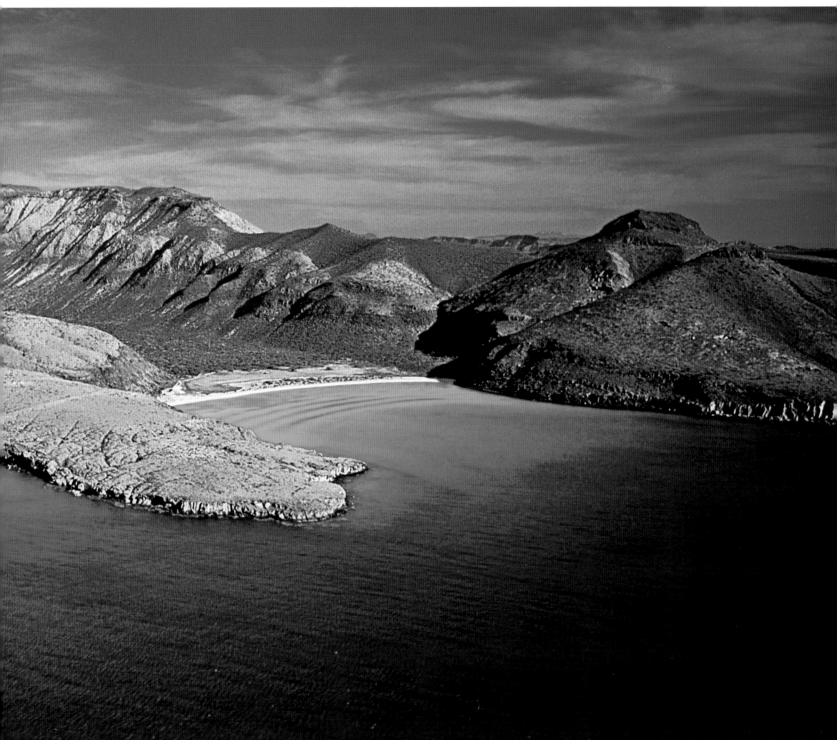

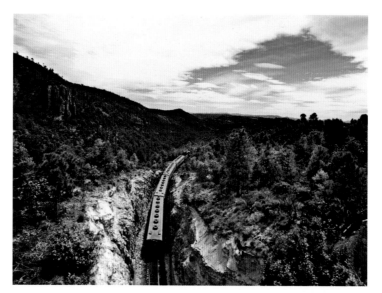

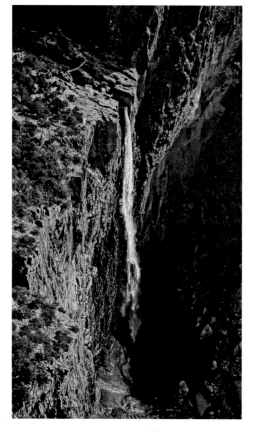

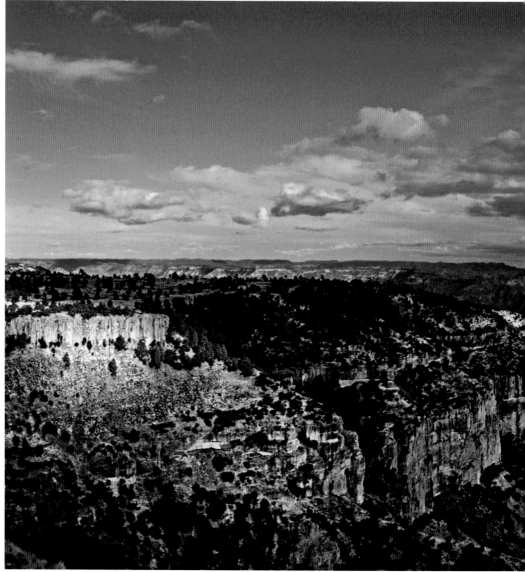

A la otra orilla del mar de Cortés se aso-
man en cambio los paisajes impresionantes
del gran desierto sonorense, en el que se ex-
tiende la Reserva de la Biosfera de El Pina-
cate y Gran Desierto de Altar (Sonora),
donde la típica vegetación arbórea xerófita
–formada principalmente por palo verde
(*Cercidium*), guamúchil (*Phitecellobium*),
cactos y arbustos– crece sobre imponentes
formaciones volcánicas de gran belleza: crá-
teres, coladas de lava y conos de ceniza. En
esta región la temperatura alcanza en verano
los 50°C, mientras que en invierno no son
raras las heladas nocturnas. Avanzando ha-
cia el este se encuentran las laderas de la Sie-
rra Madre Occidental, cuyos espectaculares
paisajes culminan en el Parque Natural Ba-
rranca del Cobre (Chihuahua). Hay más de
veinte cañones en esta zona montañosa que
aún hoy es territorio de los indios tarahuma-
ras y que está atravesada por la célebre línea
ferroviaria Los Mochis-Chihuahua, con sus
30 puentes y 86 túneles en 655 kilómetros
de recorrido entre cañones, despeñaderos y
bosques de pinos, cuya existencia es posible
gracias al clima relativamente húmedo de la
sierra.

Superada la Sierra Madre Occidental, en-
tramos en el desierto chihuahuense
(Chihuahua y Coahuila), uno de los más
áridos y extremos del planeta, donde impo-
nentes cadenas montañosas calcáreas se al-

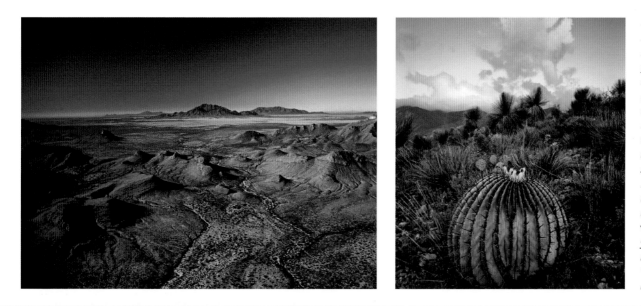

53 *ARRIBA, A LA IZQUIERDA Y A LA DERECHA* *Aunque parezca yermo y falto de vida, el territorio que rodea la pequeña ciudad de Samalayuca, en el norte de Chihuahua, es muy importante por su patrimonio natural. Las especies vegetales, como la maciza biznaga (Ferocactus wislizeni) y las hirsutas yucas que se ven a la derecha, constituyen el "tesoro escondido" de esta árida región.*

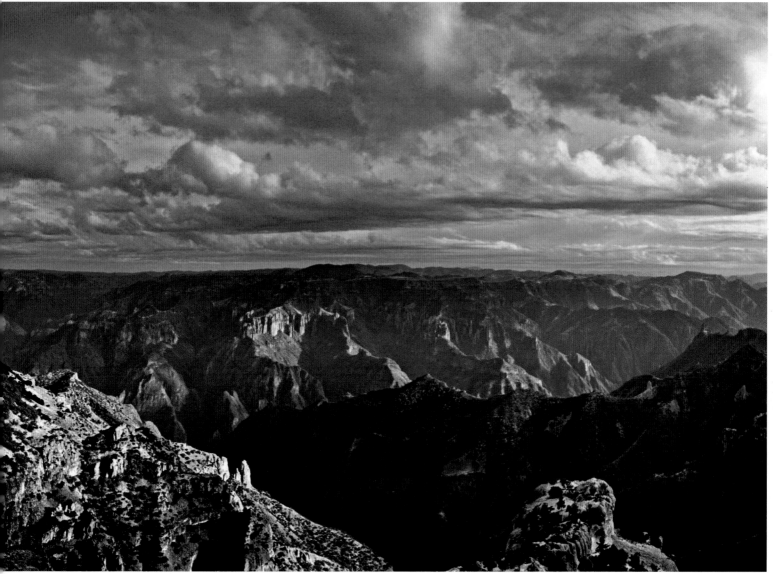

ternan con inmensas llanuras, en un paisaje dominado por pitas, o agaves (entre los que destaca el *Agave lechuguilla*), mezquites *(Prosopis juliflora),* yuca *(Yuca sp.)* y nopal *(Opuntia sp.).* Este paisaje desértico está interrumpido por amplias cuencas como el Bolsón de Mapimí y el de Cuatro Ciénegas (Coahuila), donde una serie de pozos de

agua cristalina de origen kárstico constituye una de las joyas de la naturaleza del norte mexicano.

El desierto chihuahuense, que al norte llega hasta la frontera septentrional del país demarcada por el río Grande (o río Bravo, como prefieren llamarlo los mexicanos), está delimitado al este por las altas vetas de la

Sierra Madre Oriental, continuación meridional de las montañas Rocosas de Texas, donde se extiende la Reserva de la Biosfera El Cielo, en la que se puede observar una curiosa mezcla de ambientes desérticos, templados y tropicales. Siguiendo hacia el este se desciende hasta las tierras bajas del estado de Tamaulipas y la costa atlántica.

54-55 *El amable territorio que rodea el lago de Pátzcuaro y el propio lago han dado prosperidad a la región, proporcionando leña abundante, peces y distintas especies vegetales, a veces cultivadas en terrazas, que han conservado el suelo en condiciones óptimas.*

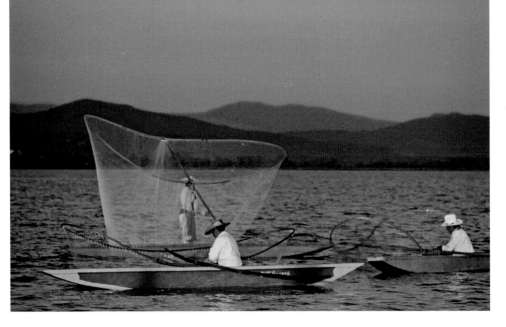

54 *ARRIBA Pescadores trabajando en el lago de Pátzcuaro, en Michoacán, con sus grandes redes tradicionales, que tienen forma de cazamariposas. El pueblo chichimeca se estableció en estas orillas hacia el 1200 d.C., sometiendo a las poblaciones autóctonas.*

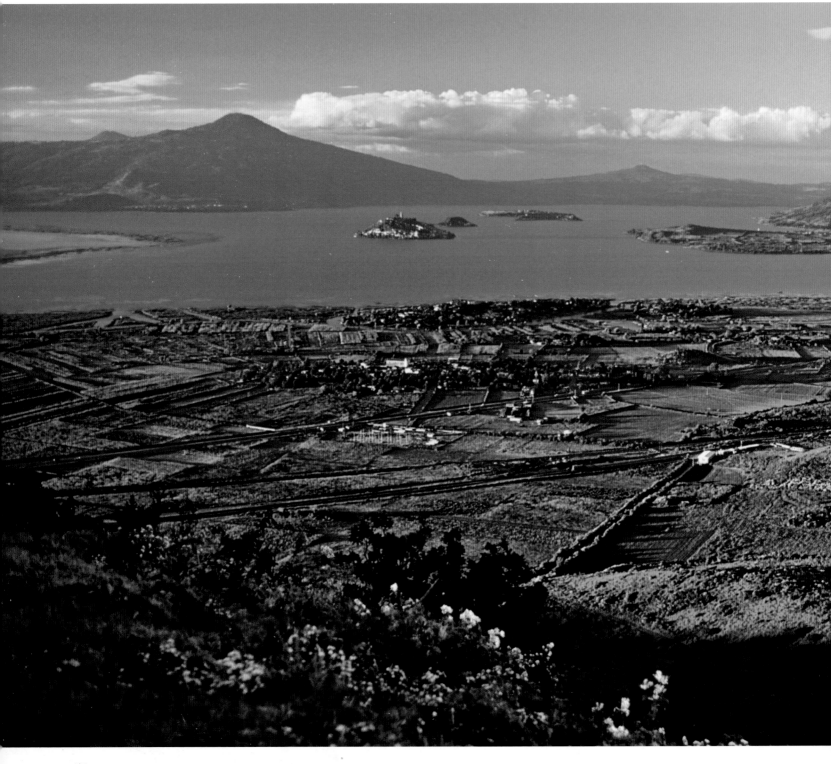

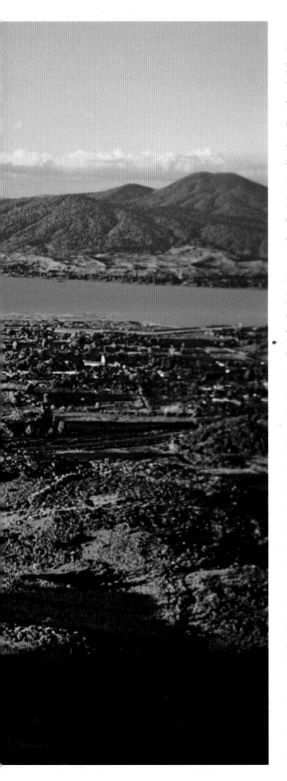

La convergencia de las dos grandes cadenas de la Sierra Madre forma, al sur del trópico de Cáncer, el llamado "Altiplano Central", un vasto altiplano tropical de origen volcánico que ha constituido el auténtico corazón económico y cultural del país. El Altiplano se distingue por una fuerte presencia de las cuencas lacustres que permitieron el desarrollo de algunas de las más complejas civilizaciones mesoamericanas: el lago de Chapala, el de Pátzcuaro y sobre todo la cuenca de México.

La región centroseptentrional del Altiplano, famosa por su riqueza minera, corresponde a los actuales estados de Zacatecas, San Luis Potosí, Aguascalientes, Guanajuato y Querétaro. Gran parte de la zona norte de esta región está ocupada por vastas áreas montañosas y desérticas, mientras que la zona de Guanajuato y Querétaro, conocida como el Bajío, se caracteriza por un clima más húmedo y acogedor, como el de la parte centrooccidental del Altiplano. Esta última corresponde al interior de los estados de Nayarit, Jalisco, Colima y Michoacán (cuyas costas del Pacífico describiremos más adelante). Aunque en las regiones de montaña el clima es cálido y árido (aquí crece el célebre agave azul del que se obtiene el tequila), a menor altura una mayor humedad permite que crezca una exuberante vegetación de tipo tropical. Al sur de la ciudad de Guadalajara (Jalisco), se encuentra el lago de Chapala, el más grande de México, rodeado de agradables paisajes pero por desgracia muy contaminado.

La región más hermosa del Altiplano centrooccidental es ciertamente la de Michoacán, salpicada de formaciones volcánicas cuyo corazón es el espléndido lago de Pátzcuaro, alrededor del cual floreció la civilización de los tarascos, antepasados de los actuales purépechas. Uno de los lugares más espectaculares de todo México desde el punto de vista natural es el Santuario de Mariposas Monarca El Rosario, en el extremo oriental de Michoacán, donde entre finales de octubre y principios de noviembre millones de mariposas monarca, de un intenso color naranja, llegan de Estados Unidos y de Canadá para permanecer allí hasta marzo, cuando emigran de nuevo.

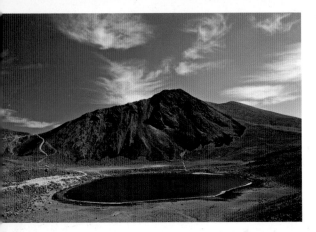

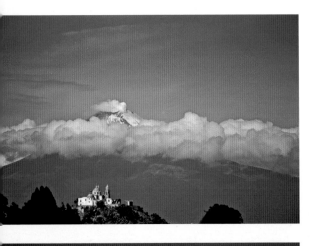

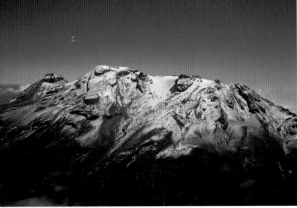

El auténtico corazón del Altiplano Central y de todo México es la cuenca de México, el antiguo Anáhuac de los aztecas, rodeado de volcanes y antiguamente ocupado por el gran sistema lacustre de Texcoco, sobre cuya mayor parte se asienta hoy la gigantesca capital del país. Los paisajes de la cuenca alternan altas vetas nevadas, estrechas gargantas rocosas, amplias llanuras cultivadas y los restos del antiguo sistema lacustre. Podemos hacernos una idea de lo que debía ser el antiguo paisaje en la zona de Xochimilco, donde "jardines flotantes" llenos de flores están delimitados por líneas de viejos sauces, llamados ahuejotes en México. Antiguamente, el Altiplano Central, a excepción de su lado oriental más árido, estaba cubierto de bosques de pinos, encinos y enebro, hoy casi completamente destruidos por la acción del hombre y reemplazados por vegetación de tipo semidesértico dominada por cactos, acacias y por el característico pirul, o turbinto *(Schinus molle)*, traído del Perú hacia 1550. La presencia de cuencas lacustres permitió el desarrollo de una abundante fauna de peces, reptiles, anfibios, aves acuáticas e insectos; antiguamente los conejos y ciervos abundaban alrededor de estos lagos.

Al este de la cuenca de México, los paisajes de montaña de los estados de Puebla y Tlaxcala se extienden a lo largo de la dirección natural que lleva del México central a la costa del Golfo; esta zona se caracteriza por una mayor sequedad, constituyendo una franja continua de tierras áridas que, desde la región de Tehuacán, sube por la parte oriental del estado de Puebla hasta la región del Mezquital (Hidalgo).

El límite meridional del Altiplano Central está formado por la llamada cordillera Neovolcánica, una cadena de altos volcanes perennemente nevados, cada uno de los cuales está protegido por un parque nacional, que se extiende en dirección oeste-este: el Nevado de Colima (Colima), el Nevado de Toluca (Estado de México), la pareja Iztaccíhuatl-Popocatépetl (entre el Estado de México y Puebla) y el Pico de Orizaba (Veracruz).

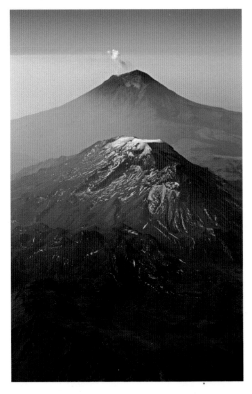

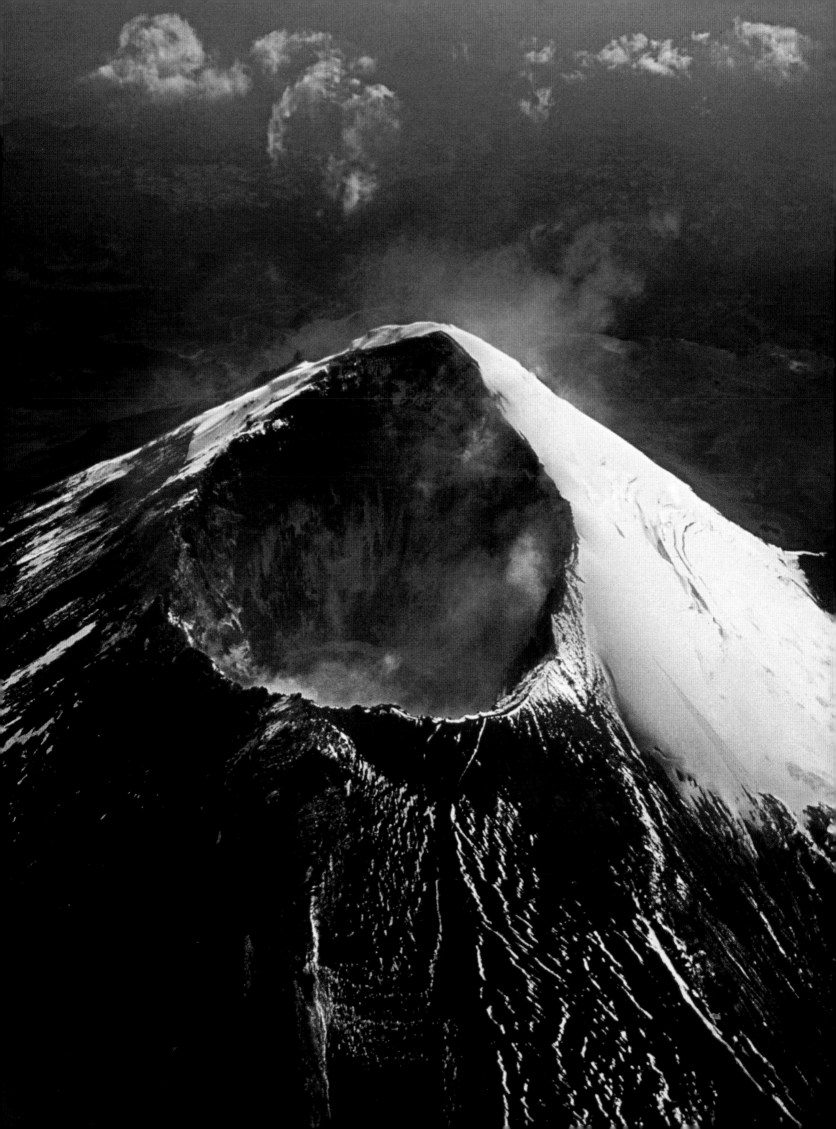

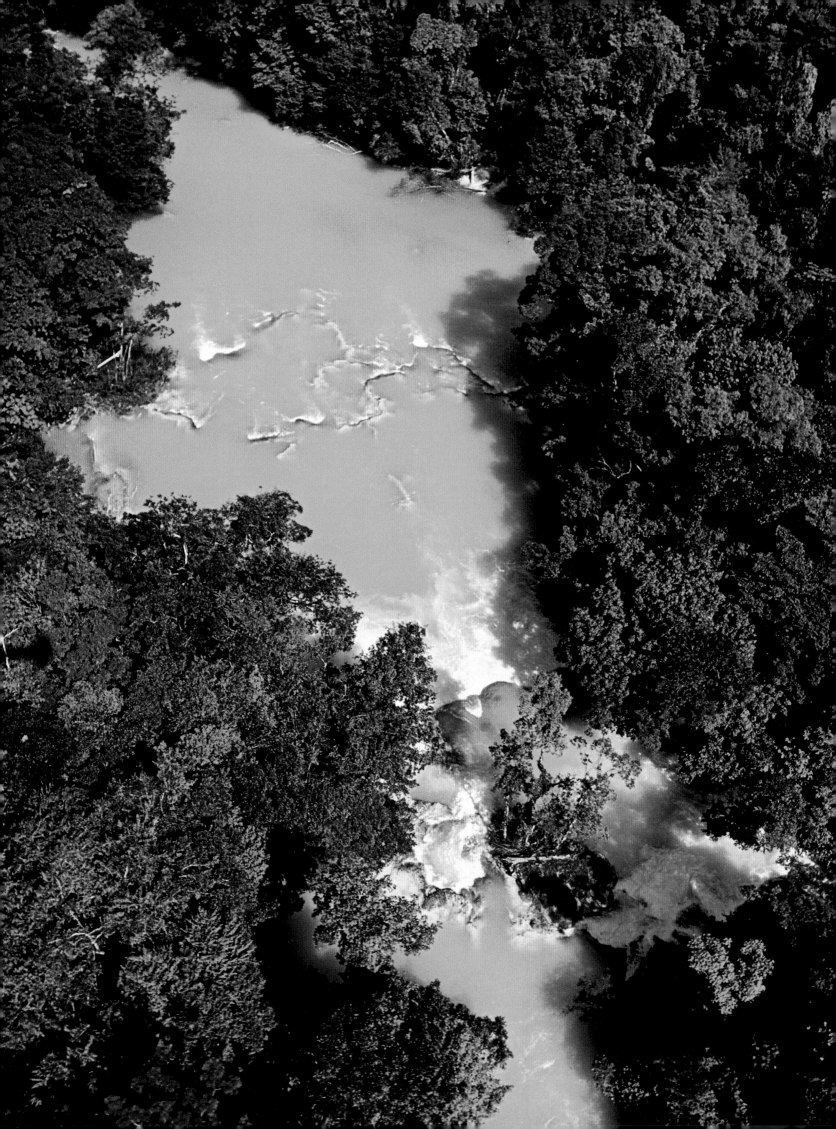

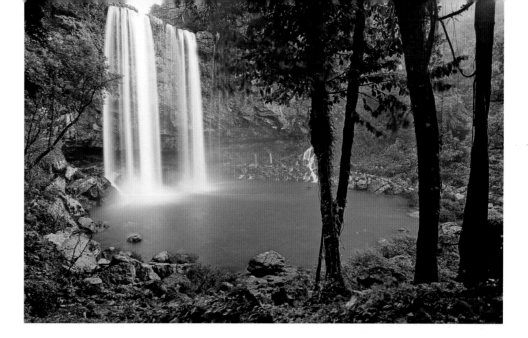

La Sierra Madre del Sur, que con distintas denominaciones se extiende por Guerrero, Oaxaca y Chiapas, es desde el punto de vista ambiental y climático una especie de continuación del Altiplano Central, caracterizada por áridos e imponentes paisajes de montaña punteados por los célebres cactos de candelabro, conocidos como órganos.

En Oaxaca, la Sierra Madre del Sur se encuentra con la Sierra Madre de Oaxaca, originando algunos de los más espectaculares tramos de montaña del país, con bosques de coníferas con los que alternan con regiones claramente desérticas. A menor altura, y cerca de cursos de agua, los desiertos dejan espacio a exuberantes zonas verdes de tipo tropical. En esta región, donde se encuentran las zonas climáticas templada y tropical, se ha desarrollado una gran biodiversidad animal y vegetal, de las más ricas de México. Además de un espléndido patrimonio cultural, tanto arqueológico como colonial, la sierra de Oaxaca reserva también sorpresas como Hierve el Agua, donde algunas fuentes minerales han producido espectaculares cascadas calcáreas y pozos de agua helada.

La parte occidental del estado se llama Mixteca (a su vez dividida en Baja, Alta y Costera) y constituye el territorio de los mixtecos, mientras que los valles centrales (Tlacolutla, Etla y Zimatlán) constituyen el corazón del territorio de los zapotecos. En el punto de encuentro entre los tres valles se levanta la ciudad de Oaxaca, capital del estado, como la antigua Monte Albán.

*58 Sus aguas increíblemente azules les han valido el nombre de Agua Azul a estos espléndidos rápidos en el estado de Chiapas, al sur de Palenque. Las 500 cascadas diseminadas por esta zona presentan su color más hermoso en* *primavera, antes de las fuertes lluvias estivales.*

*59* ARRIBA *Una docena de kilómetros al sur de Palenque, la cascada Misol-Ha crea parajes de una conmovedora belleza en la vegetación exuberante de Chiapas.*

*59* CENTRO *Aunque en ciertos puntos se pueda incluso nadar, en general los rápidos de Agua Azul son extremadamente turbulentos. Forman esta maravilla de la naturaleza dos ríos: el Yaxha y el Shumulha.*

*59* ABAJO *Las tierras lujuriosas de Chiapas se extienden hasta donde alcanza la vista en el extremo sur de México, en la base de la península de Yucatán. El clima, ecuatorial en las zonas bajas, se hace tropical al aumentar la altura.*

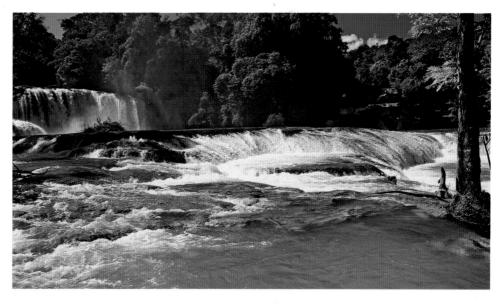

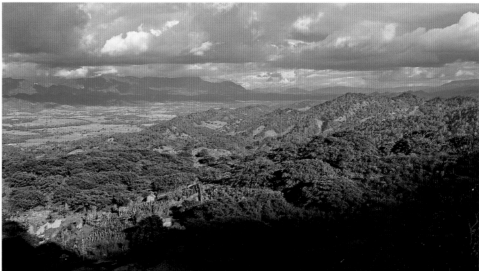

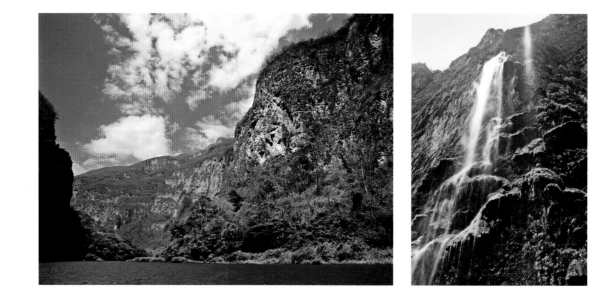

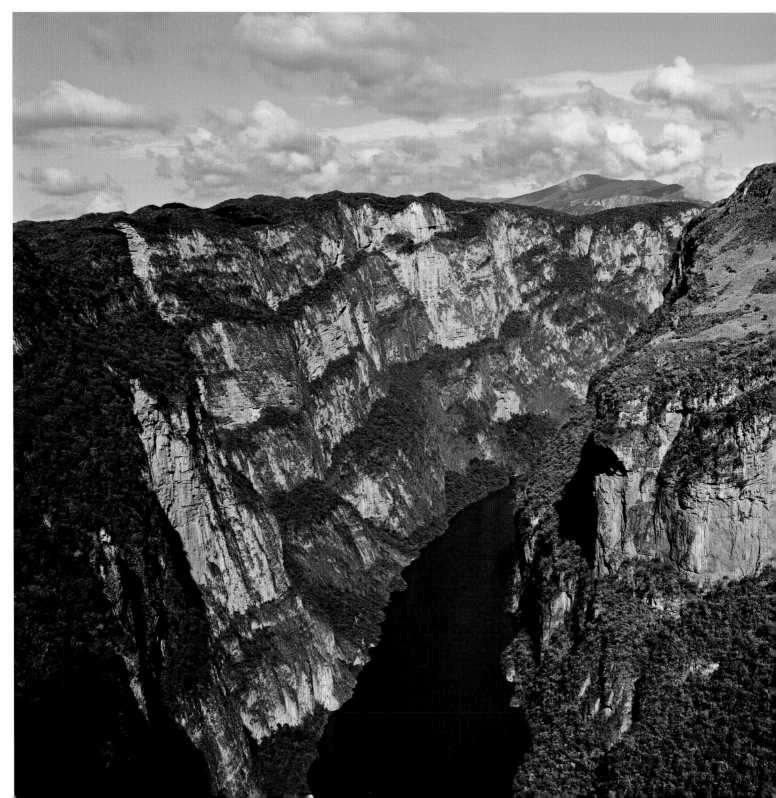

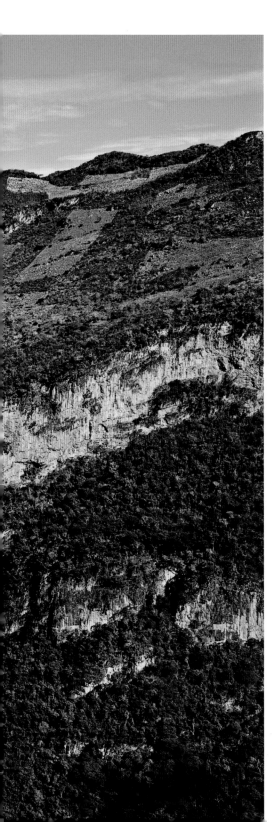

Superado el istmo de Tehuantepec, donde los dos océanos están separados por solamente 215 kilómetros, la serie de cadenas montañosas se bifurca en el estado de Chiapas: la auténtica Sierra Madre corre paralela a la costa del Pacífico para culminar en la cumbre del volcán Tajumulco (4,220 m) en Guatemala, mientras que los llamados Altos de Chiapas –con altitudes que oscilan entre los 2,000 y los 3,000 metros sobre el nivel del mar– en gran parte cubiertos de bosques de coníferas, atraviesan la parte central del estado para proseguir también en territorio guatemalteco, donde los espléndidos lagos de Montebello se esparcen por la zona fronteriza.

Entre la Sierra Madre del Sur y los Altos de Chiapas se abre la amplia Depresión Central, el valle del río Grijalva, que nace de los montes Cuchumatanes en Guatemala y que atraviesa el estado de Chiapas, para luego dirigirse hacia el norte y proseguir su curso hasta el Golfo de México. En el extremo occidental de su curso, el Grijalva se enfila en el espectacular Cañón del Sumidero, donde los caimanes nadan plácidamente entre paredes calcáreas que pueden llegar a tener una altura de 1,000 metros. Hoy el curso del Grijalva está interrumpido por grandes embalses artificiales destinados a producir energía hidroeléctrica para gran parte de la República mexicana. En uno de ellos (lago de Malpaso) desemboca otro de los grandiosos cañones de Chiapas, el del río La Venta; este cañón cruza la Reserva Especial de la Biosfera Selva El Ocote, con un espléndido patrimonio natural y arqueológico.

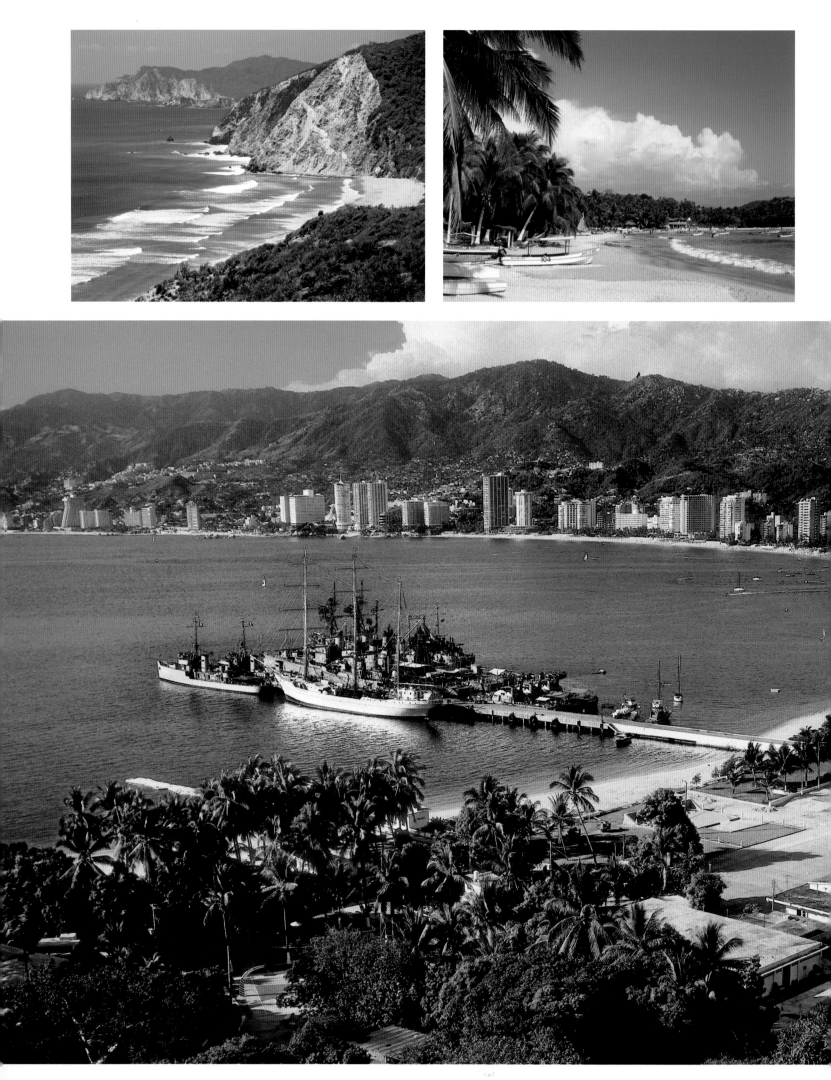

62-63 *Acapulco está
situada en una
magnífica bahía del
estado de Guerrero, en
el océano Pacífico,
exactamente al sur de
la Ciudad de México.
A espaldas de los
grandiosos hoteles
modernos, una
cadena de abruptas
cimas dibuja un
bastión de roca que
protege esta localidad
costera de fama
legendaria.*

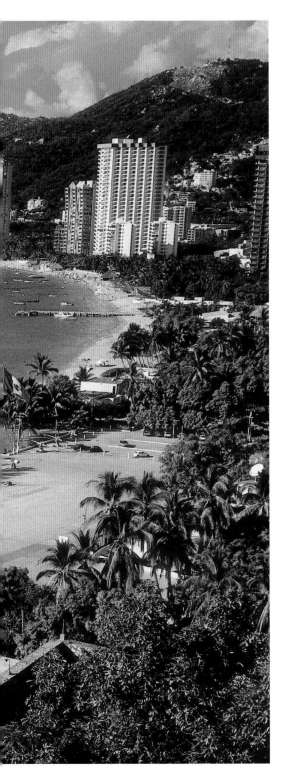

La costa del Pacífico, desde el estado de Sinaloa hasta el extremo sur de Chiapas, constituye una larga franja de tierras tropicales, caracterizada por una espesa vegetación con abundantes árboles, como el mogano, la ceiba o el cedro español, y por la presencia de importantes poblaciones marítimas, como Mazatlán (Sinaloa), San Blas (Nayarit), Puerto Vallarta (Jalisco), Acapulco (Guerrero), Puerto Escondido y Puerto Ángel (Oaxaca). Desde el extremo sur de Oaxaca y en todo Chiapas la costa se caracteriza por la presencia de un vasto sistema de lagunas y de canales costeros, bordeados por espesas zonas de manglares. La riqueza de los recursos lacustres, unida a la intensidad de las precipitaciones y a la fertilidad de los suelos costeros, hizo que la costa pacífica de Chiapas, conocida como Soconusco y famosa por sus cultivos de cacao, fuera una de las regiones más ricas de todo el México antiguo, escenario del desarrollo de algunas de las más ancestrales y florecientes sociedades agrícolas mesoamericanas.

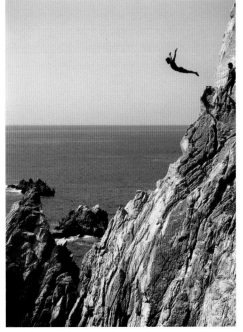

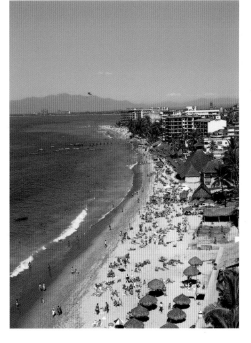

62 *ARRIBA, A LA
IZQUIERDA Las olas
del Pacífico crean largas estelas delante de
la costa de Michoacán,
entre las poblaciones
de La Mira y
Tecomán. Este litoral,
con pocas poblaciones
diseminadas, es aún
muy salvaje.*

62 *ARRIBA, A LA
DERECHA Puerto Escondido, en el estado de
Oaxaca, no se desarrolló turísticamente hasta los años sesenta del
siglo pasado. Lo que hoy
en día es una ciudad,
fue fun-dado en 1928
como puerto pa-ra el
embar-que del café.*

63 *IZQUIERDA Sin
miedo, un clavadista se
lanza al vacío en el
famoso Quebrada de
Acapulco. El cálculo
del tiempo es esencial:
solamente aprovechando
la subida del agua
provocada por una ola,
el salto puede acabar
felizmente.*

63 *DERECHA Puerto
Vallarta, otro nombre
mítico en el Gotha de
las localidades costeras
famosas, se levanta en
el centro de los cien
kilómetros de costa de
la Bahía de Banderas,
en el extremo norte
del estado de Jalisco,
en el océano Pacífico.*

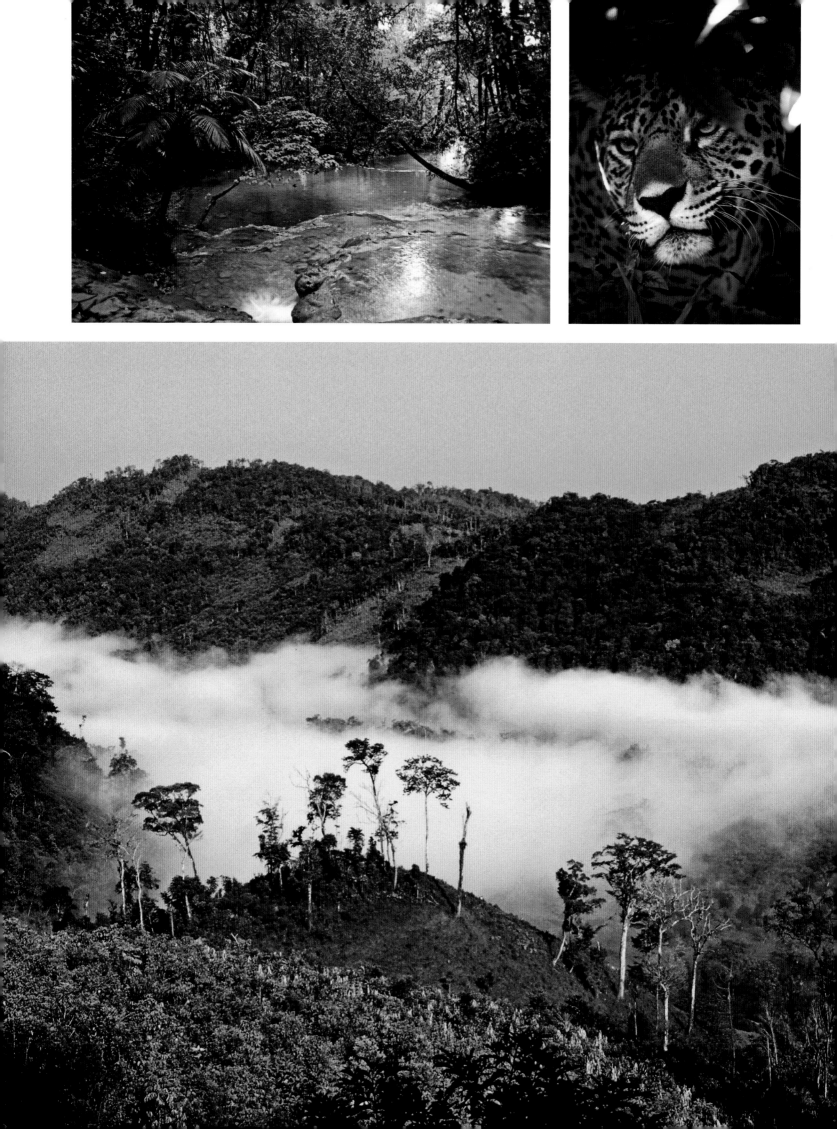

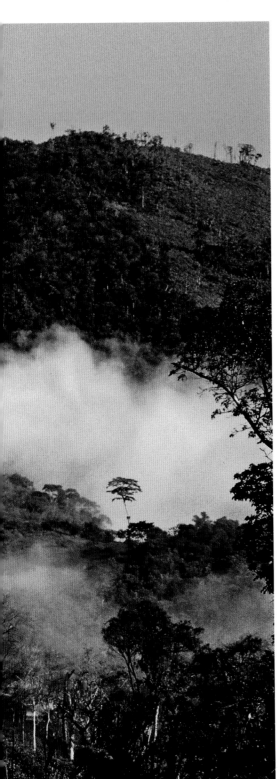

La costa atlántica, desde Veracruz hasta el extremo sur del Golfo de México (Tabasco), constituye la extensión más amplia de la llamada "tierra caliente", con abundantes recursos forestales, agrícolas, mineros y petrolíferos. La franja costera, sobre todo en su parte meridional, está salpicada de lagunas y atravesada por numerosos cursos de agua que desembocan en el Atlántico, como el Papaloapan, el Coatzacoalcos y el Grijalva-Usumacinta; el delta de este último sistema fluvial descarga cada año en el océa-

serva de la Biosfera de Calakmul (México), por la Reserva de la Biosfera Maya del Petén y por la Rio Bravo Conservation Area (Belice). Entre las incontables especies vegetales que la pueblan (unas pocas hectáreas de bosque tropical primario encierran más especies arbóreas que todo el continente europeo), destacan la caoba o mogano (*Swietenia sp.*), el chicozapote (*Achras sapota*), el guayabo (*Terminalia amazonia*), el ramón (*Brosimium alicastrum*) y la ceiba (*Ceiba pentandra*). Las extensiones de bosque tro-

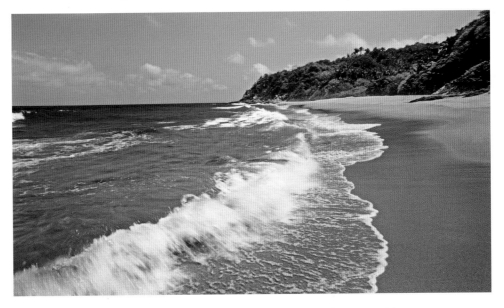

no más de cien mil millones de metros cúbicos de agua. La vegetación tropical de la costa se extiende sin solución de continuidad por la vasta zona de bosque que cubre la parte norte de Chiapas y el sur de la península de Yucatán, y que prosigue luego en gran parte de Guatemala septentrional con el nombre de selva del Petén. Toda esta región, que fue la patria de la civilización maya clásica, está protegida en una reserva internacional formada por la unión de la Re-

pical se ven interrumpidas, en numerosas ocasiones, por zonas de sabana caracterizadas por una vegetación formada por árboles bajos y arbustos, muchos de los cuales (conocidos como acahuales) son el producto de milenios de actividad agrícola humana. La fauna de la selva es tan rica como la flora: jaguares, pumas, ocelotes, serpientes, ciervos, tapires y pecarís, o saínos, destacan entre los miles de especies presentes, en su mayor parte de pájaros e insectos.

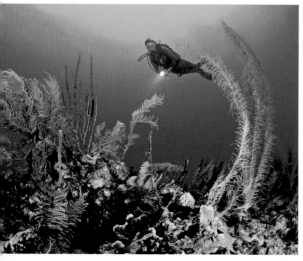

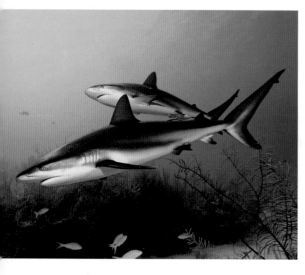

Avanzando hacia el noroeste, en cambio, la selva deja espacio a una sabana tropical en la parte septentrional de la península de Yucatán, hoy dividida en los estados mexicanos de Campeche, Yucatán, Quintana Roo y en el estado independiente de Belice. Esta selva está formada por una amplia placa calcárea, donde un fuerte karstismo ha producido un gran número de grutas y cenotes. La costa oriental de la península yucateca se asoma al mar del Caribe y está bordeada por blancas playas y por barreras coralíferas que forman una de las principales atracciones turísticas del país. De Cancún a Tulum se extienden casi sin interrupción localidades turísticas como Playa del Carmen, Xcaret, Akumal y Xcacel, Xel-Ha, a las que se añade la isla de Cozumel, rodeada del arrecife de Palancar, una de las más famosas barreras coralíferas del mundo. Al sur de Tulum se extiende la Reserva de la Biosfera Arrecifes de Sian Ka'an, quizás la más hermosa de México, donde –en un área de más de 528,000 declarada patrimonio de la humanidad por la UNESCO y lejos de las masificadas poblaciones turísticas del norte– se puede admirar la unión entre la vegetación tropical y la franja costera del Caribe, además de animales como ocelotes, pumas, jaguares, monos aulladores, caimanes, buitres y águilas. Entre los representantes más sobresalientes de la fauna marítima de la región se cuentan las tortugas que van a desovar a las playas yucatecas.

La extraordinaria variedad de ecosistemas del territorio mexicano, cuya conservación constituye hoy un desafío irrenunciable, fue en el pasado una de las razones principales del desarrollo de sociedades indígenas complejas y estratificadas, unidas por una estrecha red de intercambios que hacía circular los productos de las distintas regiones. Las obras de las antiguas civilizaciones prehispánicas así como las de los conquistadores que llegaron para saquear las riquezas de estas tierras maravillosas, constituyen hoy un patrimonio cultural que se integra espléndidamente en este extraordinario marco natural.

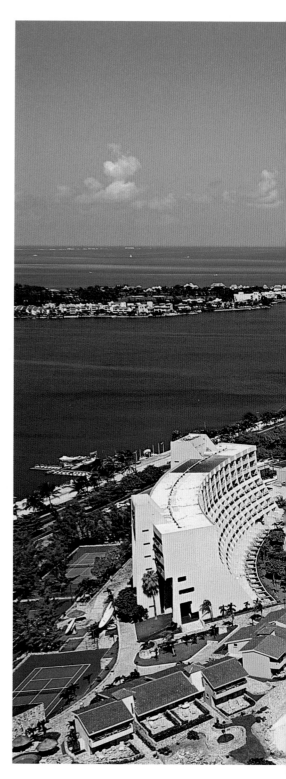

66-67 *Cancún, en la costa de Quintana Roo, está bañada por aguas muy limpias, que ofrecen una visibilidad extraordinaria: hasta 50 metros. La fama de esta población, de todas formas, se debe también a su arena, blanca y finísima.*

67 ARRIBA *Inmersas en un ambiente exuberante, las maravillas del Parque Nacional Xel-Ha crean un inmenso acuario natural, con aguas dulces y saladas, pocos kilómetros al norte de Tulum, en la costa este de la península de Yucatán.*

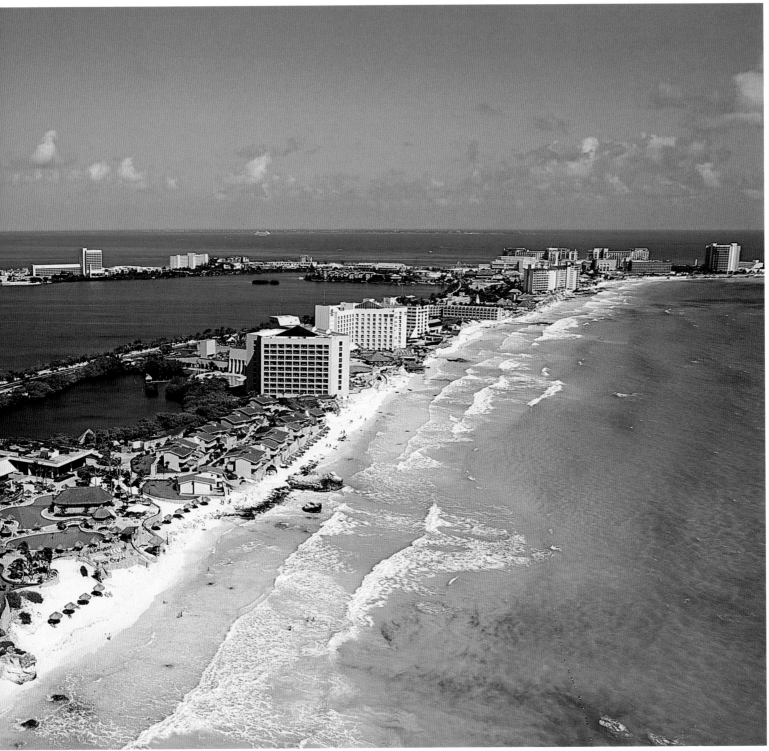

*69 ARRIBA, A LA IZQUIERDA La Quemada, en el estado de Zacatecas, fue el principal santuario de la cultura chalchihuite, caracterizada por la interacción con los nómadas del norte. Los grandes salones con columnas como el de la ilustración, destinados a las reuniones de los guerreros, fueron una de las aportaciones arquitectónicas de la cultura chalchihuite a la posterior cultura mesoamericana.*

*69 ARRIBA, A LA DERECHA El Templo B de Tula domina la plaza central de la capital imperial tolteca. En la cima de la pirámide dedicada a Tlahuizcalpantecuhtli (Venus como Estrella de la Mañana) destacan los atlantes y otras pilastras esculpidas. A los movimientos de la Estrella de la Mañana se asociaba la práctica de la guerra santa, que finalizaba con la captura de prisioneros para su sacrificio.*

*68 Tzintzuntzan, en el estado de Michoacán, fue la capital más importante del reino tarasco, un peligroso rival del imperio azteca. Entre las características de la arquitectura tarasca se encuentran los basamentos escalonados circulares aquí ilustrados, conocidos como yácatas.*

*68-69 Los cuatro atlantes que sostenían el tejado del templo de Tula están acompañados por pilastras decoradas con bajorrelieves que muestran imágenes de guerreros, y por columnas en forma de serpientes emplumadas.*

E l patrimonio monumental de la arqueología mexicana es extraordinariamente rico y cuenta con más de 160 zonas arqueológicas abiertas al público. Un largo viaje ideal a los yacimientos arqueológicos mexicanos se desarrolla a través de las tres superáreas culturales del México antiguo, auténticos universos lejanos, aunque unidos en la antigüedad por intercambios y movimientos de la población. El límite noroccidental que separa México de Estados Unidos divide una zona que, desde el punto de vista cultural, formó una unidad. Paquimé (Chihuahua), vasta ciudad de barro en el desierto chihuahuense, formaba parte del mundo oasisamericano, y realizaba desde el siglo XIV intensos intercambios comerciales de conchas, piedras duras, cobre y papagayos tropicales con los anasazis del cañón del Chaco (Estados Unidos).

Al sur de Paquimé, se deben recorrer más de mil kilómetros de desiertos y montañas del territorio aridamericano –que carece de conjuntos monumentales dado el carácter nómada de sus antiguos habitantes– para llegar al más septentrional de los yacimientos mesoamericanos: La Quemada (Zacatecas), que fue el principal centro religioso de la cultura de chalchihuites y donde, entre el año 550 y el 850 d.C., la tradición mesoamericana se enriqueció con elementos culturales aridamericanos. Esta ciudad tenía una función defensiva y residencial, pero su centro monumental, con pirámides y campo de juegos, demuestra la importante función religiosa de este asentamiento, confirmada por la gran Sala de las Columnas, donde se celebraban reuniones de guerreros ligadas a la práctica de la guerra sagrada.

A las orillas del lago de Pátzcuaro se levanta Tzintzuntzan (Michoacán), una de las tres capitales de la potente confederación tarasca que, alrededor del año 1450, resistió a las agresiones aztecas. Esta ciudad, que debió de albergar una población de más de 30,000 habitantes, se caracteriza por sus cinco yácatas, templos escalonados dedicados al dios solar Curicaueri y a sus cuatro hermanos.

Avanzando hacia el oriente se entra en el México central y se encuentra una de sus ciudades míticas: Tula (Hidalgo), capital de los toltecas entre el año 900 y el 1158, dominada por el célebre templo de Tlahuizcalpantecuhtli (Venus como Estrella de la Mañana) sobre el que se levantan los Atlantes, grandes pilastras esculpidas en forma de guerreros. La mística guerrera de los toltecas se originó probablemente entre los grupos de chalchihuites, como demuestra el parecido entre la columnata del Palacio Quemado de Tula y la Sala de las Columnas de La Quemada.

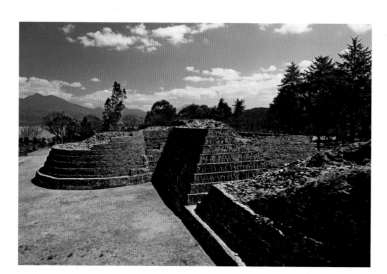

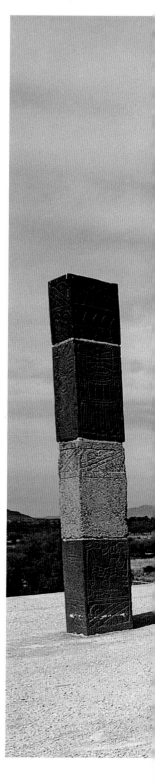

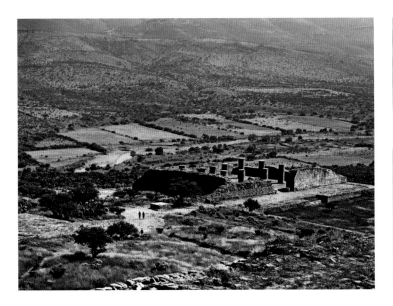

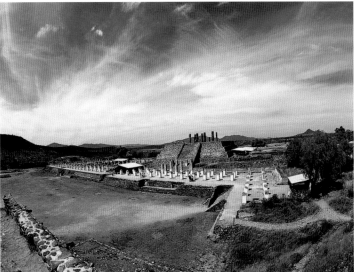

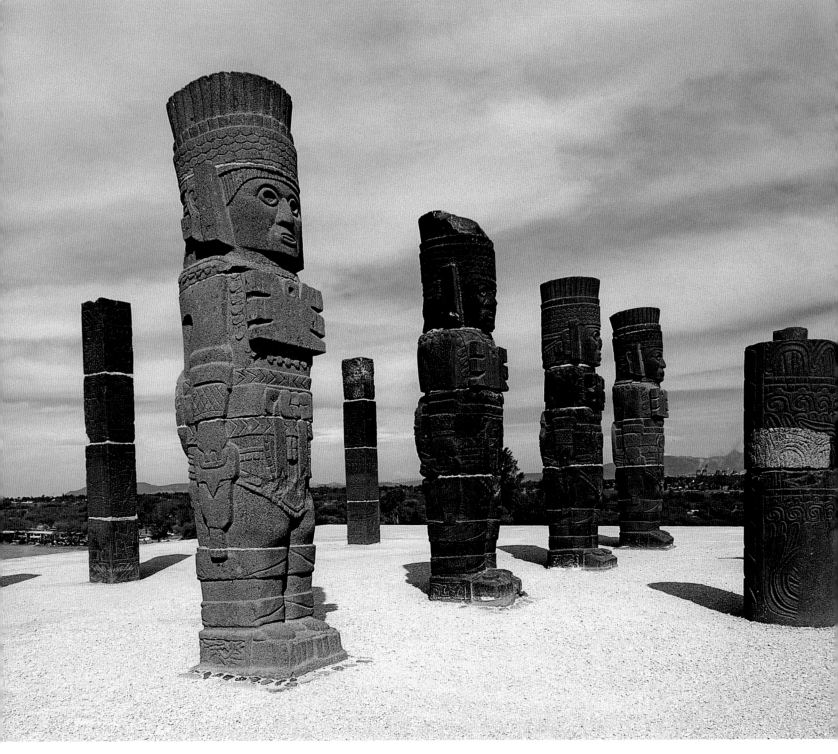

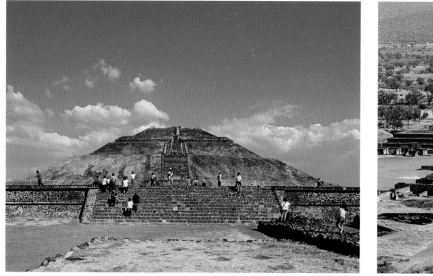

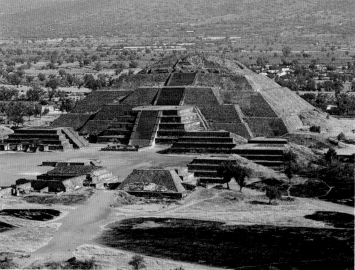

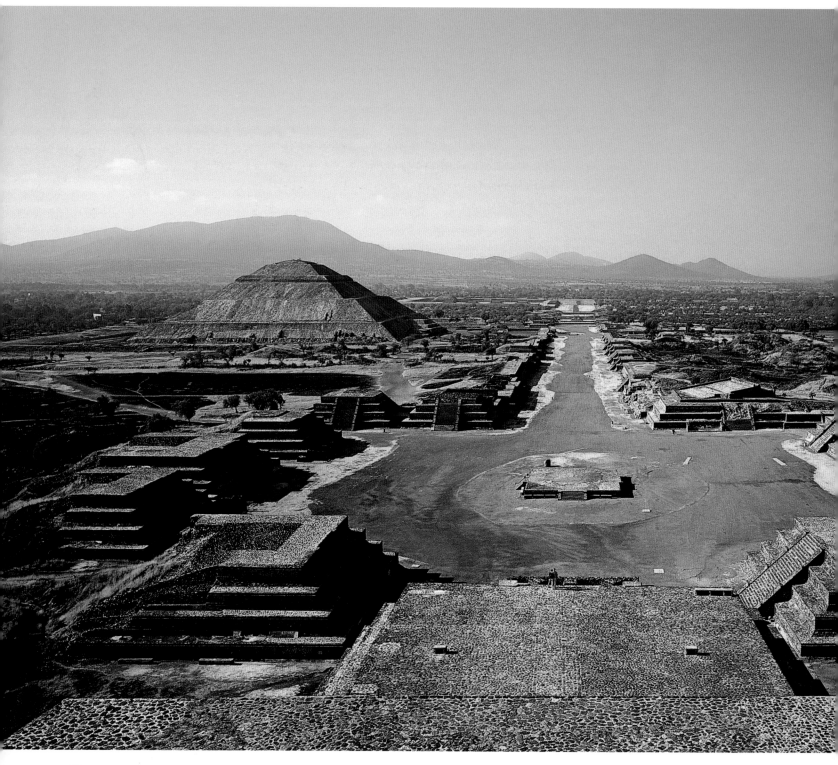

Tula y las demás ciudades de la misma época pretendieron ser la "réplica terrenal" de la mítica ciudad de Tollan, ciudad sagrada por excelencia de la tradición mesoamericana, cuya imagen fue probablemente modelada sobre el recuerdo del esplendor de la más importante metrópolis del continente: Teotihuacán (Estado de México). En el extremo nororiental de la cuenca de México, el centro monumental de Teotihuacán se levanta majestuoso a lo largo de la calzada de los Muertos, con las moles de las pirámides del Sol y de la Luna, que parecen emular las montañas circundantes. Se considera que estos dos templos estuvieron dedicados a divinidades terrestre-acuáticas, como parece demostrar la presencia de una gruta santuario debajo de la pirámide del Sol. El templo de la Serpiente Emplumada, adornado con bellas esculturas policromas, estaba dedicado, en cambio, a la célebre divinidad patrona de los gobernantes de la ciudad. Además de los grandes templos y de los edificios administrativos, en Teotihuacán existen centenares de complejos residenciales cuadrangulares situados a lo largo de los ejes de la cuadrícula urbana. En estas "residencias amuralladas" vivían grupos unidos por vínculos de parentesco y territoriales, dedicados a actividades artesanales específicas. El esplendor que alcanzó Teotihuacán, ciudad que entre el inicio de la era cristiana y el año 650 fue el principal centro monumental mesoamericano, está bien testimoniado por la riqueza de las decenas de pinturas murales que adornan sus edificios.

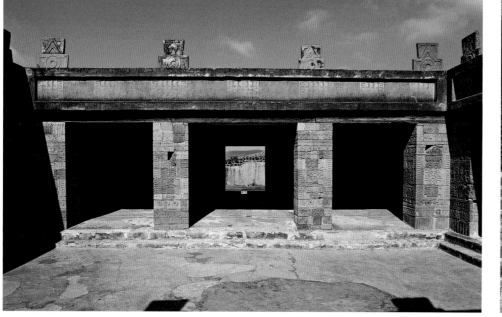

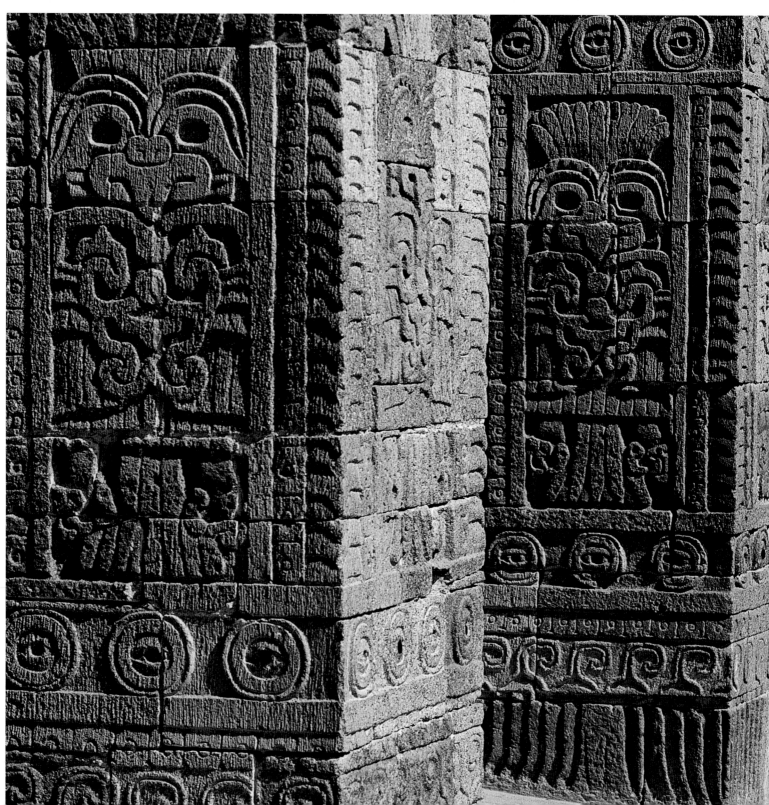

72 ARRIBA, A LA IZQUIERDA El patio central del Palacio de Quetzalpapálotl fue reconstruido de forma que quedaran ejemplificadas las características principales de la arquitectura de Teotihuacán. Los pórticos que rodean el patio sostienen tejados con frontones pintados y coronados por almenas, que en este caso están esculpidas en forma del símbolo del año.

72 ARRIBA, A LA DERECHA La escalinata de entrada del Palacio de Quetzalpapálotl tiene a ambos lados esculturas en forma de cabeza de jaguar, una de las cuales puede verse al fondo. En la compleja iconografía de la arquitectura urbana y en sus relaciones con la antigua organización política se esconden aún muchos de los secretos del pasado de Teotihuacán.

72-73 Las columnas restauradas del Palacio de Quetzalpapálotl muestran complejos bajorrelieves con imágenes de animales, probablemente símbolos de los grupos de poder de la ciudad. Se observan en ellos aves rapaces, tanto de frente como de perfil, enmarcados con símbolos de agua, como las volutas y las hileras de ojos. Antiguamente estos bajorrelieves estaban adornados con piedras incrustadas y con pinturas policromas.

73 ARRIBA A partir de la época de Teotihuacán, la Serpiente Emplumada se convirtió en una especie de protector universal de los gobernantes de Mesoamérica. A Quetzalcóatl (Serpiente Emplumada) se le atribuían importantes gestas relativas a la creación del Sol, del hombre, del maíz y del calendario.

73 CENTRO Las paredes del Patio de los Jaguares están cubiertas de espléndidas pinturas que representan jaguares con penachos de plumas tocando grandes trompetas-conchas. En la franja superior, el dios de la lluvia/Venus se alterna con figuras de penachos que quizás eran símbolos del poder político.

73 ABAJO Cabezas de serpientes con plumas emergen del Templo de la Serpiente Emplumada, cuyas paredes están decoradas por un ciclo escultórico que representa cuerpos de serpientes rodeados de símbolos acuáticos y coronados por gorros en forma de caimán, una simbología que quizás expresaba la ideología política de la ciudad.

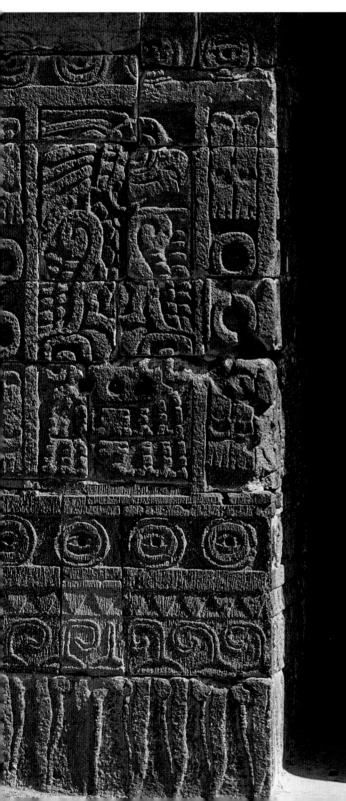

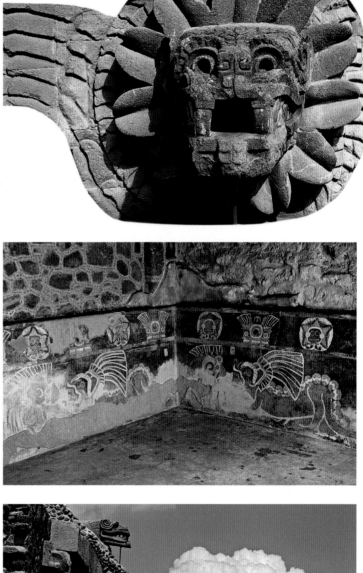

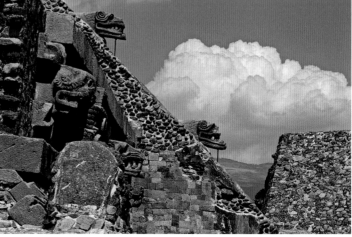

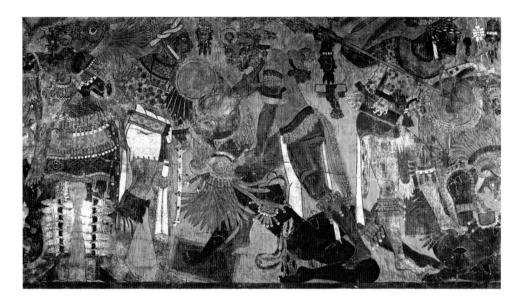

75 DERECHA *La base del Templo de las Serpientes Emplumadas, en Xochicalco, está adornada con imágenes de serpientes emplumadas y de gobernantes sentados. En la parte superior hay símbolos de ciudades tributarias y conchas seccionadas símbolo de la divinidad.*

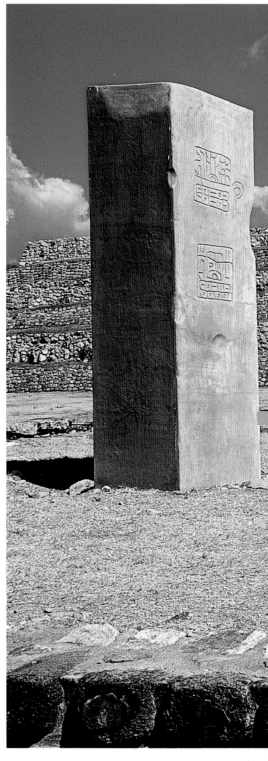

74 IZQUIERDA *Cacaxtla (Tlaxcala), centro de poder de los olmecas-xicalancas, floreció en el período epiclásico (650-900 d.C.). En esta ciudad se han encontrado extraordinarias pinturas de tema cruento y bélico, acompañadas de signos indescifrables.*

74 DERECHA *En las pinturas del Templo Rojo de Cacaxtla se observan motivos asociados al ámbito cósmico de los dioses del agua, como en el caso de este sapo apoyado sobre una cenefa decorativa que contiene peces, estrellas marinas y otros símbolos.*

74-75 *La plaza de la Estela de los Dos Glifos, dominada por la Gran Pirámide, es el principal espacio público de Xochicalco, en Morelos, una de las ciudades que, tras la caída de Teotihuacán, se convirtieron en centro de poderosas instituciones políticas.*

75 IZQUIERDA *El tzompantli era un edificio religioso situado junto al Templo Mayor de Tenochtitlan. Encima de la base, decorada con imágenes de calaveras, se erigía un soporte de madera donde se colgaban los cráneos de los prisioneros sacrificados.*

Si bien, impresionados por la mole de las estructuras de Teotihuacán, podemos imaginar las dimensiones de la ciudad antigua, resulta mucho más difícil de imaginar la pompa y el esplendor de México-Tenochtitlan, la capital azteca que asombró a los conquistadores y que, sin embargo, fue arrasada completamente y luego engullida por la ciudad colonial y moderna. Lo que queda de la antigua capital imperial son los restos de su Templo Mayor, hoy situado en contraesquina de la plaza central de la Ciudad de México, entre el Palacio Nacional y la Catedral. Este templo, en forma de doble pirámide dedicada a Tláloc y Huitzilopochtli, fue redescubierto gracias a una vasta excavación arqueológica que ha devuelto a la luz ofrendas de extraordinaria riqueza, hoy expuestas en el museo contiguo. Junto al templo, las salas de la Casa de las Águilas, con las columnatas y los bancos esculpidos con procesiones de guerreros, muestran hasta qué punto influyó la herencia cultural tolteca sobre la ideología imperial azteca. También en la Ciudad de México, en la célebre Plaza de las Tres Culturas, han sido descubiertos los restos del templo mayor de México-Tlatelolco, ciudad gemela y rival de Tenochtitlan. Xochicalco (Morelos) fue uno de los asentamientos que supieron aprovechar el colapso de Teotihuacán alrededor del año 650, convirtiéndose en el centro de una entidad política dinámica y belicosa que extendió su dominio por la parte meridional del Altiplano Central hasta el 900 d.C. Su centro monumental, está dominado por la pirámide de la Serpiente Emplumada, sobre cuyos paramentos con bajorrelieves están representados los soberanos de Xochicalco, sentados entre las espiras de la divinidad y acompañados de la que probablemente debe entenderse como una lista de ciudades tributarias. También Cacaxtla (Tlaxcala) vivió su momento de mayor desarrollo entre el 600 y el 1000 d.C., cuando los olmecas-xicalancas se asentaron allí dando vida a un majestuoso señorío. Las paredes de los edificios de Cacaxtla están decoradas por algunas de las más espléndidas pinturas murales del México prehispánico, en las que la tradición teotihuacana se funde con elementos técnicos y estilísticos de origen meridional, como el Mural de la Batalla. Sobre la colina que domina Cacaxtla, las imponentes ruinas de Xochitécatl demuestran que el valle de Tlaxcala fue durante siglos una region culturalmente ricas y dinámicas de Mesoamérica.

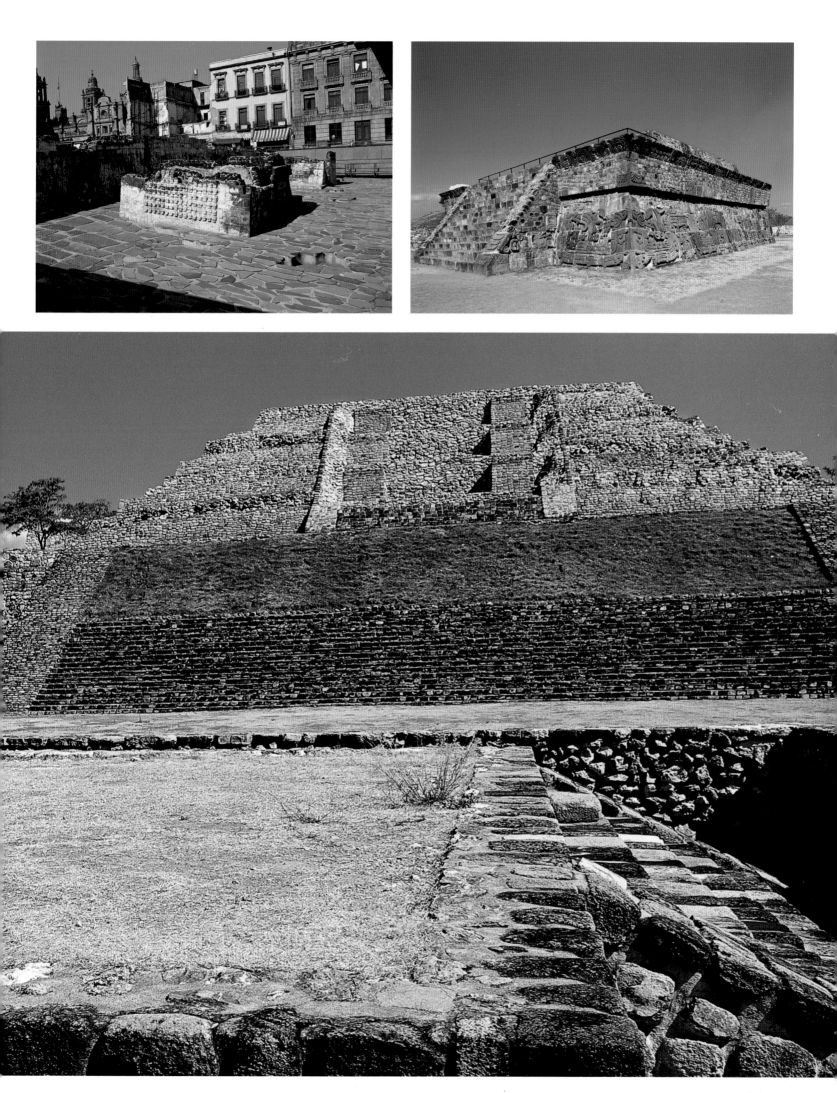

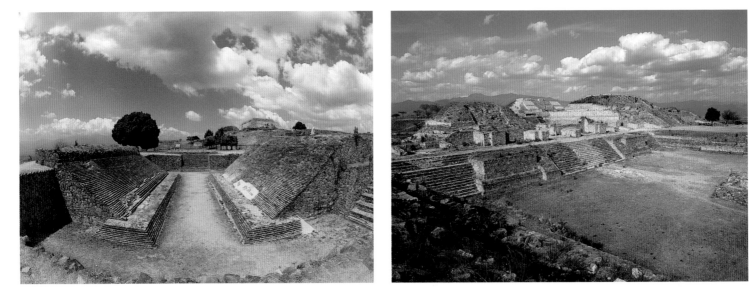

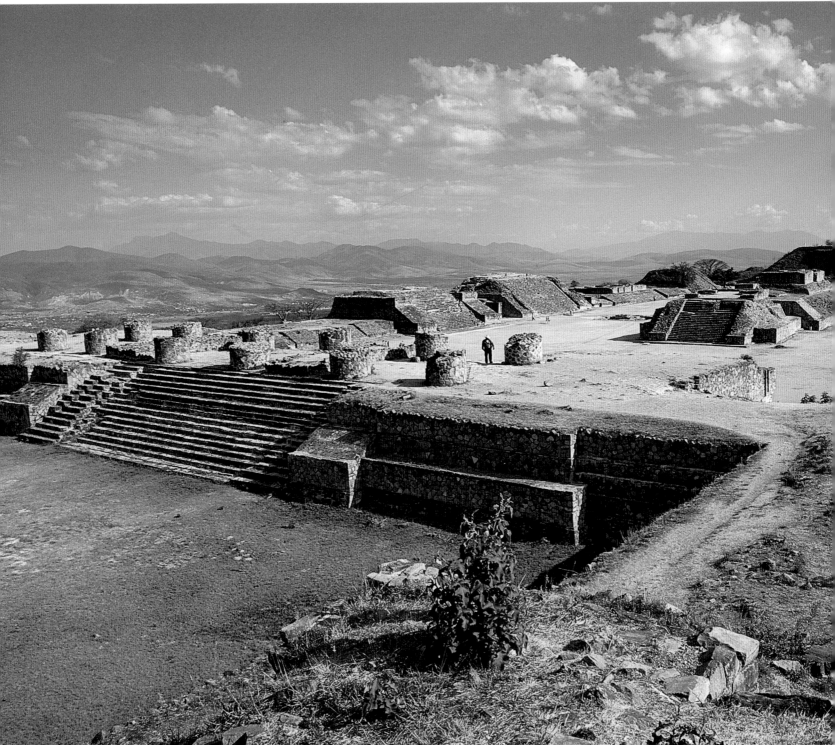

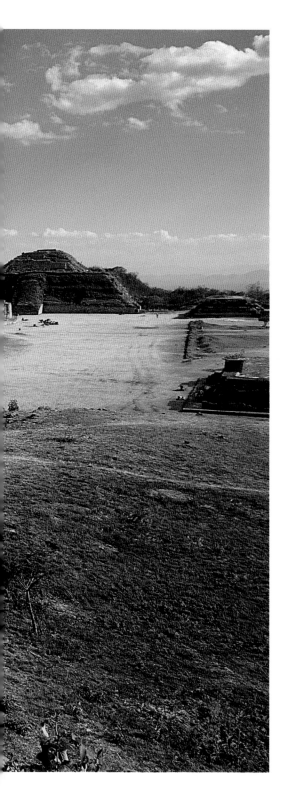

Después de atravesar los extraordinarios paisajes de la sierra de Oaxaca se llega a Monte Albán (Oaxaca), cuyo centro monumental está en la cima de una colina. La gran plaza central de la ciudad, que por lo menos durante 1,500 años (500 a.C.-1000 d.C.) fue capital del estado zapoteco, está rodeada de majestuosos edificios piramidales. Las lápidas de los Danzantes, que representan guerreros mutilados, y las estelas con los nombres de las ciudades conquistadas del edificio J, indican hasta qué punto el elemento bélico influyó en la expansión del poder de Monte Albán. Los beneficiarios de este poder fueron los linajes nobles, cuyas residencias de la ciudad están construidas encima de espléndidas tumbas subterráneas de paredes pintadas con frescos admirables.

Precisamente cuando Monte Albán estaba entrando en crisis, El Tajín (Veracruz) alcanzaba su máximo esplendor (siglos VII-XII), imponiéndose como principal centro monumental de la costa del Golfo. La arquitectura de este lugar, enmarcado por una exuberante vegetación tropical, se caracteriza por la presencia de hornacinas y cornisas que confieren una curiosa ligereza a los edificios monumentales. Además de distintas pirámides (dos de las cuales están decoradas con hornacinas), entre los edificios más relevantes de El Tajín se encuentran los 17 campos para el juego ritual de la pelota, el gran recinto en forma de greca llamado Xicalcoliuhqui, y los edificios residenciales de Tajín Chico, entre los que destaca el Palacio de las Columnas, sobre las cuales están representadas escenas de la vida del gobernante de nombre calendárico 13 Conejo.

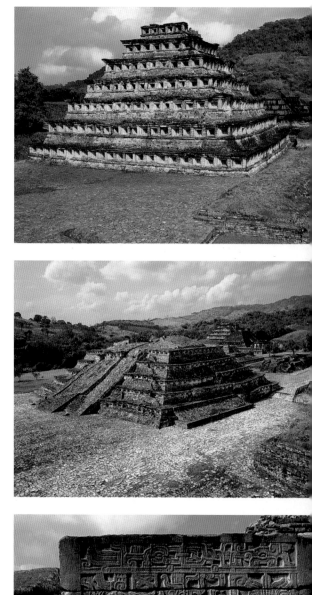

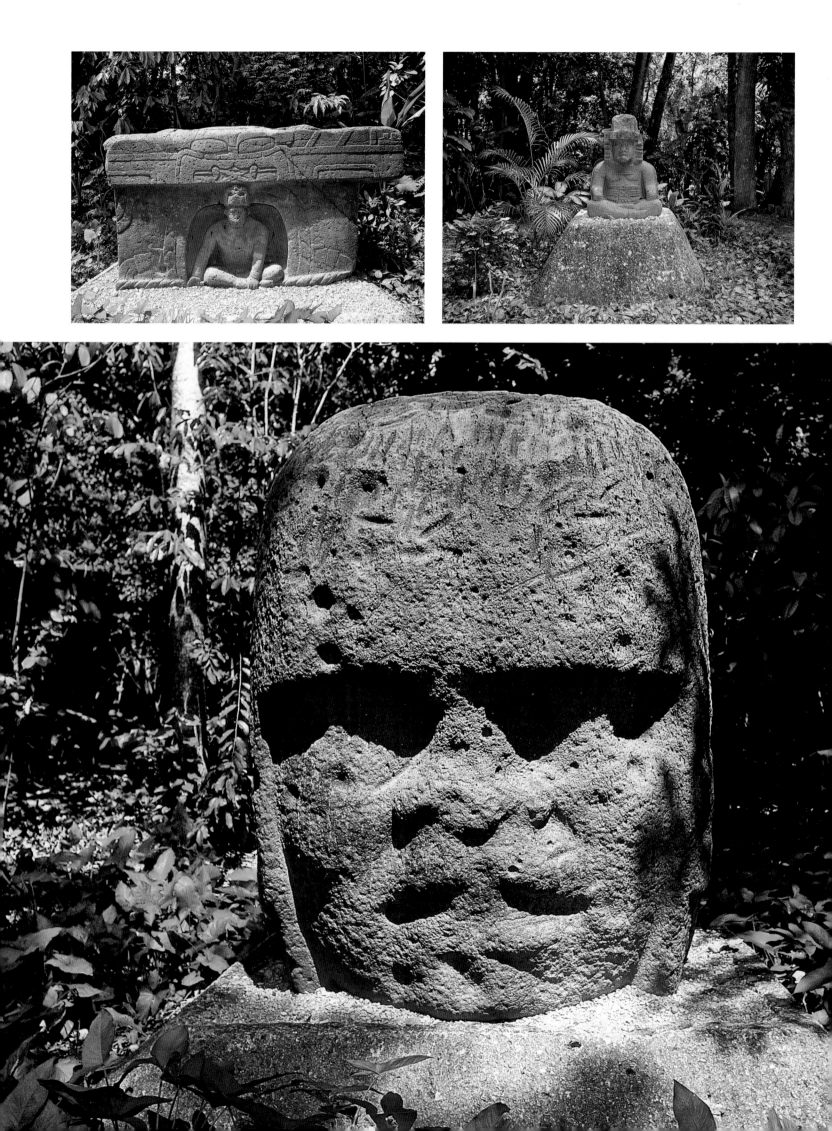

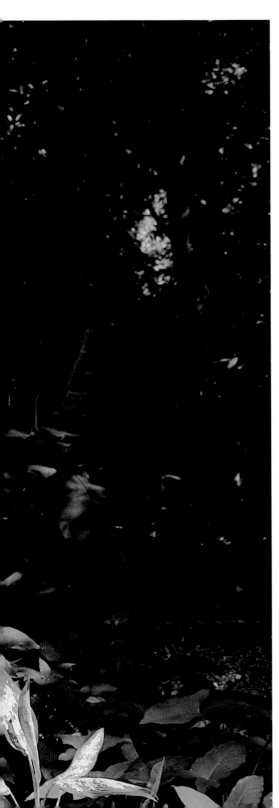

Bajando por la costa del Golfo se entra en el auténtico corazón de Mesoamérica, en la tierra de los olmecas, donde se encuentran yacimientos como San Lorenzo (Veracruz) o La Venta (Tabasco). Entre las grandes plataformas de tierra de este último yacimiento, ocupado entre el 900 y el 400 a.C., se ha encontrado un extraordinario conjunto de esculturas monumentales hoy expuestas en el Parque Museo de Villahermosa (Tabasco), donde se pueden admirar obras maestras del arte olmeca como cabezas colosales, tronos, estelas, tumbas con columnas de basalto y grandes mosaicos de serpentina.

Entre los yacimientos que heredaron y transformaron la tradición olmeca destaca Izapa, complejo monumental que floreció entre el 300 a.C. y el inicio de la era cristiana en la frontera entre México y Guatemala, en la costa del Pacífico. El abundante *corpus* escultórico de la ciudad, formado por más de 250 monumentos, muestra que la elaboración de la iconografía olmeca se encuentra en la base de las grandes tradiciones artísticas clásicas, como la maya.

*80  El Palacio, construido a orillas del río Otolum, era la morada de la familia reinante de Palenque. Sus edificios están decorados con bajorrelieves de piedra y estuco que conmemoran sus gestas: coronaciones, encuentros diplomáticos, guerras, etcétera. La torre central se utilizaba probablemente como observatorio astronómico.*

*80-81  El centro monumental de Palenque, en Chiapas, una de las más ricas e importantes ciudades mayas del período clásico tardío (600-900 d.C.), está dominado por el gran Palacio, por el Templo de las Inscripciones y por el Templo de la Cruz. Esta ciudad gozó de una posición estratégica, en la frontera entre las tierras bajas mayas y el Golfo de México.*

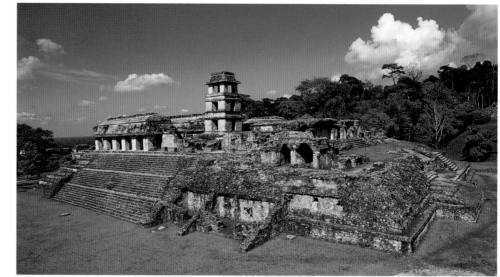

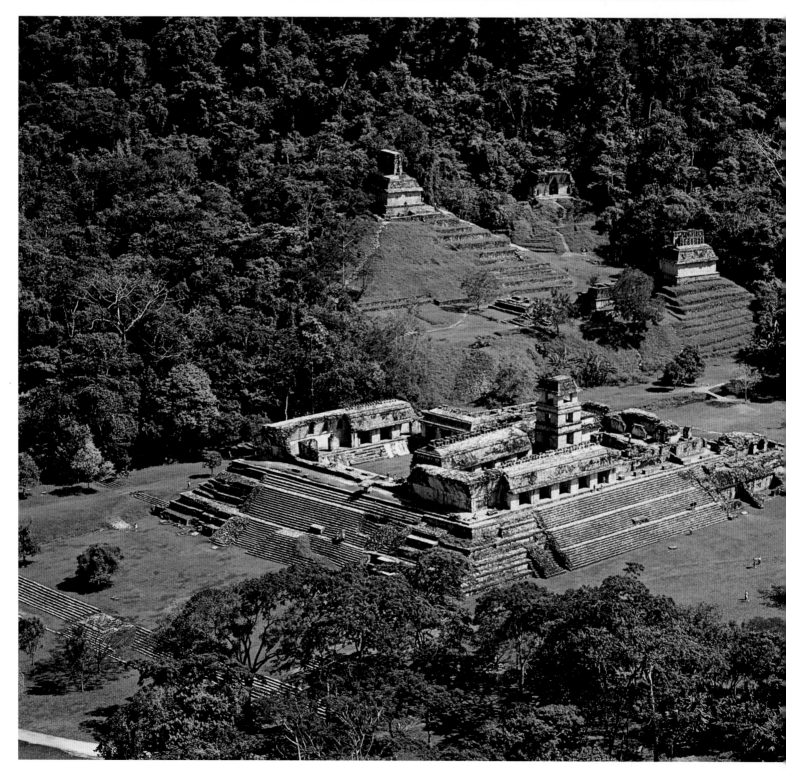

*81* ARRIBA *El Complejo de las Cruces, en primer plano, fue edificado por Chan Bahlum, hijo y sucesor de Pacal. A la muerte de su padre, este soberano emprendió un ambicioso proyecto arquitectónico destinado a glorificar su ascendencia y a legitimar su reinado, durante el cual Palenque alcanzó su máximo esplendor.*

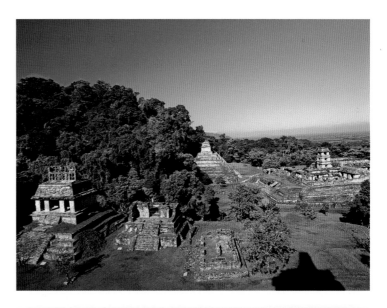

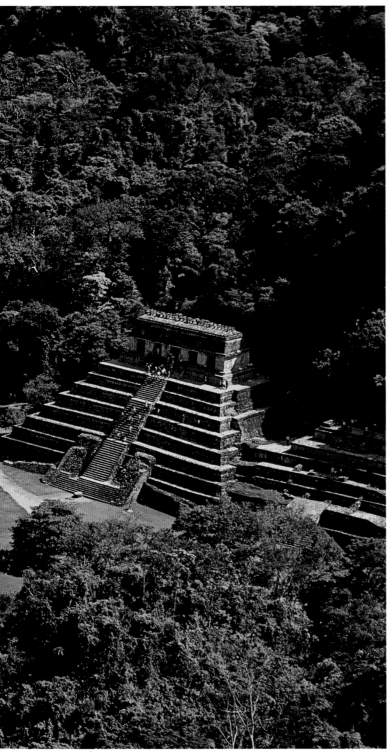

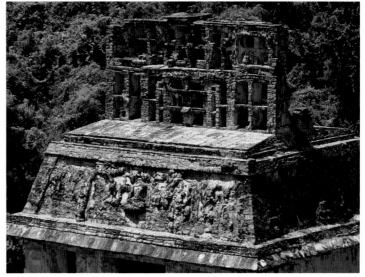

El mundo maya clásico, hoy dividido entre México meridional, Guatemala, Belice y Honduras, está representado en el territorio mexicano por yacimientos como Palenque, Yaxchilán, Bonampak, Toniná y Calakmul, que florecieron entre el siglo III y el IX d.C. Palenque (Chiapas) es quizás la más célebre de las ciudades mayas, gracias a los edificios que los soberanos Pacal y Chan Bahlum ordenaron erigir en el centro de la ciudad: el palacio, el Grupo de las Cruces y sobre todo el Templo de las Inscripciones, en el que se descubrió la suntuosa sepultura de Pacal, inhumado en un sarcófago monolítico cuya cobertura está decorada con un célebre bajorrelieve.

*81* ABAJO *Sobre el techo del Templo del Sol, en el Grupo de las Cruces, se observan restos de bajorrelieves en estuco, una de las formas artísticas más típicas del arte de Palenque. También la alta "cresta" que corona el edificio estaba cubierta de bajorrelieves similares, con escenas relativas a la mitología y a la política maya.*

83 *ARRIBA, A LA IZQUIERDA El sarcófago monolítico de Pacal estaba cerrado por una lápida en bajorrelieve con la representación del soberano que, vestido como Dios del Maíz, salía de las fauces del Monstruo de la Tierra y subía por el tronco del árbol cósmico. La asociación entre los reyes y las divinidades era una característica típica de la ideología política maya.*

83 *ARRIBA, A LA DERECHA Las hermosas construcciones del Grupo Norte son algunos de los muchos edificios que forman el complejo tejido urbano de la ciudad de Palenque. De todas formas, a pesar de dos siglos de excavaciones arqueológicas, la mayor parte del antiguo centro permanece aún escondida por la vegetación de la selva tropical.*

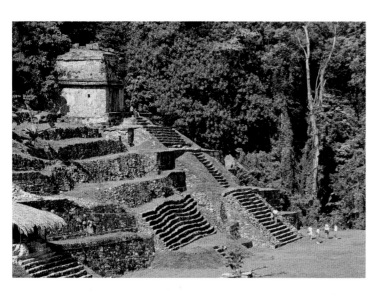

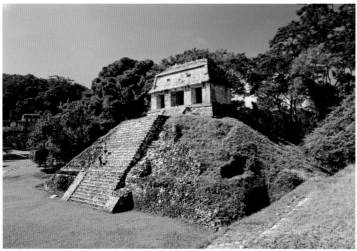

82 *ARRIBA El Templo de la Calavera se asoma a la plaza central de Palenque. Las excavaciones descubren continuamente nuevas maravillas: debajo del tejado de paja que se ve en la ilustración se ha encontrado la tumba de la Reina Roja, una rica sepultura que quizás perteneció a una dama de la corte de Pacal.*

82 *ABAJO El Templo del Conde de Palenque debe su nombre a que en su interior vivió durante un tiempo el conde Waldeck, uno de los pioneros del estudio de las ciudades mayas. Sus fantasiosas copias de los bajorrelieves de Palenque dieron origen a muchos falsos mitos ligados a la civiliza-ción maya.*

82-83 *El Templo de las Inscripciones fue hecho construir por y Pacal para albergar su sepultura. Aunque muchas tumbas de soberanos y nobles ha-yan sido encontradas en el interior de las pirámides, su principal función era hacer de base a los templos que se encuentran en sus cumbres.*

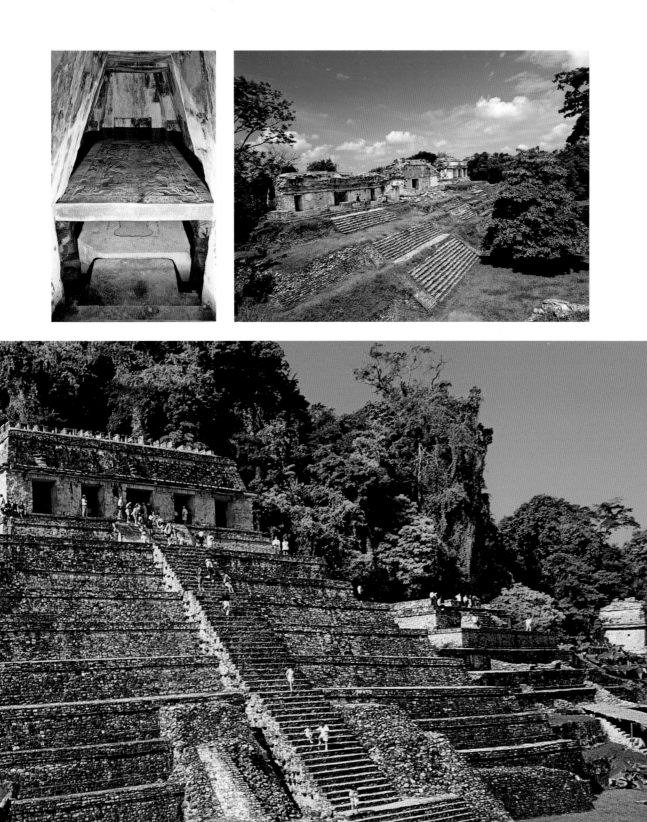

84-85 *Las pinturas murales de Bonampak ilustran actividades relativas al reinado de Chan Muan II, soberano de la ciudad. En ellas se pueden ver escenas cortesanas, celebraciones rituales y una espléndida escena de batalla. Estas pinturas constituyen una fuente fundamental para reconstruir las ropas y las costumbres de la nobleza maya del período clásico.*

85 IZQUIERDA *Toniná, en Chiapas, fue un poderoso reino clásico dominado por la dinastía de los Prisioneros Celestes. El centro monumental se extiende por las pendientes de una colina con terrazas artificiales, que casi reproduce una gran montaña sagrada. Entre las numerosas obras de arte de la ciudad destaca gran cantidad de representaciones de prisioneros de guerra.*

85 DERECHA *La arquitectura de Yaxchilán, en Chiapas, se distingue por sus bajos edificios horizontales coronados por los restos de las singulares "crestas" arquitectónicas. Yaxchilán fue la ciudad más poderosa de la cuenca del río Usumacinta durante el período clásico tardío, y sus gobernantes llegaron a influir en la vida política de las cercanas Bonampak y Piedras Negras.*

*84 ARRIBA Aun que fue un centro maya de importancia secundaria durante el período clásico, la ciudad de Bonampak, en Chiapas, está considerada una perla arqueológica por las magníficas pinturas murales que contiene.*

*84 ABAJO Las ruinas de Yaxchilán, ocultas en la selva, son de las más sugestivas del mundo maya. De aquí proceden algunos espléndidos bajorrelieves, curiosamente esculpidos sobre los arquitrabes que coronaban las entradas de los edificios.*

En Toniná (Chiapas) existe toda una colina cubierta de edificios que forman una especie de montaña artificial, decorada con esculturas y bajorrelieves como el de las *Cuatro edades,* una auténtica obra maestra de elaboración del estuco. Yaxchilán (Chiapas), capital de la dinastía de soberanos como Escudo Jaguar o Pájaro Jaguar, surge en el interior de un meandro del Usumacinta, la gran arteria fluvial que atraviesa la selva tropical marcando el límite entre México y Guatemala. Los bajorrelieves que adornan los arquitrabes y las estelas de la ciudad se cuentan entre los mejores ejemplos del refinamiento alcanzado por los escultores mayas. En la cercana Bonampak (Chiapas), gracias a una milagrosa conservación, se puede admirar un ejemplo del arte pictórico maya en el templo Seis Mares, en cuyas paredes se pueden ver frescos con escenas de batallas y ceremonias religiosas que se remontan al reinado de Cielo Harpía II. Calakmul (Campeche), gran asentamiento en el extremo septentrional de la selva del Petén, fue durante muchos siglos una de las ciudades mayas más potentes, acérrima rival de Tikal (Guatemala). En la imponente acrópolis piramidal de la ciudad se encuentra la tumba de Garra de Jaguar, el soberano más poderoso de la dinastía de la Serpiente.

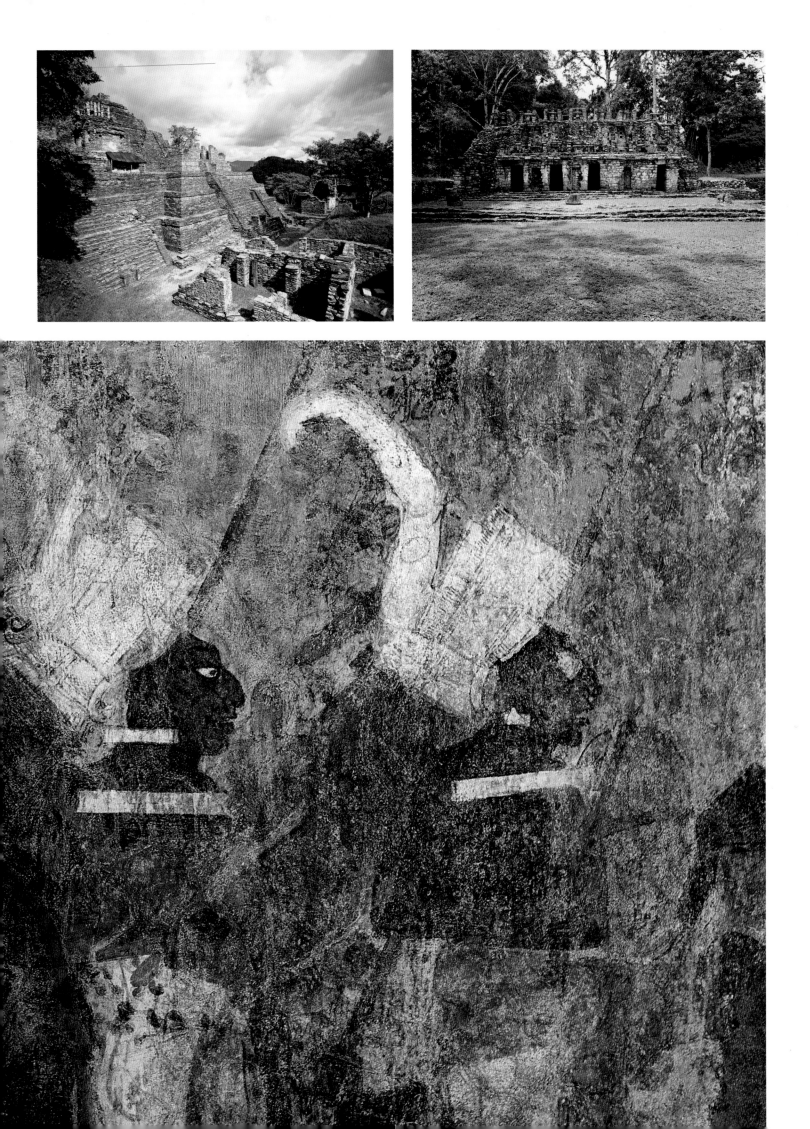

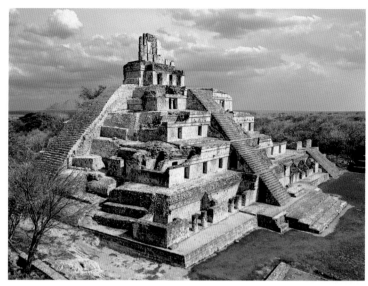

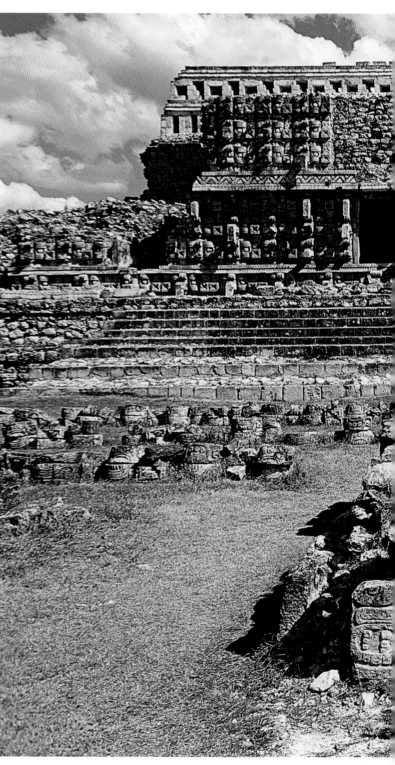

*87* IZQUIERDA
*El palacio de Kabah debió de ser la sede de la dinastía que reinaba en la ciudad. En los centros puuc, los palacios, muchas veces de varios pisos, cobraron una importancia fundamental, convirtiéndose en uno de los elementos arquitectónicos fundamentales del estilo artístico de Yucatán.*

*87* DERECHA
*El palacio de Sayil, en Yucatán, es quizás el más hermoso de la arquitectura puuc. Sus tres pisos con entradas con columnas, unidos por una gran escalinata central, están decorados con motivos en mosaico como mascarones de divinidades e hileras de pequeñas columnas ornamentales.*

*86* ARRIBA *El palacio de cinco plantas de Edzná, en Campeche, domina la plaza principal de este asentamiento, que tuvo una función fundamental en la política yucateca de finales del período clásico y que constituyó una especie de anillo de unión entre las entidades políticas del sur de las maya puuc, en el norte de la península de Yucatán.*

*86* ABAJO *Las puertas de arco eran típicas del estilo maya puuc. El arco de Kabah estaba situado al final de un sacbé, o "camino blanco", una de las vías elevadas que unían las distintas ciudades del Yucatán.*

*86-87 Kabah, en Yucatán, fue una de las principales ciudades maya puuc que florecieron al final del primer milenio d.C. La fachada del edificio conocido como Codz Pop está cubierta de mascarones de mosaico que representan una divinidad de larga nariz, probablemente el dios de la lluvia Chac. Aunque la escritura jeroglífica decayera al declinar las ciudades de las tierras bajas del sur, aún se utilizaba en las ciudades puuc, como se observa en la inscripción que aparece en primer plano.*

Subiendo por la península de Yucatán se encuentran los yacimientos de los estilos mayas de Río Bec (Campeche y Quintana Roo) y Chenes (Campeche), que florecieron entre el 600 y el 900 d.C., célebres por su arquitectura esbelta y en gran parte recubierta de mosaicos escultóricos. Avanzando hacia el norte se llega a los yacimientos de la región Puuc, auténtico aro de unión entre la civilización maya clásica y los grandes yacimientos mayas del posclásico. Entre el año 700 y el 900, asentamientos como Uxmal, Kabah, Sayil, Labná y Chichén Itzá florecieron en el actual estado de Yucatán, desarrollando uno de los estilos arquitectónicos más refinados y complejos del mundo maya, que se caracteriza por los grandes mascarones de mosaico que decoran las fachadas de los edificios.

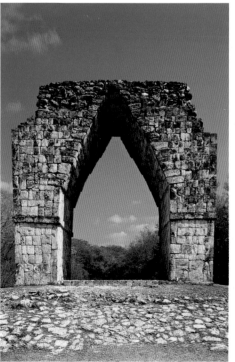

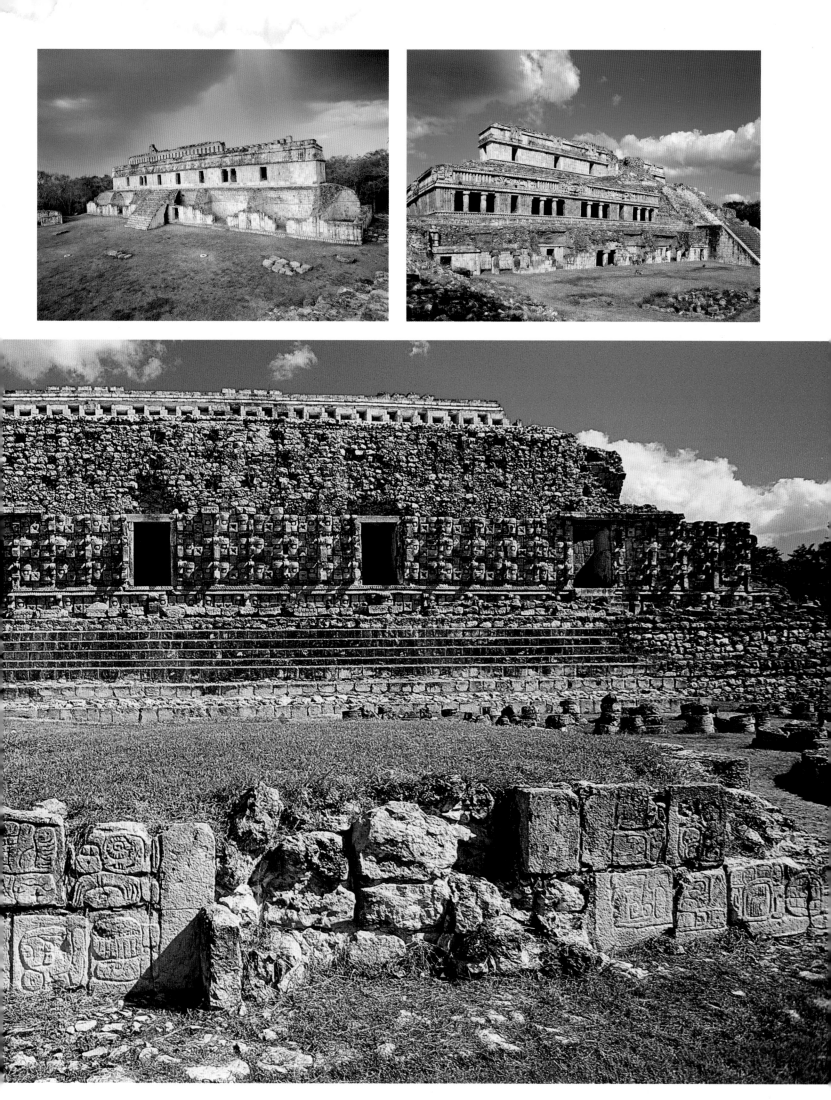

88-89 Uxmal, en Yucatán, la más poderosa ciudad maya puuc, está dominada por la Pirámide del Adivino. El basamento de esta construcción tiene una curiosa forma de ángulos redondeados, única en el panorama arqueológico maya. En su cima, un típico templo puuc está adornado con mosaicos geométricos y mascarones de divinidades.

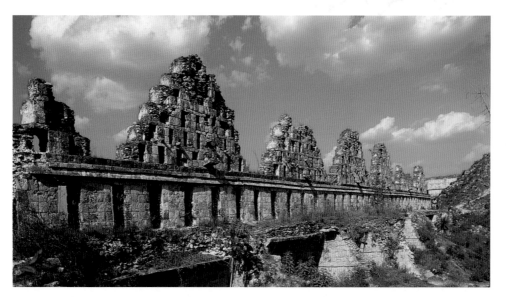

88 ARRIBA
El Palomar de Uxmal está formado, en realidad, por los restos de imponentes crestas arquitectónicas. Sobre estos elementos se colocaban esculturas y bajorrelieves que aludían a temas de la religión y de la ideología política maya.

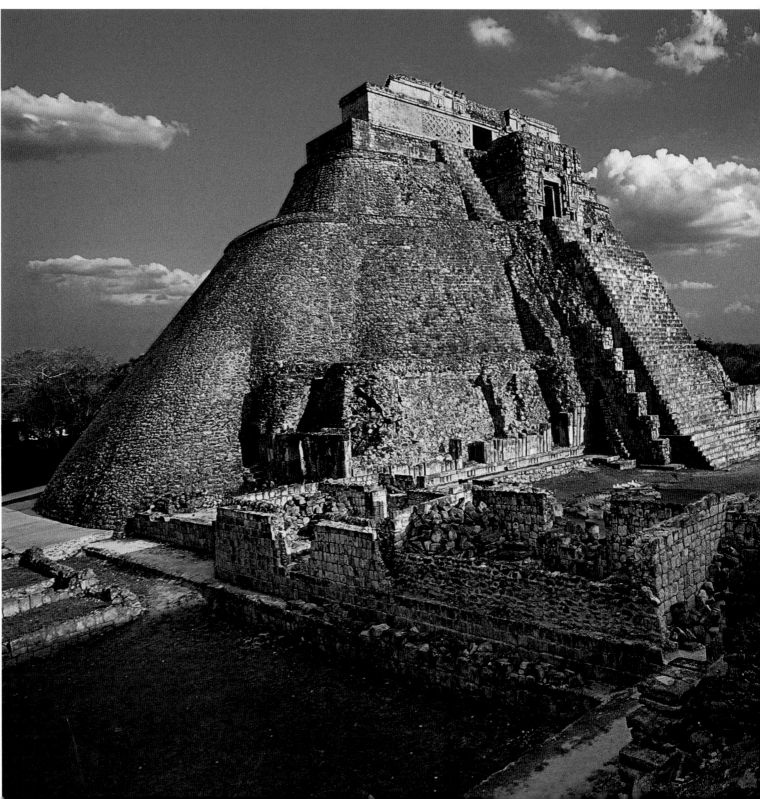

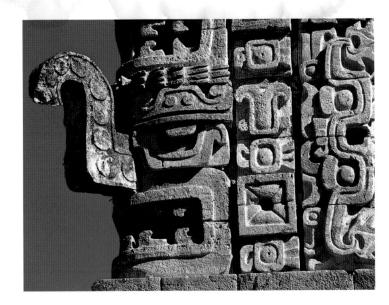

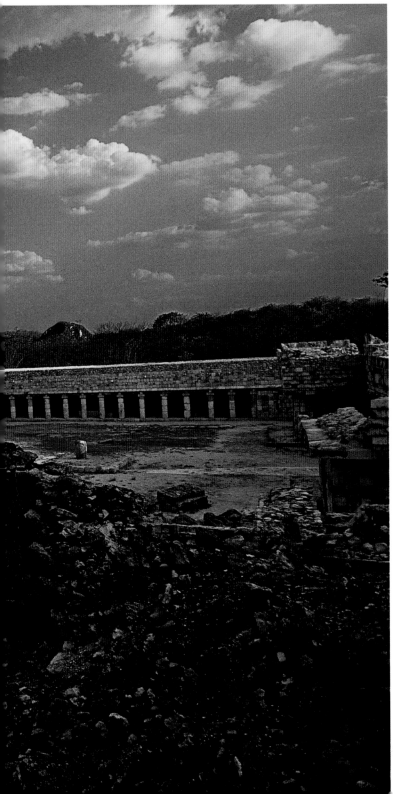

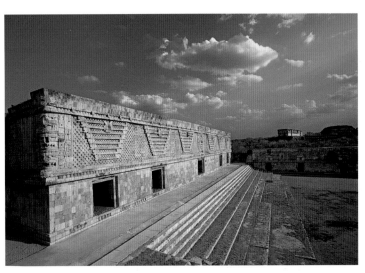

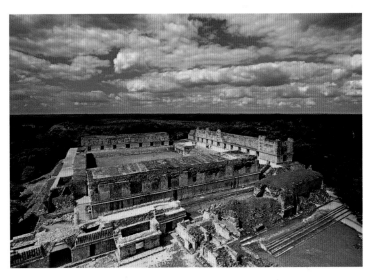

89 ARRIBA Los
mascarones de los
edificios puuc fueron
interpretados muchas
veces como representa-
ciones de Chac, dios de
la lluvia. Sin embargo,
se ha llegado a pensar
que se trata de distin-
tos dioses, semejantes
por su "nariz", una
protuberancia que se
consideraba atributo
divino.

89 CENTRO Los
edificios bajos y largos
que forman el Cua-
drángulo de las Mon-
jas de Uxmal son típi-
camente puuc. El
motivo en encañado
que decora la parte
superior de la fachada
aludía a la estera
real, una especie de
trono utilizado por los
soberanos mesoameri-
canos.

89 ABAJO
El Cuadrángulo de las
Monjas, formado por
cuatro edificios alrede-
dor de un patio cen-
tral y llamado así
porque parece un
claustro, era uno de los
complejos más impor-
tantes de Uxmal, pro-
bablemente dedicado a
acoger a los miembros
de la nobleza de la
ciudad.

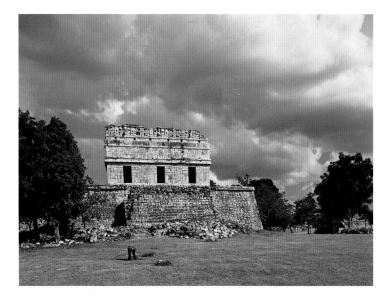

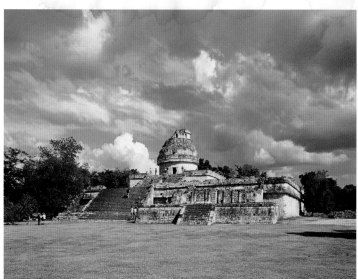

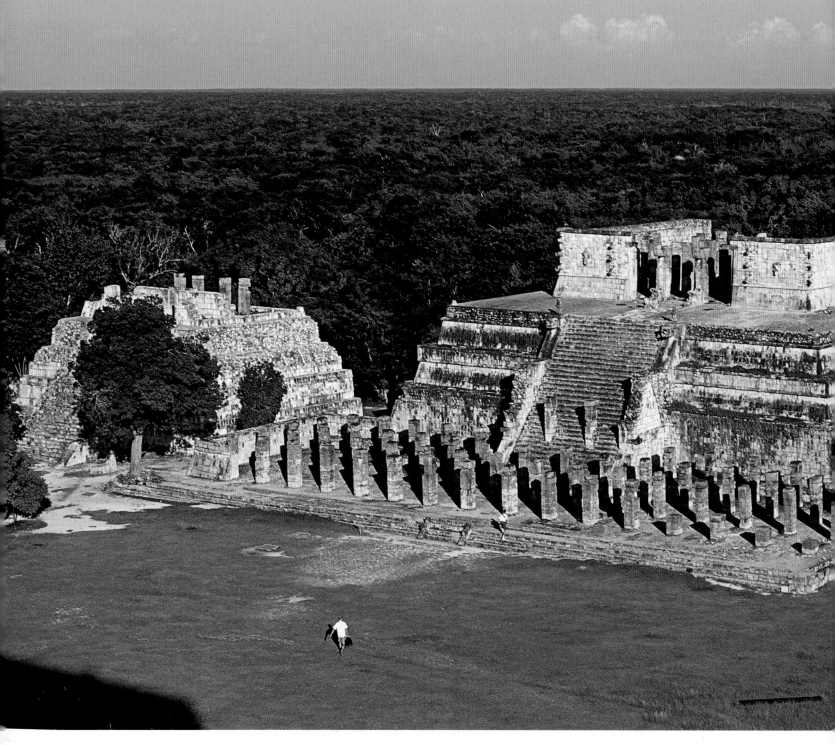

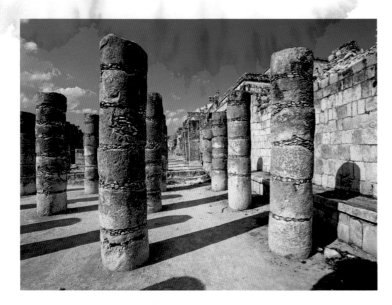

*90 IZQUIERDA La Casa Roja es uno de los muchos edificios de estilo puuc de Chichén Itzá, en Yucatán. Durante mucho tiempo se creyó que las construcciones puuc eran más antiguas que las de la Chichén Itzá tolteca, pero hoy es cada vez más evidente que las dos formas artísticas convivieron durante largo tiempo, vista la adopción de muchos elementos estilísticos del México central por parte de la población maya local.*

*90 DERECHA El Caracol de Chichén Itzá es un edificio de estilo puuc destinado a observaciones astronómicas, actividad de extrema importancia en el mundo maya. Las ventanas que se abren en la estructura circular están dispuestas efectivamente de forma que permitan la observación del atardecer en los días de los equinoccios y del solsticio de verano.*

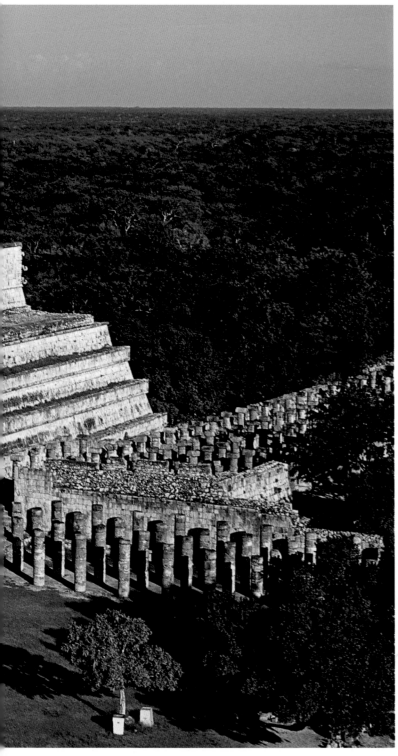

Después del año 900, tras un período de rivalidad con Uxmal, Chichén Itzá ejerció la función de principal centro religioso y político de Yucatán, absorbiendo muchos elementos culturales de origen tolteca visibles en el Castillo, pirámide dedicada a Kukulkán-Quetzalcóatl, o en el Templo de los Guerreros, auténtica copia del Templo B de Tula. Chichén Itzá, que evidentemente fue edificada como una nueva Tollan terrena, tuvo hasta el 1200 d.C. un poder enorme, ligado a su función religiosa. En esta ciudad se encuentra, efectivamente, el Gran Cenote, un pozo kárstico natural que era concebido como un acceso al mundo de las divinidades acuáticas subterráneas, al que se arrojaron numerosas ofrendas.

*90-91 El Templo de los Guerreros de Chichén Itzá es una especie de copia del Templo B de Tula. Dedicado también éste, probablemente, a Venus como Estrella de la Mañana, estaba asociado al culto de la guerra santa y a la glorificación de las órdenes guerreras, representadas sobre las pilastras en bajorrelieve situadas en el punto más alto del templo.*

*91 ARRIBA Los grandes espacios con columnas situados cerca del Templo de los Guerreros estaban destinados probablemente a celebraciones colectivas en las que participaban las órdenes militares, según un modelo elaborado en la cultura chalchihuite y que fue adoptado por los mayas gracias a la mediación tolteca.*

*91 ABAJO La entrada al Templo de los Guerreros está dominada por un* chac mool, *escultura que se originó en el ámbito de la cultura chalchihuite de Zacatecas y Durango, y que llegó al mundo maya por mediación de la cultura tolteca. Sobre su regazo se depositaban ofrendas y los corazones d los individuos sacrificados.*

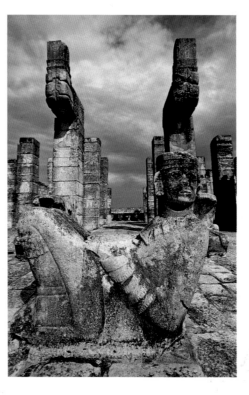

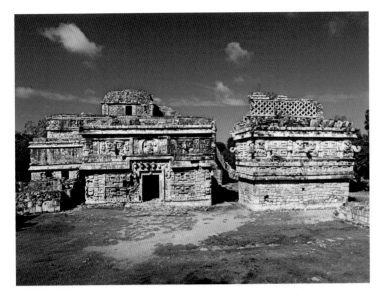

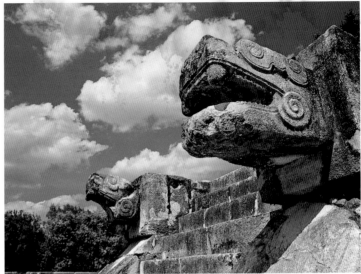

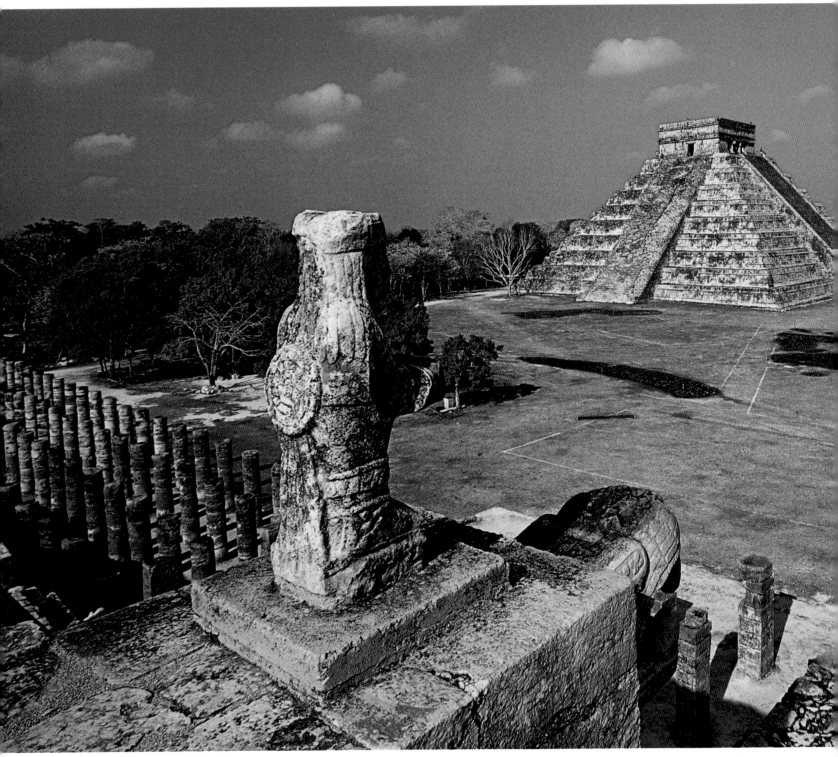

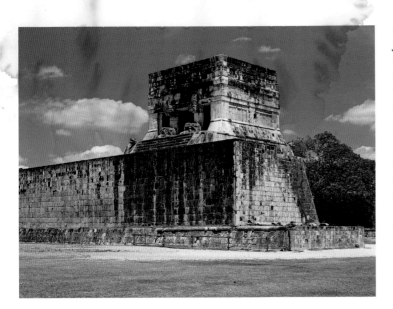

92-93 *El Castillo, la gran pirámide que se levanta en el centro de la plaza de Chichén Itzá, estaba dedicado a Kukulkán, la versión maya de Quetzalcóatl, divinidad que las poblaciones locales adoptaron como centro de un modelo político e ideológico ligado al carácter multiétnico de las entidades políticas posclásicas.*

92 ARRIBA, A LA IZQUIERDA *Los edificios más antiguos de Chichén Itzá, como la Casa de las Monjas, el Anexo y la Iglesia, en esta imagen, son de claro estilo puuc, demostrando el hecho de que este importante asentamiento yucateco, fundado al final del período clásico, empezó a desarrollarse como una de tantas ciudades puuc de la península yucateca.*

92 ARRIBA, A LA DERECHA *Dos cabezas de serpientes aparecen al final de las terrazas que llevan a la Plataforma de las Águilas y de los Jaguares. Los bajorrelieves que la adornan esta última y jaguares que se alimentan de corazones humanos indican que dicha plataforma se utilizaba para el sacrificio de los prisioneros que eran capturados por las dos principales órdenes guerreras.*

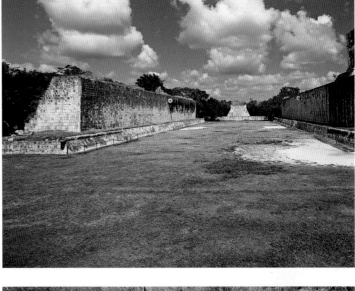

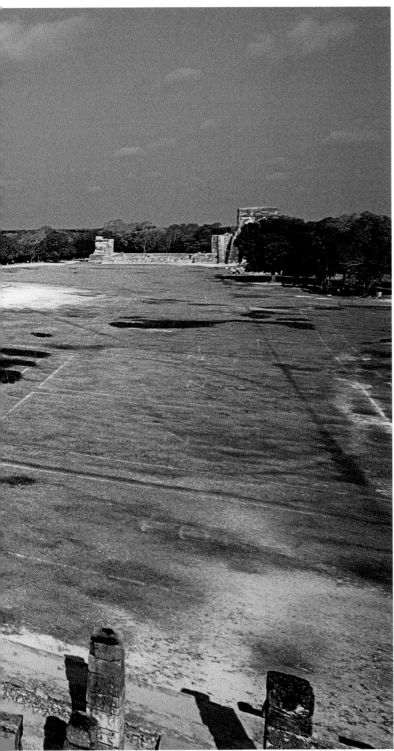

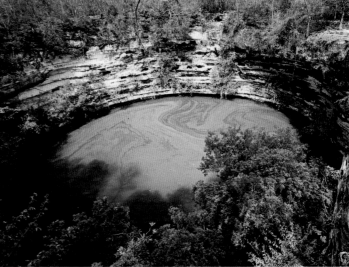

93 ARRIBA *El Templo Superior de los Jaguares domina el frontón de Chichén Itzá, demostrando el nexo entre el juego ritual y las actividades del templo. A los lados de la entrada principal del templo se encuentras serpientes emplumadas.*

93 CENTRO *El juego de pelota de Chichén Itzá era el más grande de Mesoamérica. A los lados de esta zona están esculpidos en relieve los equipos que convergen hacia la escena central, con el sacrificio de un jugador.*

93 ABAJO *La presencia del Gran Cenote se encuentra probablemente en el origen de la fundación de Chichén Itzá. Efectivamente, el cenote se consideraba un lugar de acceso al mundo de los dioses subacuáticos.*

94-95 *Tulum, en Quintana Roo, fue uno de los principales centros mayas surgidos en la costa del Caribe de la península de Yucatán, en el posclásico tardío. Su ubicación le permitía controlar las rutas comerciales marítimas que unían a Yucatán con los puertos de Guatemala y de Honduras. Cristóbal Colón encontró una de las canoas que surcaban estas vías.*

94 ARRIBA *Los edificios principales de Tulum son el Templo de los Frescos, con pinturas murales muy hermosas y complejas, y el Castillo, el templo principal de la ciudad, que domina el lugar desde lo alto de la gran escalinata de entrada.*

94 ABAJO *Es probable que las ruinas de Tulum correspondan a la antigua Zama, importante centro comercial descrito por las fuentes coloniales.*

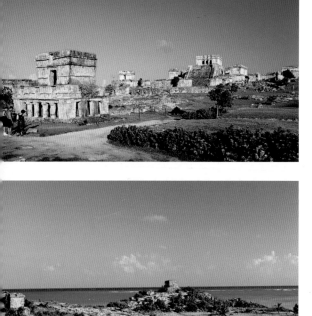

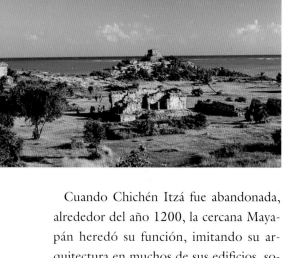

Cuando Chichén Itzá fue abandonada, alrededor del año 1200, la cercana Mayapán heredó su función, imitando su arquitectura en muchos de sus edificios, sobre todo en las pirámides de El Castillo. Pero el dominio de Mayapán también terminó alrededor de 1450, cuando el mundo maya yucateco se fragmentó en una serie de pequeños reinos, magníficamente ejemplificados por las ruinas de Tulum, cuyos pequeños edificios adornados por esculturas en estuco y pinturas murales se asoman a una de las más hermosas playas caribeñas de México.

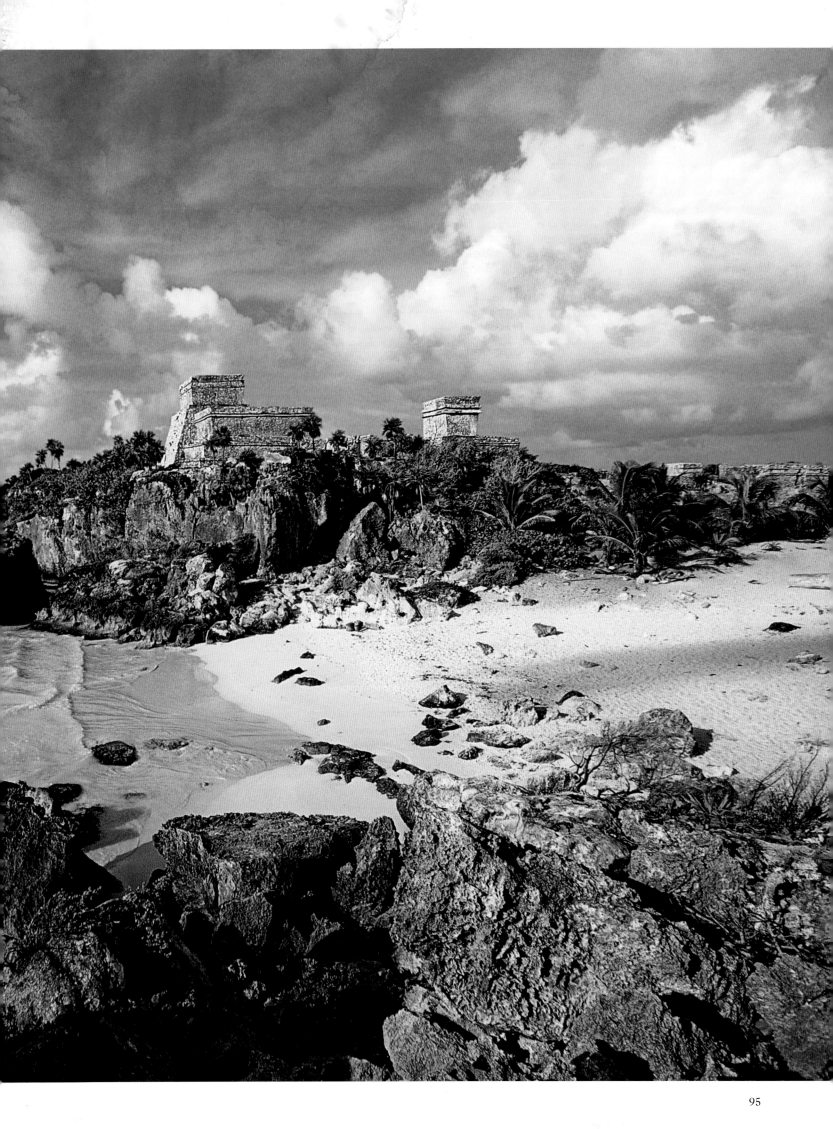

*96-97 En el Paseo de la Reforma de la Ciudad de México se levanta la columna del* Ángel de la Independencia, *obra del italiano Enrico Alciati, inaugurada por Porfirio Díaz en 1910 para celebrar los cien años de la Independencia mexicana. El panorama urbano de las ciudades mexicanas se distingue muchas veces por una considerable monumentalidad, fruto del fuerte espíritu nacionalista que distinguió a las elites locales en los siglos pasados.*

*97 ARRIBA, A LA IZQUIERDA La basílica de la Virgen de Guadalupe se levanta sobre el Tepeyac, la colina donde se encontraba el templo azteca de Tonantzin, una divinidad femenina de la tierra, y donde, según la leyenda, en 1531 la Virgen se apareció milagrosamente al indio Juan Diego, beatificado por Juan Pablo II en 1992, quinto centenario del descubrimiento de América.*

Mesoamérica fue una de las pocas regiones del mundo en las que se desarrolló una tradición urbanística autónoma, es decir, que no derivaba de modelos de zonas vecinas. En el momento de la llegada de los españoles, estaba llena de ciudades como la gran capital azteca de México-Tenochtitlan, mientras que, siglos antes, ciudades aún más imponentes como Teotihuacán y Chichén Itzá ya habían surgido y decaído.

La tradición urbanística mesoamericana del período clásico, manifestada en una serie de centros monumentales que realizaban la función de centros de dirección política, religiosa y económica del mundo indígena, se caracterizó por una especie de bipolaridad entre dos tendencias distintas. Por un lado, en las entidades políticas de tipo dinástico –típicas del mundo maya pero comunes a gran parte de Mesoamérica– surgieron refinados centros monumentales alrededor de los cuales se extendían con intensidad decreciente las unidades de población, formando una especie de ciudad esparcida en la selva tropical, cuya estructura reflejaba en buena medida las relaciones de parentesco de los habitantes. En Teotihuacán, en cambio, donde dominaban reglas de asentamiento de tipo territorial, se desarrolló un modelo de ciudad cósmica, planificada y urbanísticamente más compacta, subdividida ordenadamente en residencias urbanas regulares; los habitantes de estas viviendas probablemente compartían un mismo lugar de origen y, en muchos casos, la misma especialización productiva. En el pos-

clásico, este modelo fue adoptado en distinta medida por centros como Tula o Tenochtitlan y penetró también en el mundo maya, dando vida a formas urbanas híbridas como Chichén Itzá o Mayapán.

La destrucción de Tenochtitlan después del asedio español de 1521 marcó el acto final de la historia del urbanismo mesoamericano, por lo menos desde el punto de vista monumental. La repentina y violenta derrota del mundo indígena provocó una rápida introducción de la tradición urbanística hispánica y europea, que sustituyó a la local. A medida que desaparecían las ciudades indígenas, el actual territorio mexicano se llenó de ciudades coloniales que aún hoy constituyen uno de los elementos principales del patrimonio artístico del país. Si bien las ciudades indígenas habían sido en gran parte ciudades rituales-ofrenda, las ciudades coloniales eran en cambio centros administrativos ligados al orden económico de la Nueva España. Sobre esta base colonial se impusieron, después de la Independencia, las tendencias urbanísticas modernas, como las europeizantes del Porfiriato o las ultramodernas del México actual.

Si el urbanismo indígena se distinguió siempre por la convivencia de muchas ciudades distintas, durante la dominación colonial empezó un proceso de fuerte centralización de las funciones urbanas en la Ciudad de México, que asumió una función tan esencial en la administración política, económica y cultural de la Nueva España que se transformó en *la* ciudad mexicana, obstaculizando el desarrollo de los centros urbanos secundarios.

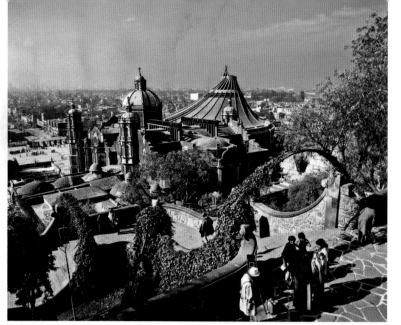

97 ARRIBA, A LA DERECHA *El Caballito es una de las esculturas modernas más conocidas de la Ciudad de México. Esta obra de 1992 "cita" otro caballito: está cerca del lugar donde, durante un cierto período, estuvo colocada la estatua ecuestre de Carlos IV, hoy en la calle de Tacuba y cuyos continuos traslados, desde 1803 hasta 1979, ejemplifican la contradictoria relación de México con su propia historia.*

Sin embargo, aunque se encontraban bajo la sombra de la gran capital, otras ciudades mexicanas se desarrollaron –muchas veces gracias a una considerable especialización económica– hasta convertirse, en muchos casos, en las capitales actuales de los estados que hoy están federados en la República mexicana. En estos centros urbanos, como en la Ciudad de México, los acontecimientos históricos han dado vida a un paisaje urbanístico estratificado, en el que se puede leer gran parte de la historia mexicana, desde sus lejanos orígenes hispánicos hasta los complejos avatares de estos últimos años.

Un viaje ideal entre las ciudades mexicanas tiene que empezar en Tijuana (Baja California), ciudad fronteriza por excelencia y auténtica puerta del país. Caótica y desordenada, llena de locales nocturnos, cosos para rodeos o peleas de gallos, y sobre todo de tiendas donde miles de jóvenes de Estados Unidos se agolpan para aprovechar su estatus de puerto franco, Tijuana es una especie de imagen artificial de México en la que se revelan todas sus contradicciones y sus problemas de "vecino" del coloso estadounidense.

Otra cara de las complejas relaciones entre México y Estados Unidos es la que se manifiesta en Monterrey (Nuevo León), tercera ciudad del país y segundo centro industrial mexicano. Esta ciudad ha gozado siempre de su situación cercana a la frontera con Texas, factor que se hace evidente en su moderna arquitectura, hecha de rascacielos que se alternan con edificios coloniales entre los modernos jardines de la Macro Plaza, quizás uno de los proyectos urbanísticos más ambiciosos de México.

*98 ARRIBA Los modernos edificios del Centro de Tecnología Avanzada para la Producción albergan la institución cultural más importante de Monterrey, el Tec, el instituto universitario tecnológico más prestigioso del país, donde se forma buena parte de la juventud destinada a conducir México por el camino de la modernización.*

*98 ABAJO El Centro Cultural Tijuana es una especie de "escaparate" de México a poco más de un kilómetro de la frontera con Estados Unidos. Este complejo comprende un museo dedicado a la cultura y a la historia mexicanas, un cine con pantalla gigante que proyecta películas sobre la historia nacional, además de librerías y espacios para exposiciones, espectáculos y eventos culturales.*

*101 ARRIBA, A LA IZQUIERDA La catedral de Guadalajara, edificada a finales del siglo XVI, no fue consagrada hasta 1618. Uno de los muchos terremotos que golpearon la ciudad hizo caer las dos torres (en la imagen sólo se ve una de ellas), reconstruidas en su forma actual entre 1851 y 1854. Los nuevos pináculos, de color amarillo, se han convertido en un símbolo de la ciudad.*

*101 ARRIBA, A LA DERECHA Real de Catorce, en el estado de San Luis Potosí, fue fundada en 1778 como consecuencia del descubrimiento de vetas de plata. La caída del precio de este metal, sin embargo, provocó su decadencia. Repoblada hoy en parte, la ciudad debe también su fama al monte que la domina: el sagrado Wirkuta, donde cada año los indígenas huicholes llegan buscando peyote.*

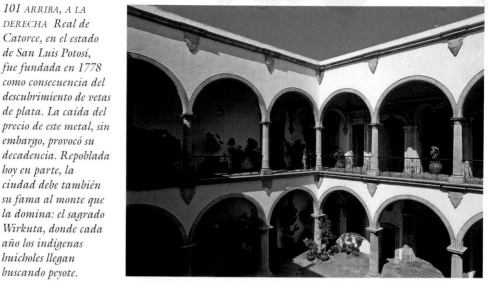

*100-101 Declarado en 1993 Patrimonio Cultural de la Humanidad, el centro histórico de Zacatecas alberga edificios de gran valor histórico-artístico. Entre todos ellos destaca la catedral, un espléndido ejemplo del estilo barroco churrigueresco, edificado con una característica piedra rosada.*

*100 ARRIBA El Palacio de Gobierno de Zacatecas está situado en la morada que perteneció a don Vicente Saldívar y Mendoza, hijo del conquistador del mismo nombre. En el centro del palacio se encuentra un espléndido patio, típico de la arquitectura colonial de la época.*

Cuando se sale de los centros modernos como Monterrey, se abre el inmenso desierto, donde algunas joyas auténticas de la arquitectura colonial recuerdan la epopeya de la conquista del gran norte y de sus riquezas mineras. Ciudades como Zacatecas (Zacatecas) y pequeños núcleos como Real de Catorce (San Luis Potosí) nacieron efectivamente como importantes centros de explotación minera; si la primera, nacida como "ciudad de la plata" en 1584, continuó desarrollándose en la época moderna, y conserva aún algunos de sus más espléndidos edificios coloniales mexicanos en el laberinto de callejuelas a los pies del Cerro de la Bufa, la segunda se ha convertido en uno de los lugares más famosos de todo México. La pequeña ciudad, a la que se accede por un engañoso túnel excavado en la roca, albergaba 40,000 habitantes hasta principios del siglo XX, pero al concluir su función minera se transformó bien pronto en una ciudad desierta, mágica, en ruinas, que en los últimos años se ha convertido en el destino de europeos establecidos allí para formar una variopinta comunidad internacional.

La doble cara del urbanismo mexicano está magníficamente ejemplificada por Guadalajara (Jalisco): su centro colonial, dominado por la célebre catedral, está rodeado por una ciudad moderna cuyo desarrollo industrial la ha convertido en la segunda ciudad mexicana en importancia económica, basada en industrias textiles, mecánicas, de la cerámica y del cuero. Sus tres universidades hacen de ella también un importante centro cultural.

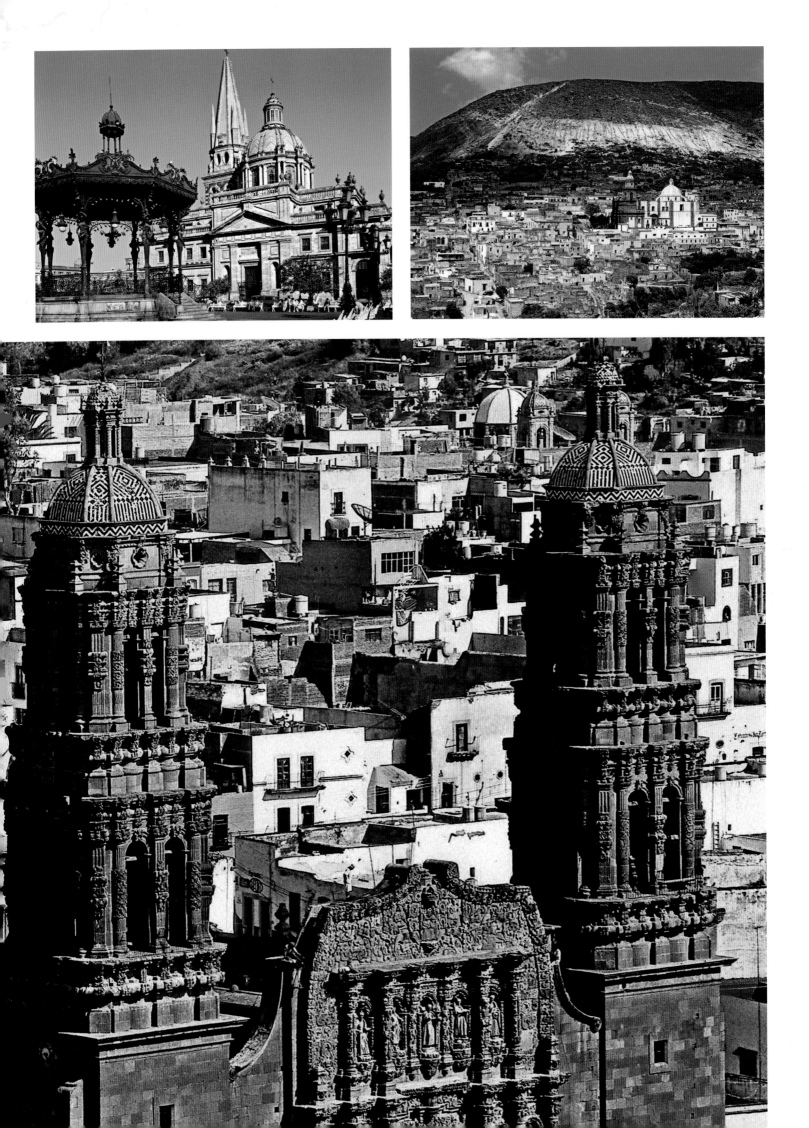

102 ARRIBA, A LA IZQUIERDA  El campanario de la iglesia de San Francisco, construida entre 1540 y 1550 y que fue catedral hasta 1922, domina el Jardín Zenea, en la ciudad de Querétaro, fundada en 1531 y que se encuentra en el estado del mismo nombre.

102 CENTRO, A LA IZQUIERDA  La efigie de Juan Antonio de Urrutia y Arana ocupa el centro de la plaza de Armas de Querétaro

(según algunos, la más hermosa de América Latina), por su contribución a la construcción del famoso acueducto de arcos de la ciudad.

102 ABAJO, A LA IZQUIERDA  Al fondo de una calle del centro de San Miguel destaca la mole de la parroquia, construida en 1683, pero ampliamente remodelada en 1880 por Zeferino Gutiérrez, que la transformó en un curioso edificio neogótico.

102 ARRIBA, A LA DERECHA  El antiguo convento de San Agustín alberga el Museo de Arte de Querétaro, después de haber sido utilizado durante casi cien años como edificio administrativo. Su espléndido patio barroco es una de las joyas del patrimonio artístico de la ciudad, declarado en su conjunto Patrimonio de la Humanidad en 1996.

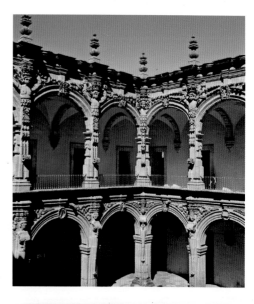

Siguiendo hacia el centro del país se encuentran algunas de las ciudades más encantadoras de México. Pátzcuaro (Michoacán), antigua capital de los tarascos, se asoma a las orillas del lago del mismo nombre y posee un centro urbano formado por un conjunto de edificios coloniales de una gran importancia. Guanajuato y San Miguel de Allende (Guanajuato) son auténticas joyas coloniales, originariamente lugares de residencia de los propietarios de las muchas minas del estado, y que se hicieron famosas debido a los turbulentos acontecimientos de la guerra de la Independencia mexicana, de la que fueron las primeras protagonistas. Si la celebridad y la intensa vida artística e intelectual de ciudades como San Miguel –declarada monumento nacional– han alterado su carácter original al atraer a un gran número de turistas y residentes extranjeros, Querétaro (Querétaro) es en cambio un ejemplo de ciudad colonial que conserva aún gran parte de su encanto antiguo, bien perceptible en las estrechas calles de su centro histórico.

La ciudad mexicana por antonomasia, au-

102-103 León Guanajuato, fue fundada en 1576 por Juan Bautista de Orozco. hoy esta ciudad es conocida por su actividad industrial y comercial de artículos artesanales de piel, y cuenta con espléndidos monumentos coloniales.

103 ARRIBA, A LA IZQUIERDA  El accidentado centro histórico de Guanajuato conserva rincones llenos de ambiente, como la plaza del Baratillo, cuya fuente fue importada desde Florencia por Maximiliano de Habsburgo. En 1988, la UNESCO lo declaró Patrimonio Cultural de la Humanidad así como la cercana zona de las antiguas minas.

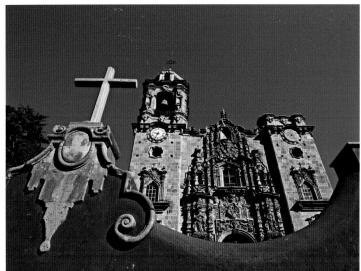

*103 ARRIBA,
A LA DERECHA*
*El magnífico estilo
barroco de la fachada
de la iglesia de San
Diego, conocida
también como la
Valenciana, es un
testimonio del
esplendor artístico
alcanzado por la
ciudad de Guanajua-
to durante el siglo
XVIII gracias a la
explotación de los
yacimientos de oro y
plata de la región.*

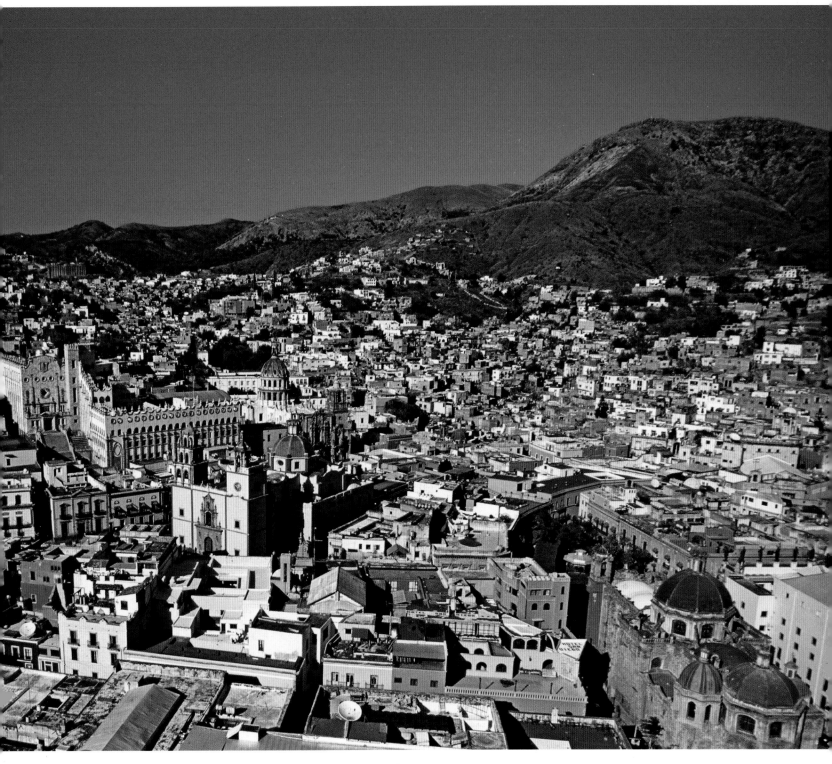

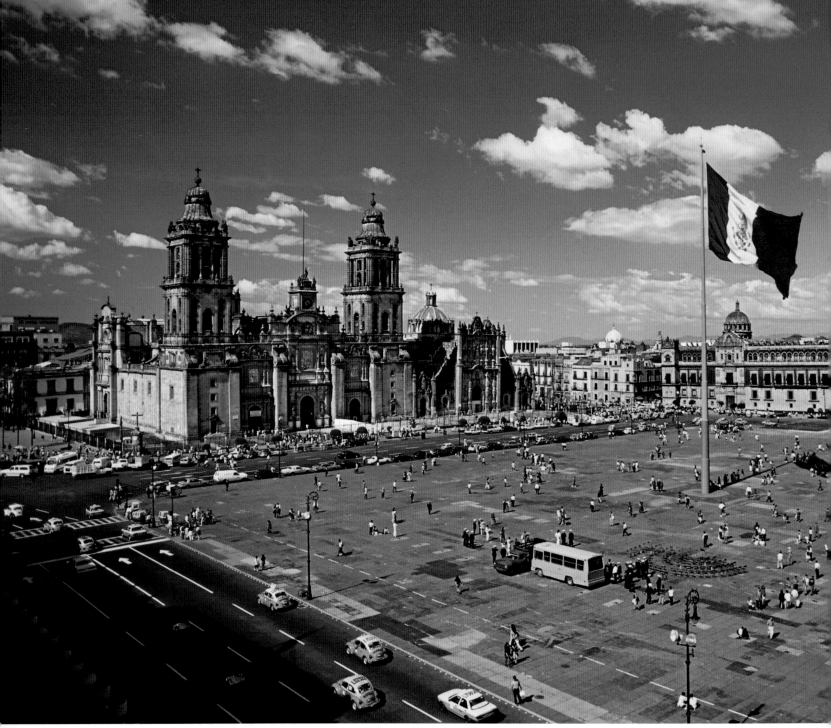

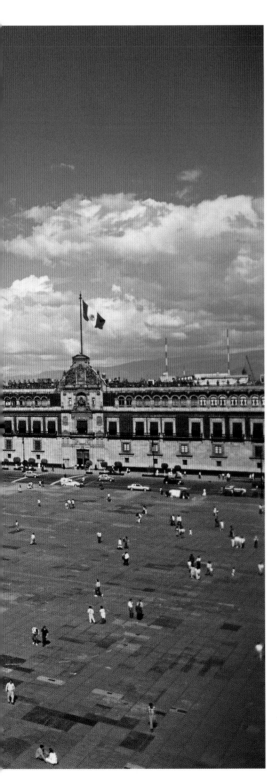

téntico centro neurálgico y espejo de las contradicciones nacionales es, obviamente, la Ciudad de México, la capital federal del país. Nacida de las cenizas de la ciudad azteca de México-Tenochtitlan, la Ciudad de México ha crecido a través de los siglos hasta desecar casi completamente el lago y cubrir gran parte de la cuenca de México. Hoy, el D.F. (Distrito Federal) –como llaman los mexicanos a la capital– es un enorme e impresionante conjunto de edificios coloniales y modernos, ricos barrios residenciales y gigantescos suburbios populares, donde reside un número de habitantes que probablemente se acerca a los treinta millones de individuos. Célebre por la capa de *esmog* que la envuelve y por su tráfico caótico, la ciudad demasiado a menudo es olvidada por los turistas, que pierden así la posibilidad de descubrir sus aspectos más fascinantes: las obras maestras de la arqui-

tectura colonial muchas veces decoradas con murales llenos de color; las zonas naturales como el bosque de Chapultepec o los jardines flotantes de Xochimilco; el impresionante patrimonio monumental y arquitectónico moderno y contemporáneo, y sobre todo la intensa vida intelectual, alimentada por un número increíble de cines, teatros, centros culturales, exposiciones y museos magníficos, entre los que destaca el Museo Nacional de Antropología, auténtico monumento del nacionalismo mexicano, que alberga una de las más extraordinarias colecciones de arte antiguo del mundo. Además, no toda la ciudad es caótica e inhabitable: los barrios de la Condesa y sobre todo de Coyoacán, con pequeñas y hermosas plazas llenas de cafés, librerías y tiendas de artesanía, constituyen los lugares ideales para quien quiera saborear una Ciudad de México distinta y agradable.

106-107 *Un estadio de fútbol y una plaza de toros, auténticos símbolos de la compleja identidad cultural del México actual, destacan en el panorama de la Ciudad de México. La corrida de toros fue introducida por los colonos españoles y tuvo un gran éxito: precisamente en la Ciudad de México se encuentra la Monumental, la plaza de toros más grande del mundo.*

106 ARRIBA *La Biblioteca Universitaria de la Universidad Nacional Autónoma de México es uno de los edificios más representativos de la capital mexicana. Construido en 1935, presenta, en tres de sus paredes exteriores, la decoración realizada en 1954 por Juan O'Gorman: enormes mosaicos de piedras policromas en las cuales se resume simbólicamente la historia de México, desde la época prehispánica hasta la modernidad.*

107 *ARRIBA, A LA IZQUIERDA La basílica de la Virgen de Guadalupe constituye el auténtico corazón religioso de la Ciudad de México, adonde cada 12 de diciembre llegan miles de peregrinos. En esta zona se han construido distintas basílicas desde el siglo XVI: la más moderna, inaugurada en 1976, es obra del célebre arquitecto Pedro Ramírez Vázquez.*

107 *CENTRO El resplandeciente edificio ultramoderno que alberga la Bolsa de Valores de Ciudad de México se levanta a un lado del paseo de la Reforma, cerca de las sedes de importantes empresas nacionales e internacionales ubicadas junto a la Zona Rosa, uno de los barrios más elegantes del centro de la ciudad.*

107 *ABAJO La secular pasión mexicana por el arte monumental hace que la Ciudad de México esté llena de hermosas obras escultóricas y arquitectónicas contemporáneas, como las cinco torres erigidas en 1956 por el escultor Mathias Goeritz y por el arquitecto Luis Barragán en la zona de Ciudad Satélite.*

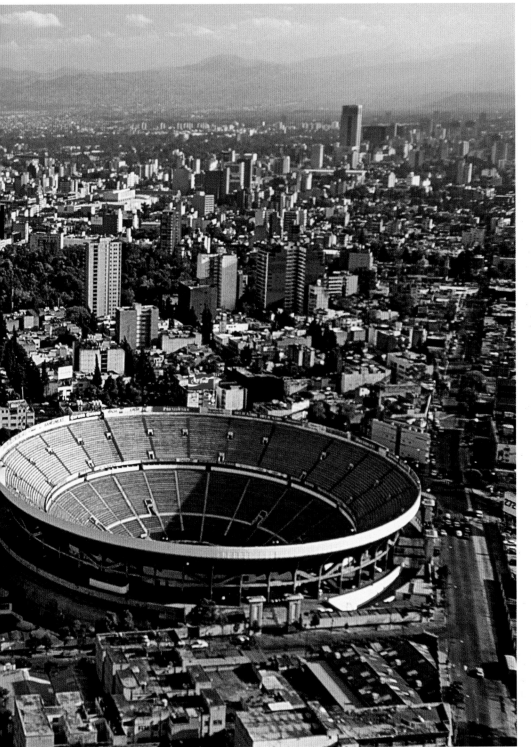

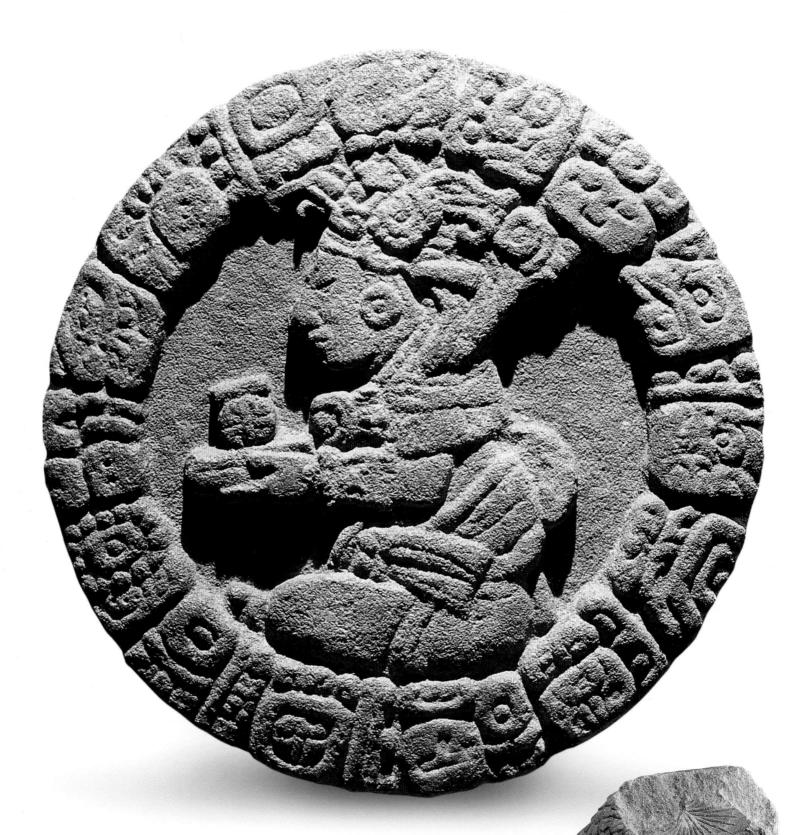

*108 ABAJO Y ARRIBA*
*El Museo Nacional de Antropología conserva excepcionales obras maestras del arte mesoamericano, además de cerámicas, productos textiles, instrumentos agrícolas, imágenes religiosas y vestidos tradicionales. En esta* *ilustración aparecen una piedra, como las que se colocaban en los frontones y que representa un jugador en el momento de lanzar la pelota (arriba), y un águila de piedra, procedente de las ruinas del Templo Mayor de Tenochtitlan.*

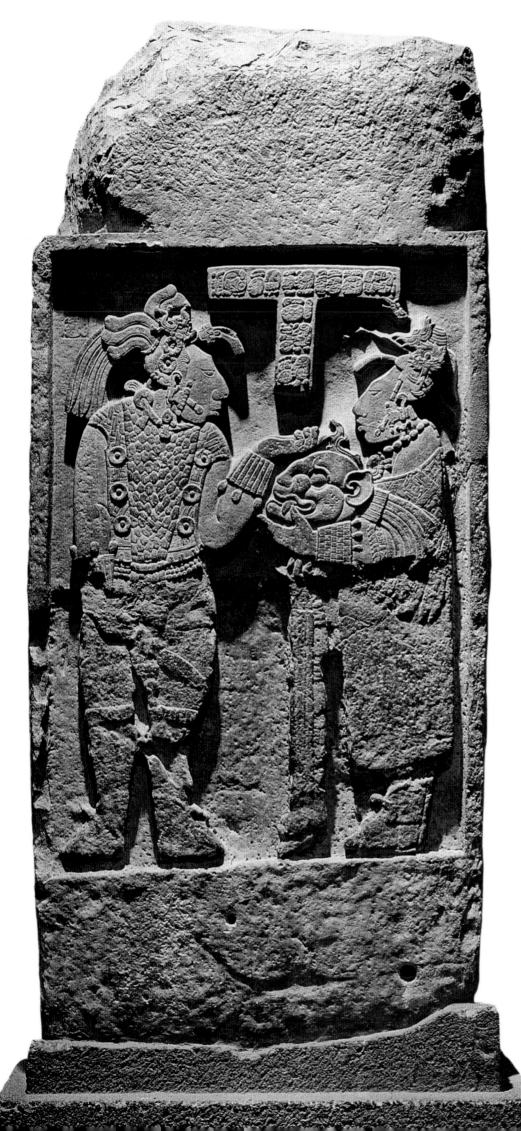

109 *IZQUIERDA* Este bajorrelieve de Yaxchilán, expuesto en el Museo Nacional de Antropología, representa a dos dignatarios; el personaje que se ve a la derecha le coloca al otro un gorro o tocado de guerra.

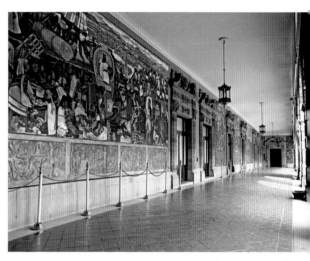

109 *ARRIBA, A LA DERECHA* El pórtico que rodea el patio del Palacio Nacional está decorado por el más célebre ciclo de murales de Diego Rivera, que ilustra distintos episodios de la historia mexicana, del pasado prehispánico a la conquista, desde la Independencia hasta la Revolución y a la exaltación de la ideología comunista.

109 *ABAJO, A LA DERECHA* El patio central del Museo Nacional de Antropología está presidido por la enorme fuente central en forma de paraguas. Inaugurada en 1964, la nueva sede del museo es obra del arquitecto Pedro Ramírez Vázquez y representa una síntesis en clave nacionalista de la historia mexicana.

**110** *ARRIBA*
*Las máscaras de este tipo, en este caso de piedra verde con incrustaciones, tenían una función funeraria. Este resto arqueológico forma parte de las colecciones del museo anexo al Templo Mayor de Tenochitlan.*

**110** *ABAJO, A LA IZQUIERDA Esta estatua zapoteca, hallada en Monte Albán y que ahora se encuentra en el Museo Nacional de Antropología, representa a un noble con un gran tocado.*

**110** *ABAJO, A LA DERECHA Proveniente de Chichén Itzá y hoy en el Museo Nacional de Antropología de la Ciudad de México, esta estatua representa un rostro saliendo de la boca de una serpiente. Probablemente se trate de Venus como Estrella de la Mañana.*

**111** *Entre los centenares de obras de arte que hacen del Museo Nacional de Antropología uno de los museos*

*arqueológicos más importantes del mundo, destaca el rico ajuar funerario procedente de la tumba de Pacal, el rey maya de Palenque, cuyo rostro fue inmortalizado en esta célebre cabeza de estuco modelado.*

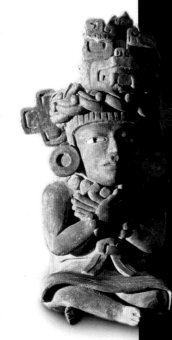

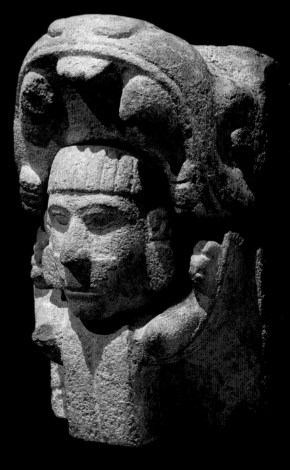

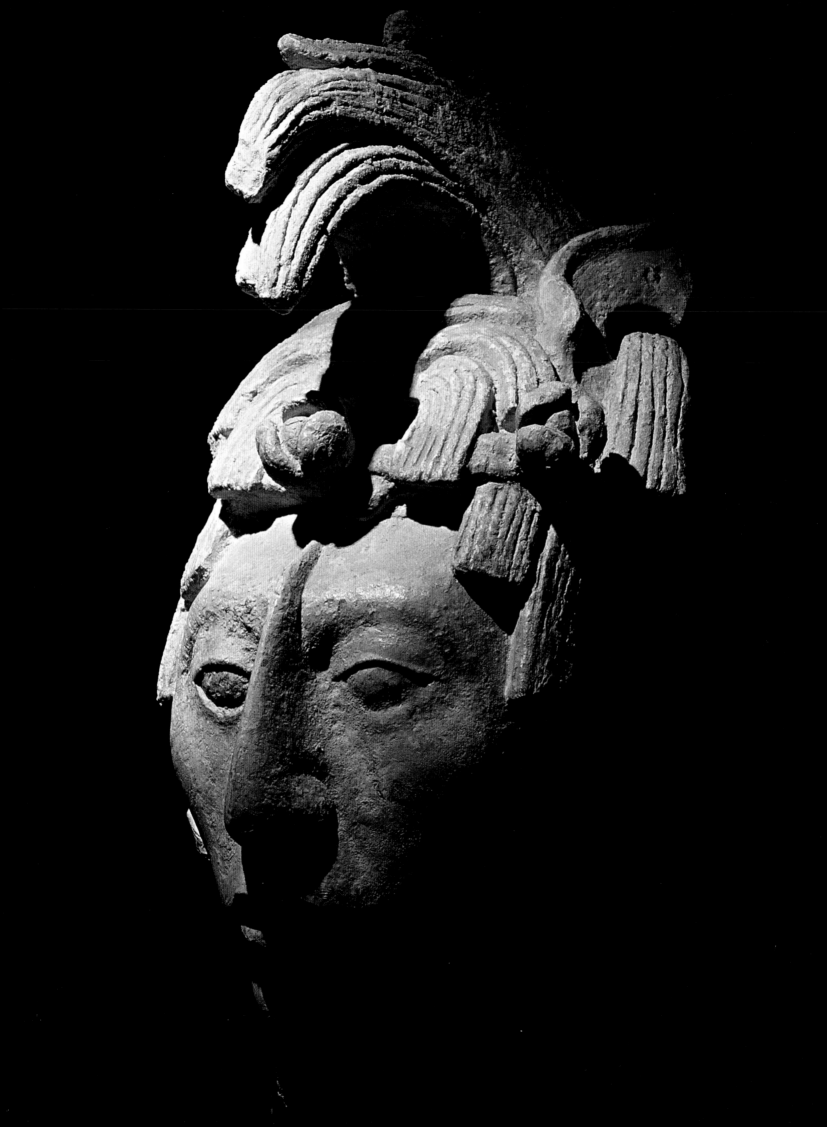

113 *ABAJO, A LA IZQUIERDA, Y ARRIBA, A LA DERECHA Tepoztlán, en el estado de Morelos, un activo centro en el que habitan numerosos intelectuales mexicanos y extranjeros, se encuentra cerca el Tepozteco, un pico rocoso donde se levanta un templo azteca dedicado a la divinidad del pulque, bebida alcohólica que se obtiene del agave. Esta ciudad conserva también notables ejemplos de arquitectura colonial.*

*112 y 113 ABAJO, A LA DERECHA La construcción colonial más famosa de Taxco es la parroquia de Santa Prisca, edificada en el siglo XVIII en el punto donde se levantaba la primera iglesia de la ciudad. La fachada, iniciada en 1751, está adornada con preciosas decoraciones arquitectónicas del estilo churrigueresco propio de la época.*

A pesar de la existencia de estos pequeños oasis, en los últimos años muchos habitantes del D.F. se han refugiado en ciudades próximas como Cuernavaca (Morelos), la "ciudad de las flores", llena de monumentos, que se está transformando cada vez más en una especie de residencia dorada de mexicanos y extranjeros ricos, entre los que se cuentan algunas estrellas de Hollywood, que siguen así una tradición iniciada por los emperadores aztecas y continuada por Hernán Cortés y por Maximiliano de Habsburgo. Más "alternativa" o intelectual es, en cambio, la pequeña Tepoztlán (Morelos), la ciudad a los pies del pico del Tepozteco, que se ha convertido también en el refugio de una numerosa comunidad internacional. Taxco (Guerrero) es otra de las pequeñas ciudades coloniales de México que, gracias a su patrimonio arquitectónico, ha sido declarada monumento nacional; esta ciudad fue fundada en el siglo XVI como centro minero dedicado a la explotación de la plata, material que se ha convertido en el verdadero eje de la identidad ciudadana: aún hoy, en las tortuosas callejuelas del centro histórico, hay más de trescientas tiendas de platería, genuino objetivo de los turistas que visitan la región.

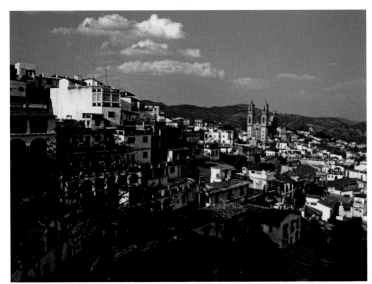

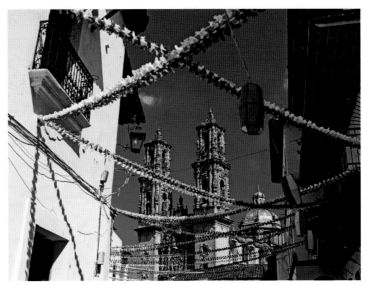

114-115 *Desde el patio de la iglesia de Santo Domingo se ve la capilla del Rosario, una de las joyas del patrimonio artístico de Puebla. El interior de esta capilla, cuya construcción duró cuarenta años (1650-1690), presenta una complicada decoración barroca, enteramente cubierta de pan de oro, que la convierte en una de las obras más excepcionales del barroco mexicano.*

114 *ARRIBA La Casa del Alfeñique (Casa del Turrón) fue realizada en el siglo XVIII por don Juan Ignacio Morelos y hoy en día acoge un museo dedicado a la historia y al arte del estado de Puebla. El curioso nombre del edificio se debe al hecho de que su hermosa decoración externa de ladrillos, azulejos y estuco recuerda al dulce de azúcar y almendras que se hace en la ciudad.*

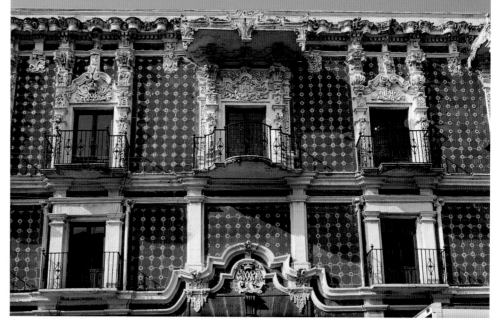

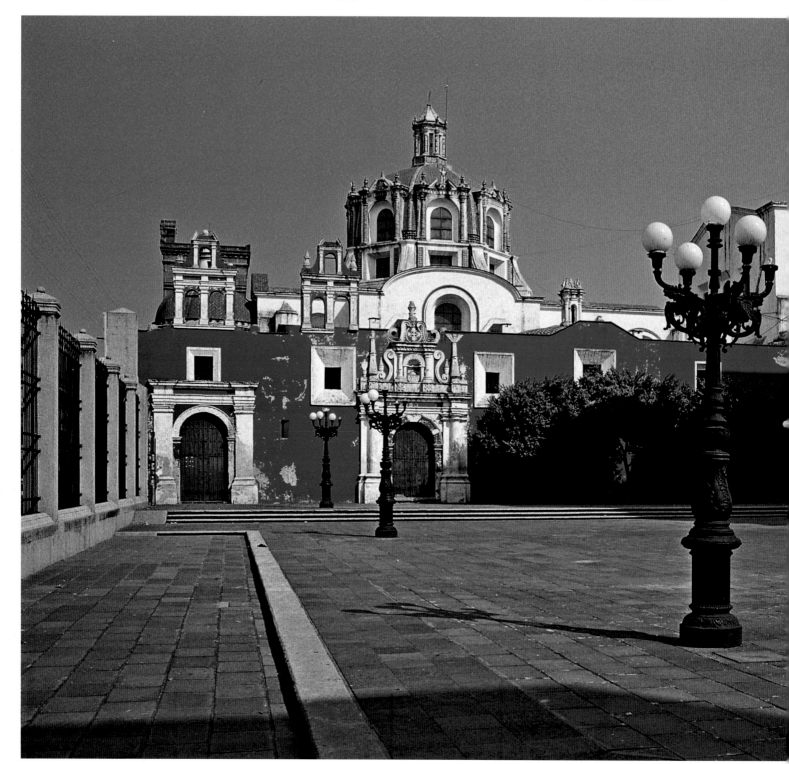

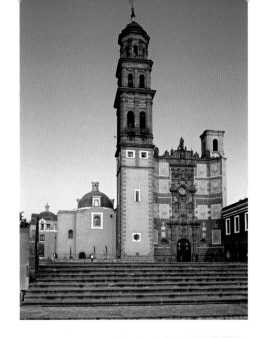

*115 ARRIBA, A LA IZQUIERDA La iglesia de San Francisco fue construida entre 1570 y 1767 por los franciscanos de Puebla. Su fachada es famosa por los paneles de azulejos que flanquean el majestuoso portal y por la alta torre del campanario de cuatro cuerpos. En este edificio se conserva el cuerpo de san Sebastián de Aparicio, destino de constantes peregrinaciones.*

La más española de las ciudades mexicanas, y también la auténtica "adversaria" del Distrito Federal, es Puebla (Puebla), una ciudad muchas veces olvidada por los circuitos turísticos principales. Fundada en 1531 para competir con el cercano centro religioso indígena de Cholula, esta ciudad ha mantenido a lo largo de los siglos un fuerte carácter católico y conservador, que se refleja en las más de setenta iglesias y en los miles de edificios coloniales de su centro. Puebla es famosa por las baldosas de cerámica pintadas a mano (cerámica de talavera) y por algunas especialidades gastronómicas, como el mole poblano, esa salsa hecha de cacao, chile, almendras, tomate, anís, cebolla, ajo y canela, que es quizás el plato más típico y celebrado de la cocina mexicana.

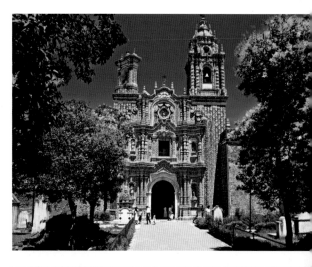

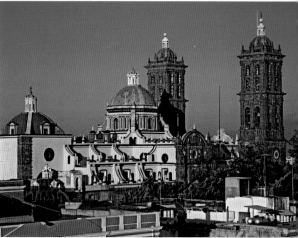

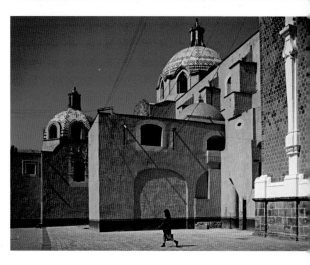

*115 ARRIBA, A LA DERECHA Esta adornadísima fachada de una iglesia de Puebla aparece detrás de un agradable jardín. Se dice que en esta ciudad hay tantas iglesias que cada día del año se puede visitar una diferente.*

*115 CENTRO, A LA DERECHA La catedral de Puebla, que fue terminada en*

*1648, conserva aún sus campanarios y la fachada profusamente decorada.*

*115 ABAJO, A LA DERECHA Entre los muchos testimonios coloniales de Tlaxcala, en el estado del mismo nombre, destaca la iglesia de San José, cuya fachada churrigueresca domina la plaza central de la ciudad.*

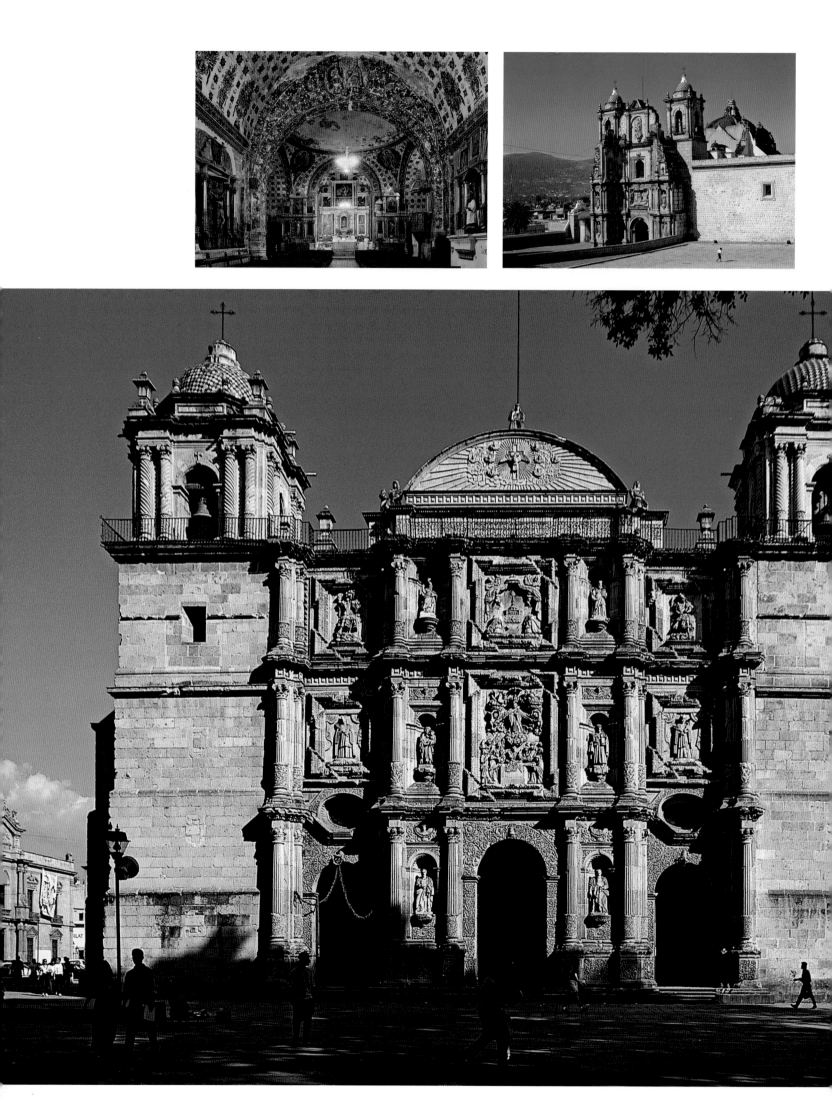

*116-117 y 117 CENTRO
La catedral de
Oaxaca, en el estado
del mismo nombre, se
construyó entre 1535 y
1574 y fue remodelada
muchas veces a lo largo
de la historia de la que
sigue siendo una de las
ciudades más hermosas
de México, donde los
edificios coloniales son
el escenario de una
activa vida cultural
y turística.*

*116 ARRIBA, A LA
IZQUIERDA En
Tlacochahuaya, en las
afueras de Oaxaca,
la iglesia de San
Jerónimo fue edificada
en el siglo XVI. El
interior presenta una
gran abundancia de
adornos barrocos, pero
la iglesia es famosa
sobre todo por el órgano
francés que se conserva
en ella, auténtico
orgullo de la ciudad.*

*116 ARRIBA, A LA
DERECHA Asomada a
la Plaza de la
Danza, la hermosa
basílica de la Soledad,
no lejos del Zócalo de
Oaxaca, fue fundada
en 1692 en honor de
la santa patrona de
la ciudad, la Virgen
de la Soledad. En las
colinas que se ven al
fondo se encuentra
Monte Albán.*

Oaxaca (Oaxaca), la más hermosa ciu-
dad mexicana en opinión de quien escri-
be, es una auténtica perla colonial acuña-
da en el valle del mismo nombre que se
abre entre las imponentes laderas de la
sierra de Oaxaca. En su centro histórico
colonial se respira un aire de otros tiem-
pos, a pesar del considerable desarrollo
de esta ciudad culturalmente rica y activa,
recientemente acelerado por una nueva
red de autopistas con el Distrito Federal.
Oaxaca es, además, el punto de partida
obligado para visitar la sierra de Oaxaca,
los grandes yacimientos arqueológicos
zapotecos de Monte Albán y Mitla, o pa-
ra bajar hasta las espléndidas poblaciones
balnearias de la costa del Pacífico.

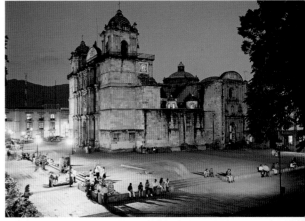

*117 ARRIBA La calle
peatonal conocida
como Macedonia
Alcalá une la plaza
del Zócalo con la
catedral de Oaxaca
y constituye la
principal arteria
comercial y turística
de esta ciudad, llena
de restaurantes,
museos, tiendas de
artesanía y joyerías.*

*117 ABAJO La
fachada alta y
estrecha, parecida
a la de la catedral,
aumenta la monu-
mentalidad de la
iglesia de Santo Do-
mingo, en Oaxaca. El
antiguo convento do-
minicano anexo a la
iglesia alberga actual-
mente el Centro Cul-
tural Santo Domingo.*

118-119 *Una mujer indígena está sentada delante del portal de una casa de color azul cobalto y rojo en la calle Matamoros, una de las principales calles del centro de la ciudad de Oaxaca.*

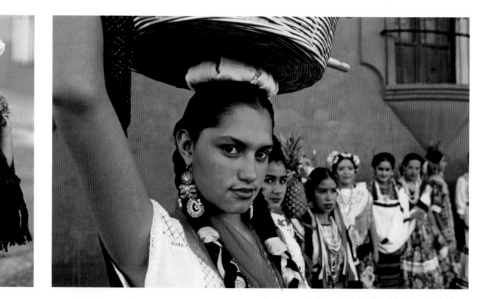

*118 ARRIBA, A LA DERECHA  Un grupo de mujeres de Oaxaca (la población indígena de la ciudad pertenece en gran parte a la etnia zapoteca) viste los trajes tradicionales, que constituyen un elemento identificador de gran importancia y que se llevan con orgullo en las fiestas y celebraciones.*

*119 ARRIBA  Los mercados de Oaxaca son lugares de encuentro para los indígenas, que se reúnen en ellos para vender productos agrícolas, comida y artesanía. Comprar o comer en uno de estos mercados es una buena forma de acercarse a la realidad local.*

*119 ABAJO  Los colores característicos de las casas alineadas en las calles del centro de la ciudad, subrayados aún más por la luz extraordinaria del cielo de Oaxaca, dan a esta población una atmósfera característica, vital y alegre.*

A pesar de que el mar de la costa atlántica no se puede comparar con el del Pacífico, Veracruz (Veracruz) ha gozado siempre de su ubicación, y desde el siglo XVI es el principal puerto de México. Su carácter portuario la ha convertido en una urbe cosmopolita, con una considerable población negra de origen africano. De todos estos rasgos ha surgido una ciudad con una atmósfera muy "brasileña", alegre y festiva hasta el exceso, no en vano conocida por su Carnaval, que es uno de los más importantes del continente americano. El hermoso fuerte de San Juan de Ulúa, que se levanta en un islote situado frente al puerto –hasta el año 1760 era el único al que se permitía el comercio con España–, demuestra la necesidad de defenderse de las constantes incursiones de corsarios y piratas.

En el extremo norte de la península yucateca surge Mérida (Yucatán), pequeña ciudad de sabor colonial que, levantada sobre el antiguo asentamiento maya de Tihó, fue durante siglos el lugar de residencia de ricos propietarios de plantaciones de fibras vegetales (henequén) y que hoy recibe en cambio una importante afluencia de turistas que se dirigen a los yacimientos arqueológicos yucatecos y a las playas caribeñas. Entre sus edificios coloniales, muchas veces de estilo morisco, destacan la imponente catedral y la casa de los Montejo, la familia de conquistadores del Yucatán que eligió Mérida como residencia.

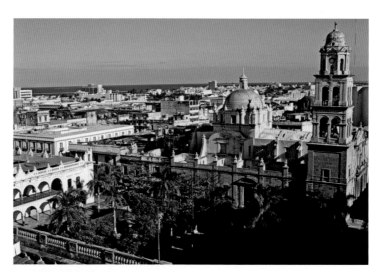

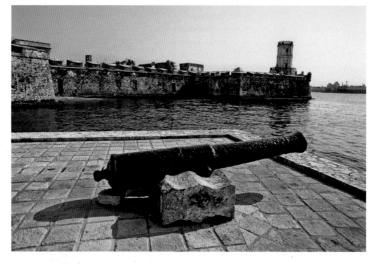

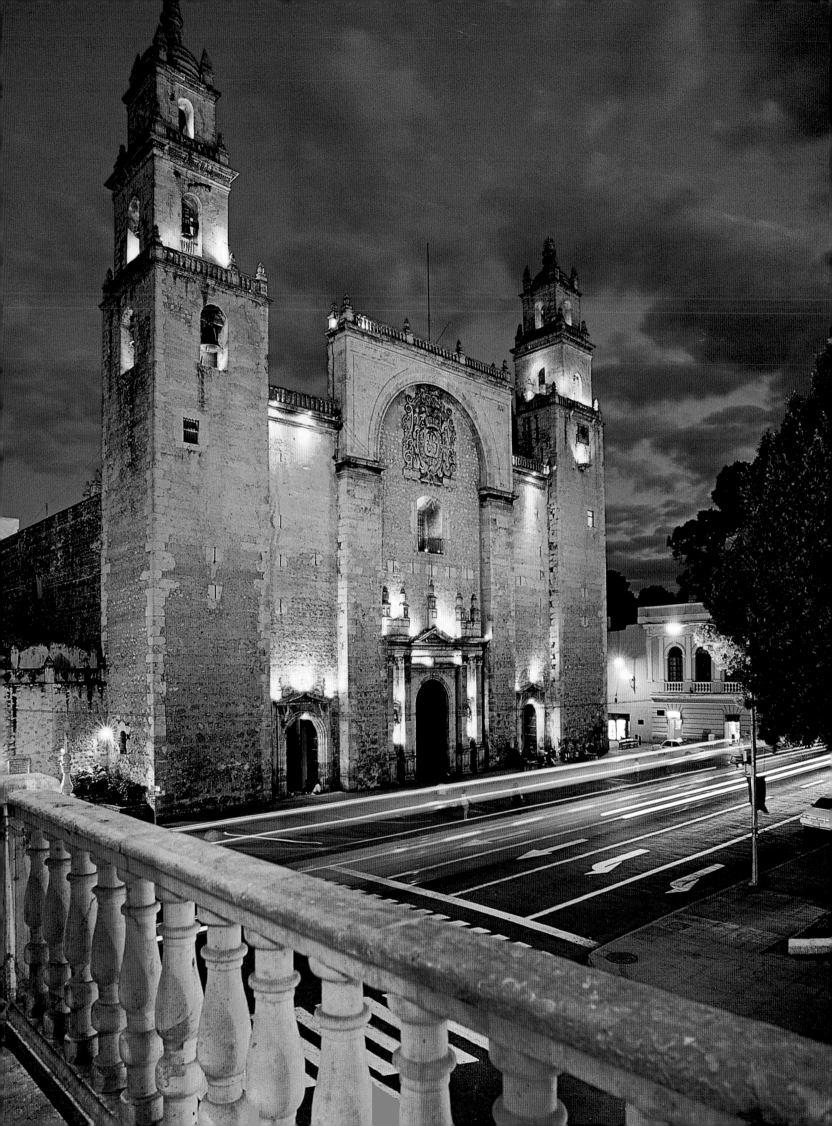

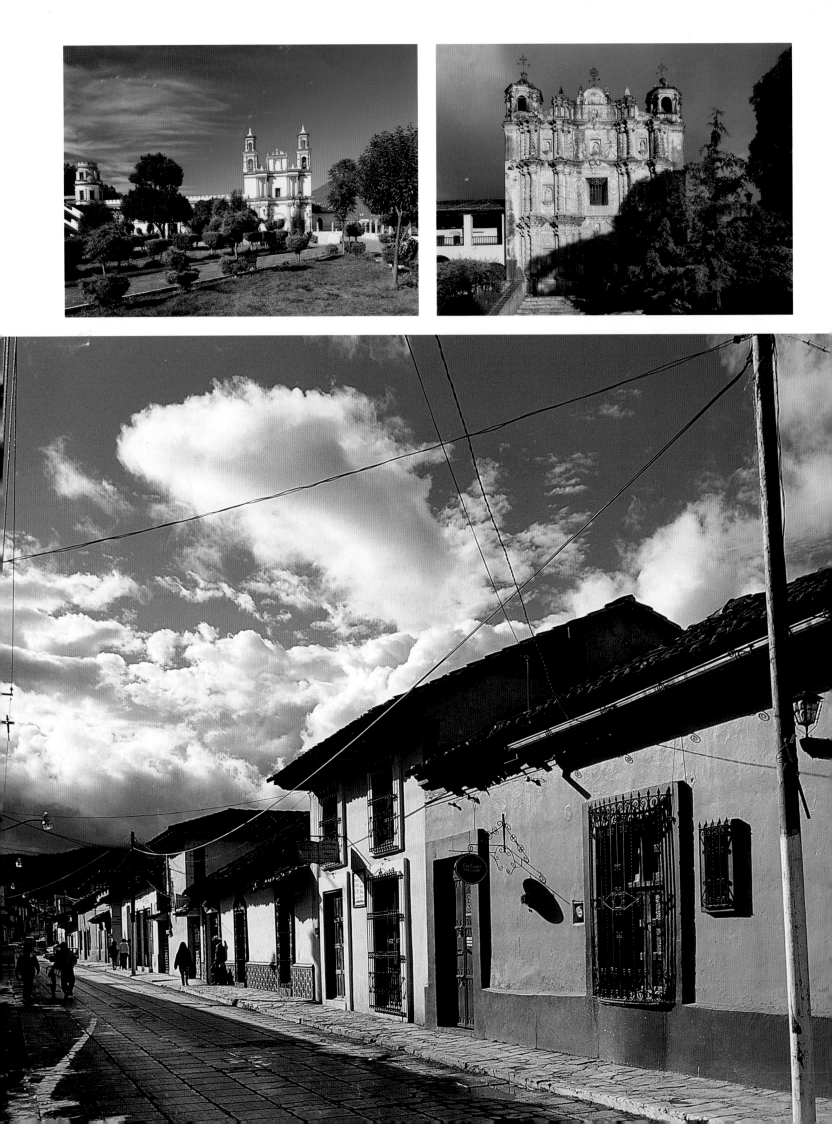

*122 ARRIBA, A LA IZQUIERDA En San Cristóbal de las Casas, en Chiapas, se encuentra la iglesia de la Merced, finalizada en 1537. Este edificio presenta una fachada inusualmente sobria en comparación con la mayoría de las construcciones religiosas barrocas de México.*

*122 ARRIBA, A LA DERECHA La iglesia de Santo Domingo, en San Cristóbal de las Casas, adornada por una espléndida fachada de piedra rosa de estilo barroco churrigueresco, se construyó a mediados del siglo XVI y se considera la más hermosa de la ciudad.*

*122-123 Edificios bajos, de aspecto sencillo pero pintados con gusto, se asoman a una calle adoquinada de San Cristóbal de las Casas. Esta ciudad, fundada en 1528 con el nombre de Villa Real de Chiapas, fue capital del estado hasta 1892.*

*123 ARRIBA Esta hermosa vista elevada nos muestra la calle Real de Guadalupe, en el centro de San Cristóbal de las Casas. La ciudad conserva un carácter antiguo, acogedor y pacífico que atrae a muchos visitantes, sobre todo europeos.*

La ciudad que en estos últimos años se ha convertido en el auténtico rostro de México es ciertamente San Cristóbal de las Casas (Chiapas), recostada en un ancho valle entre los montes boscosos de los Altos de Chiapas. Esta ciudad, caracterizada por sus pequeñas casas pintadas con vivos colores y embellecidas con espléndidos jardines interiores, parece hoy suspendida entre su lejano pasado prehispánico y el futuro globalizador. Los indígenas mayas procedentes de las comunidades de San Juan Chamula y Zinacantán, conviven –aunque no siempre en armonía– con los *coletos*, los habitantes mestizos o blancos de San Cristóbal, muchos de los cuales son descendientes de la clase administrativa de lo que fue la principal capital de la Chiapas colonial; a estos componentes de la población local se añade además la gran cantidad de extranjeros que en los últimos años ha llegado a esta ciudad hermosa y contradictoria.

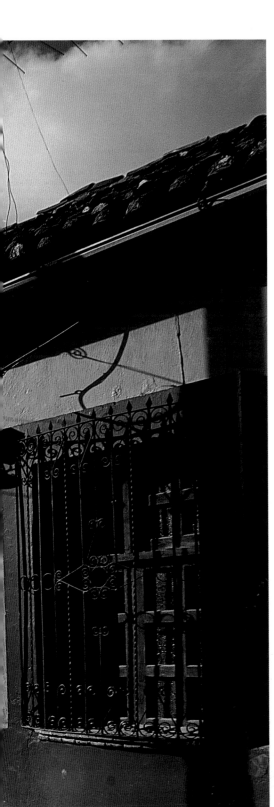

*123 CENTRO La hermosa fachada de la catedral de San Cristóbal de las Casas, en Chiapas es actualmente uno de los principales símbolos de esta bella ciudad colonial. La iglesia se construyó en 1528, pero sufrió frecuentes reformas a lo largo de los siglos: la fachada actual, por ejemplo, es de finales del siglo XVIII.*

*122 ABAJO El Zócalo de San Cristóbal de las Casas es también conocido como plaza 31 de Marzo. Como en el resto de esta graciosa ciudad de Chiapas, también los edificios que rodean la plaza principal son poco elevados (a excepción de la catedral) y manifiestan una sobria elegancia.*

*124 Dos niñas de Oaxaca de Juárez, vestidas con hermosos atuendos para festejar a la Virgen de Guadalupe. La población indígena del estado de Oaxaca comprende tres etnias, la más numerosa de las cuales es la zapoteca.*

*124-125 Protegiéndose del sol con las típicas capas de colores, mujeres y niños esperan un medio de transporte sentados en una plaza de San Cristóbal de las Casas, en Chiapas.*

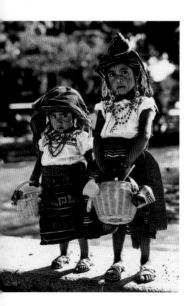

éxico es, en muchos sentidos, un país de identidad dividida, fragmentaria, que durante décadas se ha preguntado cómo formar una cultura nacional unitaria a partir de las muchas identidades étnicas, locales, que lo caracterizan. Con más de 60 lenguas indígenas aún hoy en uso, México es efectivamente el tercer país del mundo en variedad lingüística interna, y ello demuestra que ya la identidad indígena del México precolombino no era una identidad unitaria, sino un auténtico mosaico de lenguas y pueblos sólo parcialmente unificados por las bases económicas comunes y, en algunos momentos de la historia, por la acción de entidades políticas expansionistas como el Imperio azteca. Hoy los hablantes de las 60 lenguas indígenas de México –es decir, los herederos directos de las civilizaciones prehispánicas– son unos siete millones, aunque más de 25 millones de individuos tienen orígenes por lo menos parcialmente indígenas.

La población europea que llegó masivamente como consecuencia de la conquista española no representó sólo un componente más, añadido a un panorama ya complejo de por sí, sino que inició un fuerte proceso de mestizaje étnico y cultural. Si bien entre los siglos XVI y XIX, peninsulares y criollos intentaron reproducir una sociedad de tipo europeo, claramente separada de la indígena, ello no impidió la formación de un amplio estrato de población mestiza y de comportamientos culturalmente híbridos, el primero de los cuales era el profundo sentimiento católico teñido de religiosidad tradicional que pronto se difundió entre las co-

munidades indígenas.

Tras la Revolución mexicana, cuando el país tuvo que buscar una nueva identidad que fuera el signo de la discontinuidad con el pasado, la personalidad mestiza se asumió como una identidad nacional que trascendía los específicos caracteres indígenas –a menudo percibidos como atrasados y reaccionarios– y proyectaba a México hacia la modernidad. Es ejemplar en este sentido la retórica nacionalista expresada en la célebre lápida erigida en la plaza de Tlatelolco, en conmemoración del último y sanguinario acto de la conquista: "El 13 de agosto de 1521, heroicamente defendido por Cuauh-témoc, cayó Tlatelolco en poder de Hernán Cortes. No fue triunfo ni derrota, fue el doloroso nacimiento del pueblo mestizo que es el México de hoy." Esta misma plaza, no en vano conocida como Plaza de las Tres Culturas, es uno de los símbolos de la estratificación cultural mexicana: junto a los restos del templo mayor de la antigua ciudad de Tlatelolco, se levantan la iglesia de Santo Domingo, del siglo XVI, y grandes edificios que fueron una de las puntas de diamante de la arquitectura mexicana moderna.

Durante largo tiempo, toda la vida intelectual mexicana ha estado dominada por el debate centrado en la dificultad de amalgamar los distintos componentes del país en una cultura nacional unitaria. Se había practicado una política cultural dirigida a la integración de la población indígena en la sociedad hasta hace pocos años, cuando se hizo cada vez más evidente la necesidad de reconocer la diversidad etnolingüística del país como una riqueza y no como un obstáculo para el desarrollo.

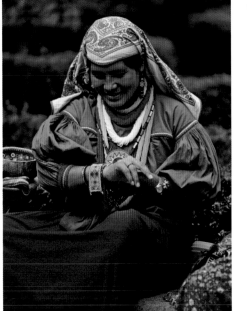

*125 ARRIBA, A LA IZQUIERDA Una anciana huichol de Jalisco viste el traje tradicional, con la característica blusa verde. Estos indígenas, que se autodenominan wirrarika, conservan muchas tradiciones antiguas, incluido el uso ritual del peyote.*

*125 ARRIBA, A LA DERECHA Protegida en la típica "cuna" de tela que permite a las mujeres trabajar y trasladarse llevando consigo a los más pequeños, una niña indígena escruta al fotógrafo en San Cristóbal de las Casas, en el estado de Chiapas.*

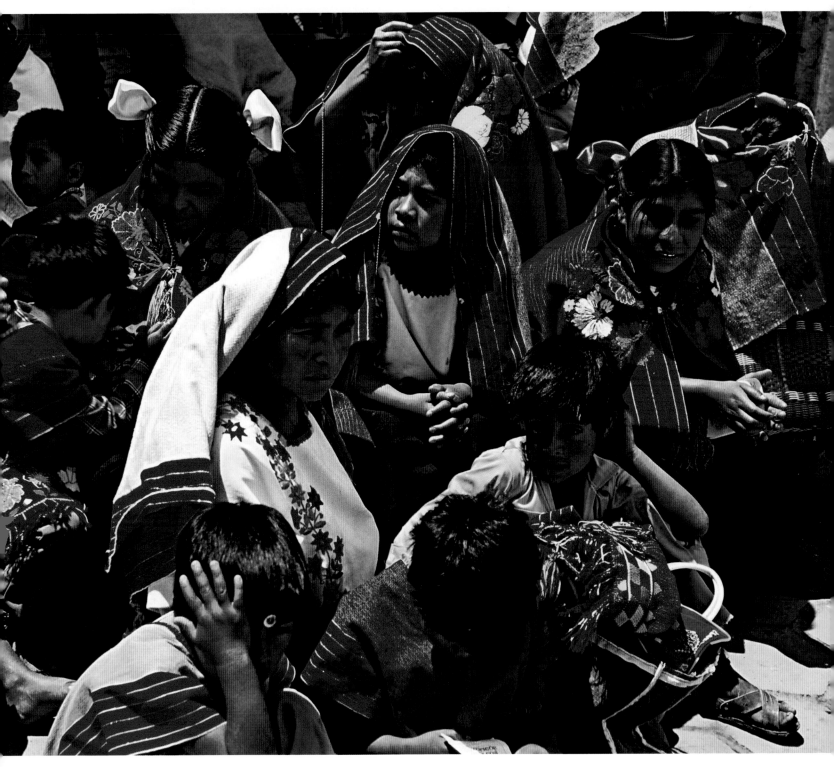

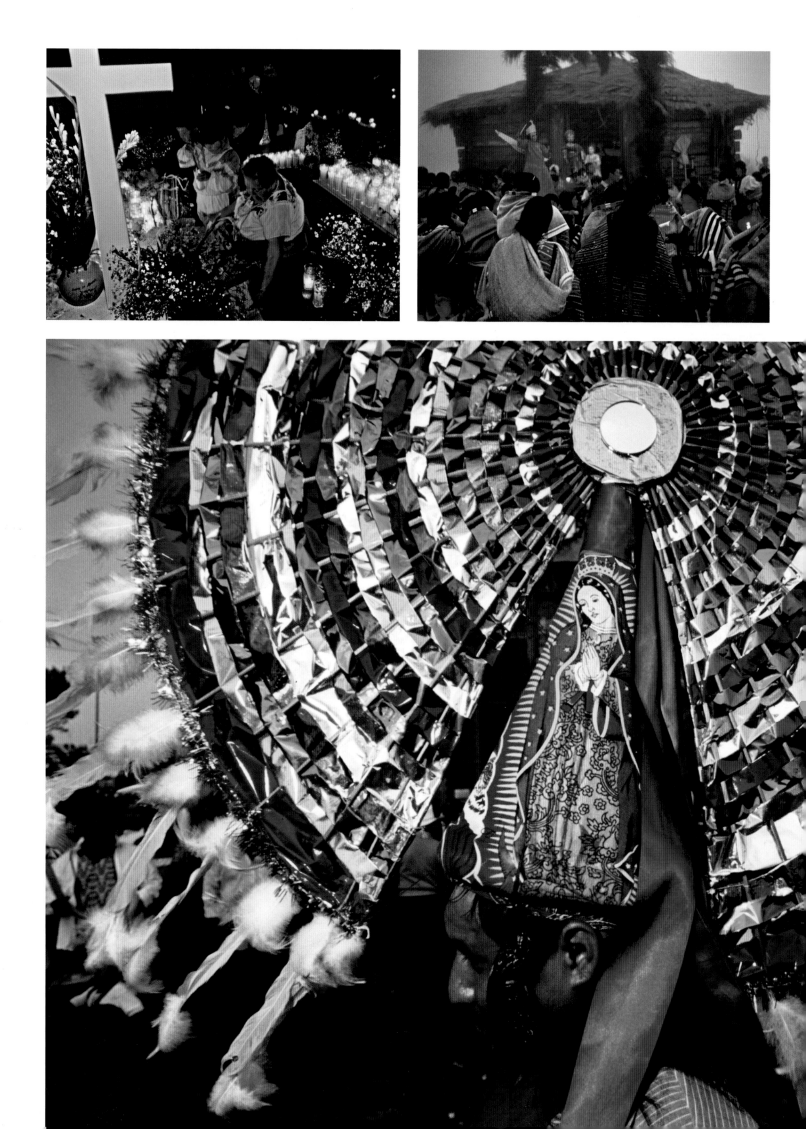

126-127 *Un bailarín indio suntuosamente acicalado se dirige a la basílica de Guadalupe, en la Ciudad de México, con ocasión de la fiesta de la Virgen. La religiosidad de los mexicanos, ligada todavía en parte a las tradiciones prehispánicas, se manifiesta plenamente en estas brillantes ocasiones festivas.*

126 *ARRIBA, A LA IZQUIERDA La vigilia del día de Muertos, dos mujeres depositan ramos de flores y velas en un cementerio de Tzintzuntzan, en el estado de Michoacán. El culto a los difuntos está profundamente enraizado en la población mexicana, que asociaba a las divinidades de la muerte criaturas con rasgos felinos.*

126 *ARRIBA, A LA DERECHA Fiesta de Pascua en un pueblo del estado de Oaxaca. En México, las fiestas religiosas se pueden clasificar en tres grupos principales. La Pascua se incluye en el grupo de celebraciones que empieza en invierno, con el Carnaval, y termina a principios del verano, con el Corpus Christi.*

127 *ARRIBA Los dulces en forma de calavera, llamados calaveras de dulce o alfeñiques, se elaboran con clara de huevo y azúcar. Hoy, estos objetos de orígenes remotos (las calaveras tenían una gran importancia simbólica en los santuarios aztecas y mayas) son ofrendas que se colocan en los altares del día de muertos.*

127 *ABAJO Una de las danzas más singulares es la de los voladores, que lleva ejecutándose desde los tiempos anteriores a la conquista. Se trata de una especie de baile dramatizado, en el que los actores representan a "monos" o a "ángeles". El palo de la ilustración, de unos 20 metros de altura, se erguía en Mitla (Oaxaca).*

La conjunción entre tradición indígena y aportación hispánica es evidente en muchos aspectos de la religiosidad mestiza, como en el caso de la veneración panmexicana a la Virgen de Guadalupe, auténtico icono de la cultura nacional por la que se efectúan peregrinajes a través del país hacia una basílica que parece un palacio de deportes, en la parte septentrional de la Ciudad de México. De la misma forma, la variopinta y curiosamente alegre fiesta de los muertos, que llena a México de altares decorados, repletos de dulces y de esqueletos de cartón piedra, recuerda la fastuosidad y la teatralidad del ceremonial indígena tradicional.

En las tierras norteñas, grupos como los tarahumaras o los huicholes son famosos por su folclore tradicional aún vivo y, en el caso de los huicholes, por las importantes ceremonias religiosas ligadas al uso del peyote. En las regiones del México central se asienta el grupo indígena más numeroso del país, los nahuas (1.7 millones), descendientes de los aztecas y de pueblos lingüísticamente afines, que conviven, muchas veces en contacto muy estrechos con los otomís (330,000). Los totonacas de las regiones de la costa del golfo de Veracruz y Puebla (260,000) realizan aún hoy la ceremonia de los Voladores, en la que se dejan caer, atados de los tobillos, dando vueltas alrededor de un palo, según una tradición ligada a los cultos solares prehispánicos.

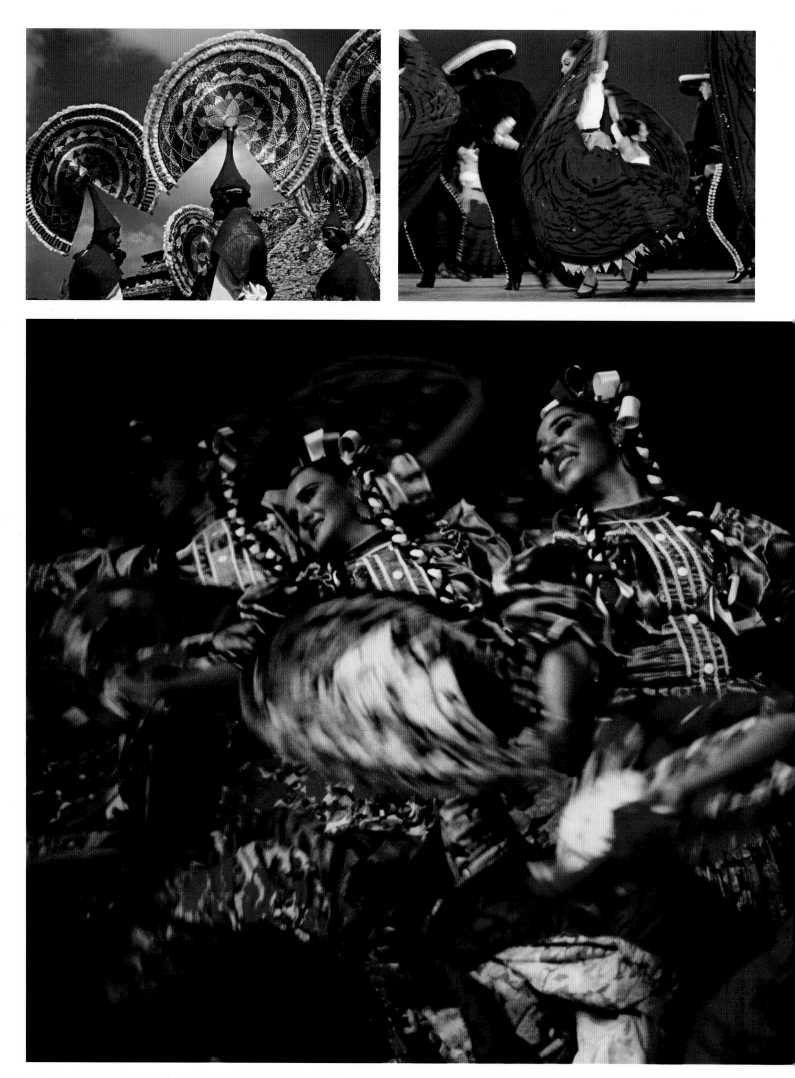

En el estado de Oaxaca, zapotecos (500,000) y mixtecos (500,000) son los descendientes directos de algunas de las civilizaciones más grandes del México antiguo, al igual que muchos grupos mayas que pueblan el sureste mexicano, como los choles de Chiapas y Tabasco (193,000) y los yucatecos. Entre los grupos mayas cultu-ralmente más vivos se puede destacar a los tzotziles (375,000), los tzeltales (310,000) y los tojolabales (40,000), asentados princi-palmente en los Altos de Chiapas, en comunidades célebres como San Juan Chamula, Zinacantán, Ocosingo y Las Margaritas. Tanto los mayas de los Altos como los zoques del Chiapas occidental (34,000) son muy conocidos por la com-plejidad de su ceremonial, que culmina en las importantes celebraciones del Carnaval, en el que se vuelven evidentes muchos elementos de origen prehispánico. Entre los lugares más fascinantes de la religiosidad indígena está la iglesia de San Juan Chamula, donde los indígenas hacen ofrendas de claro origen precolombino dentro de una iglesia católica, para las que usan botellas de Pepsi o Coca-Cola.

Si las ceremonias de origen indígena que se celebran aún hoy son, en la mayor parte de los casos, difícilmente visibles o ya tan turísticas que han perdido mucho de su encanto, otra atmósfera bien distinta se desprende de fiestas más comunes como las bodas, fiestas de los 15 años (auténtica integración de las chicas en la vida adulta) o charreadas (rodeos); en estas ocasiones, música y bailes interminables, acompañados de ríos de cerveza y brandy, son la auténtica expresión de la más profunda mexicanidad mestiza, que encuentra seguramente su manifestación más plena en el inevitable banquete; quien tenga la suerte de ser invitado a sentarse a una mesa llena de mole, pozole, atole, tamales y nopales, y a beber pulque, tequila o mezcal, vivirá de esta forma su encuentro más genuino con México.

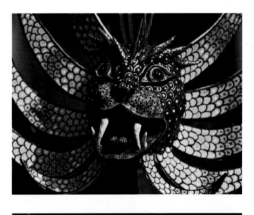

*130 ARRIBA Una joven totonaca de Cuetzalan, en el estado de Puebla, viste el traje tradicional y lleva un característico tocado alto formado por distintos tejidos. Para los pueblos de México,* *el traje tradicional es algo más que un vestido singular: se trata, efectivamente, de un elemento precioso que conecta la gloria perdida de la época prehispánica con la actualidad.* *130 ABAJO Un vendedor de pájaros transporta hábilmente una pila de jaulas en San Cristóbal de las Casas, en Chiapas. En México, la pasión por las aves y sus plumas tiene orígenes remotos.* *130-131 Las técnicas de tejido no han variado a través de los siglos. En primer plano, una mujer huave de San Mateo del Mar, en Oaxaca, utiliza un telar de cintura fijado a los costados.*

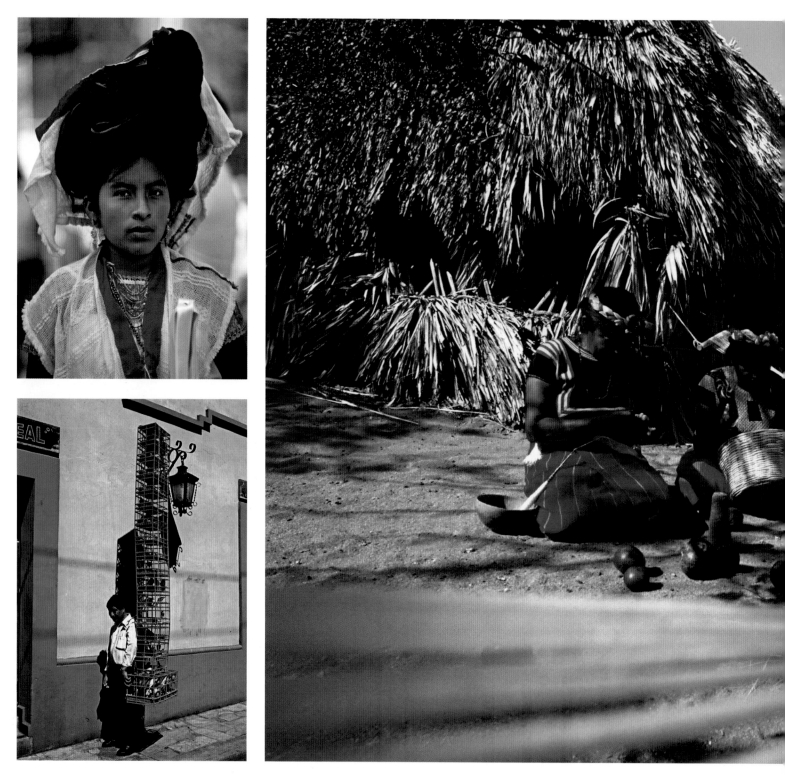

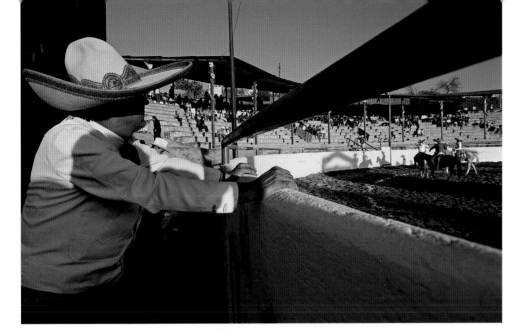

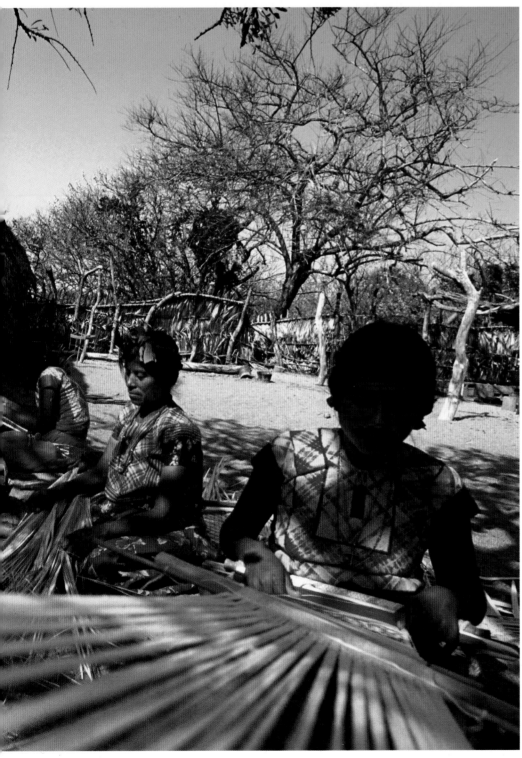

131 ARRIBA, A LA IZQUIERDA *Un charreada con sombrero observa el coso donde se va a realizar la charrería, una manifestación tradicional muy apreciada, que incluye competiciones ecuestres y otras pruebas de habilidad. En esta especie de feria, una fiesta con canciones, danzas y banquetes, participan tanto los hombres como las mujeres en determinadas competiciones.*

131 CENTRO, A LA DERECHA *Un charro demuestra su habilidad con el lazo. El origen de la charrería se remonta al siglo XVI, cuando el caballo, traído a América por los conquistadores, empezó a extenderse.*

132-133 *Con la bandana y la banda zapatista en la cabeza, un niño duerme tranquila- mente sobre la espalda de su madre en San Andrés Larráinzar, en Chiapas.*

# ÍNDICE

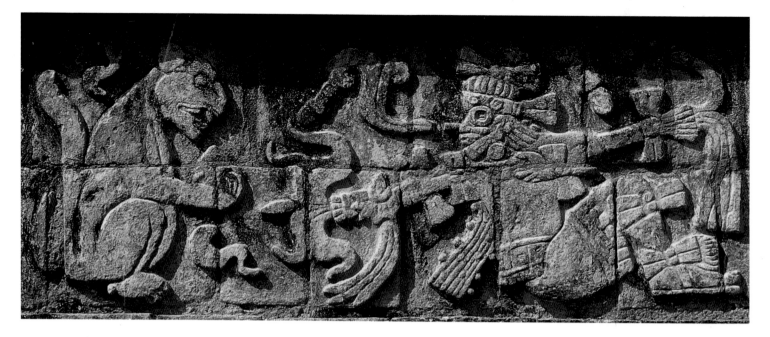

136 Figuras de jaguares y guerreros animan el friso del Templo de los Guerreros de Chichén Itzá, en el estado de Yucatán.

## CRÉDITOS FOTOGRÁFICOS